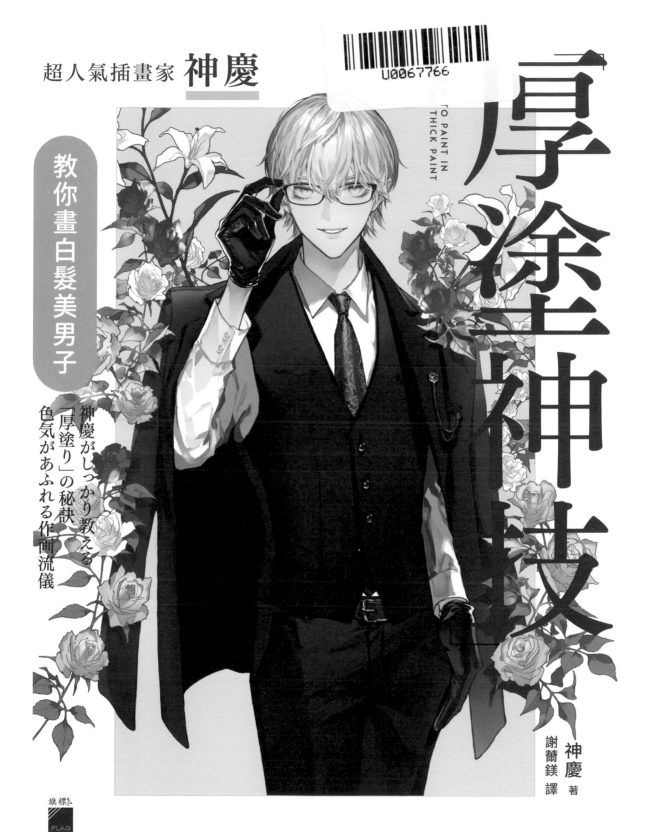

超人氣插畫家 神慶

教你畫白髮美男子

厚塗神技

「TO PAINT IN THICK PAINT」

U0067766

神慶がしっかり教える
「厚塗り」の秘訣
色気があふれる作画流儀

神慶 著
謝萠鎂 譯

旗標 FLAG

= SB Creative

感謝您購買旗標書，
記得到旗標網站
www.flag.com.tw
更多的加值內容等著您⋯

● FB 官方粉絲專頁：旗標知識講堂

● 旗標「線上購買」專區：您不用出門就可選購旗標書！

● 如您對本書內容有不明瞭或建議改進之處，請連上
旗標網站，點選首頁的 聯絡我們 專區。

若需線上即時詢問問題，可點選旗標官方粉絲專頁
留言詢問，小編客服隨時待命，盡速回覆。

若是寄信聯絡旗標客服 email，我們收到您的訊息後，
將由專業客服人員為您解答。

我們所提供的售後服務範圍僅限於書籍本身或內
容表達不清楚的地方，至於軟硬體的問題，請直
接連絡廠商。

學生團體　訂購專線：(02)2396-3257 轉 362
　　　　　傳真專線：(02)2321-2545

經銷商　　服務專線：(02)2396-3257 轉 331
　　　　　將派專人拜訪
　　　　　傳真專線：(02)2321-2545

作　　者／神慶
譯　　者／謝薾鎂
翻譯著作人／旗標科技股份有限公司
發行所 ／ 旗標科技股份有限公司
　　　　　　台北市杭州南路一段15-1號19樓
電　　話／(02)2396-3257(代表號)
傳　　真／(02)2321-2545
劃撥帳號／1332727-9
帳　　戶／旗標科技股份有限公司
監　　督／陳彥發
執行企劃／蘇曉琪
執行編輯／蘇曉琪
美術編輯／陳慧如
封面設計／陳慧如
校　　對／蘇曉琪

新台幣售價：550 元
西元 2024 年 6 月初版
行政院新聞局核准登記 - 局版台業字第 4512 號
ISBN 978-986-312-797-0

JINKEI GA SHIKKARI OSHIERU "ATSUNURI"
NO HIKETSU

IROKE GA AFURERU SAKUGA RYUGI

Copyright © 2022 JINKEI

Original Japanese edition published in 2022 by
SB Creative Corp.

Chinese translation rights in complex characters
arranged with SB Creative Corp., Tokyo

through Japan UNI Agency, Inc., Tokyo

國家圖書館出版品預行編目資料

厚塗神技：超人氣插畫家神慶教你畫白髮美男子
/ 神慶 著；謝薾鎂譯；.
初版 . 臺北市：旗標，2024.06　　面；　公分

ISBN 978-986-312-797-0 (平裝)

1.CST: 電腦繪圖　2.CST: 插畫　3.CST: 繪畫技法

956.2　　　　　　　　　　　　　　113007673

序

感謝每一位拿起這本《厚塗神技》的讀者。
我是神慶。

「想要挑戰厚塗，卻不知道該從何下手」
「想知道怎麼樣才能把人物畫得更漂亮」
「想了解讓插畫更出色的完稿潤飾技巧」
為了有上述煩惱的讀者，我將會傾囊相授，
教你活用我獨家的「神慶流」厚塗法，畫出
充滿魅力的人物角色。

本書的特色是，我講解時會兼顧「怎麼想」
和「怎麼畫」。我會針對每個主題，解說比較
簡單的描繪技巧，以及可以如何應用。為了
讓你看完解說就可以馬上試著畫畫看，我也
為這本書準備了許多具體的範例。包括簡單
好畫的銀戒指、「慶太」的 Q 版人物、以及
本書的封面插畫等。我在範例中整合了各種
實用的厚塗技法，讓讀者在練習過程中了解
其中的奧妙。此外，如果你想知道「神慶在
畫畫的時候都在想什麼」，我也會詳細說明。

「繪圖技法書就是傳授繪畫技巧還有軟體功能
的書」、「有必要知道你作畫時的想法嗎？」，
也許有人會這麼想吧。
為什麼我這麼重視「想法」呢？因為我認為
像是畫風這類能表現在外觀的「外表」，以及
繪者想要表現的「內在」，是同等重要的。
當你有了想要表現的東西，想找出最適合的
畫法時，你必須不斷地思考。關於繪圖時的
思考方式，本書也將提供一些有用的資訊。

在本書的前兩章中，為了讓你掌握「神慶流」
的厚塗基本技巧，我將以銀戒指與 Q 版人物
為例，仔細解說我描繪的方法。本書介紹的
神慶流厚塗技法，是透過線條而不是用色塊
來捕捉形狀，與傳統的厚塗法不太一樣。

如果你剛好不太擅長傳統的厚塗法，且願意
試試看本書的畫法的話，我會非常開心。

從 Chapter 3 開始，我將以本書的封面插畫
以及我創作的男性角色為例，深入探討角色
人物設計以及構圖時的思考方法。包括皮膚
與眼睛、白髮的描繪技巧，男性西裝、眼鏡
與各種配件的畫法、背景與完稿潤飾的方法。

此外，我也另闢專欄來介紹除了厚塗以外的
實用技巧，舉例來說，該如何讓插畫在社群
網站中看起來更出色，我會介紹一些我愛用
的裁切比例和加工方式。

本書搭配使用的繪圖軟體是「CLIP STUDIO
PAINT PRO/EX」。雖然我在書中使用了不少
CLIP STUDIO PAINT 特有的功能，但我認為
書中所提到的繪畫技法與思考方法，即使是
使用其他繪圖軟體的人也能有所助益。

我在本書中傳授了所有我至今所學的技術，
如果能為喜歡畫畫的各位幫上一點忙，我會
很開心的。現在就跟我一起翻開下一頁吧。

神慶

CONTENTS

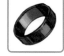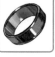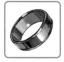

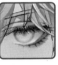
Chapter 5 服裝與配件的畫法與眼鏡的描繪技法

Chapter 6 背景與完稿潤飾的技巧

本書的使用方法

本書是由插畫家神慶所撰寫的厚塗上色技法書。

本書中示範操作的繪圖軟體是 CLIP STUDIO PAINT PRO/EX（之後簡稱為 CLIP STUDIO PAINT），版本是 macOS 版和 Windows 版的 Version 1.12.8。根據版本與環境不同，操作可能會有差異。

內文

解說操作步驟，文中特別重要的部分會使用螢光線標記。

圖層結構

在基本篇的 Chapter 1 與 Chapter 2 中，都會提供圖層結構供你參考。各個圖層上會標示編號，讓你能夠快速參照對應的圖片編號。

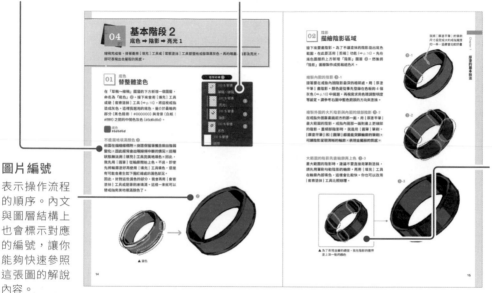

圖片編號

表示操作流程的順序。內文與圖層結構上也會標示對應的編號，讓你能夠快速參照這張圖的解說內容。

標示上色範圍的圖

書上會用明顯的顏色標示出陰影或亮光等上色的範圍，讓你清楚辨識哪些部分經過修改。

色碼 #ffffff

本書用以標示顏色的 RGB 色碼，使用 16 進位數（HEX）標記。

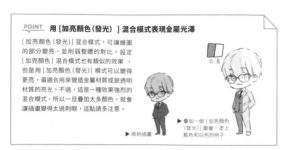

POINT　用 [加亮顏色 (發光)] 混合模式表現金屬光澤

[加亮顏色 (發光)] 混合模式，可讓繪圖的部分變亮、並削弱整體的對比。設定 [加亮顏色] 混合模式也有類似的效果，但是用 [加亮顏色 (發光)] 模式可以變得更亮，最適合用來營造金屬材質或是透明材質的亮光。不過，這是一種效果強烈的混合模式，所以一旦疊加太多顏色，就會讓插畫變得太過刺眼，這點請多注意。

▶ 原始插畫

▶ 疊加一個 [加亮顏色 (發光)] 圖層，塗上藍色和白色的例子

POINT

介紹與本書內容相關的實用知識與技巧。

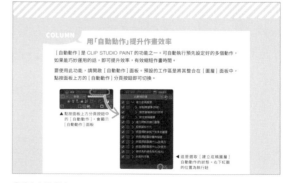

COLUMN

介紹比 POINT 更獨立的內容，重要性高的知識與技巧。

關於臨摹

本書非常歡迎讀者臨摹。我們也很歡迎讀者將 Chapter 1 的銀戒指、Chapter 2 的 Q 版人物、本書封面插畫的臨摹成果公開在自己的 X（前身為 Twitter）或 Instagram 等社群平台，但是發表時請務必註明是臨摹自本書。

Chapter

1

厚塗的基本技法
繪製銀戒指

「厚塗」就是將色彩細緻地堆疊與塗抹，這種繪畫技法可以
有效地表現出逼真的光澤或是透亮感。實際上，我也很擅長
描繪眼鏡、飾品等帶有金屬光澤或透亮感的物品。本章就會
以閃亮的銀戒指為例，解說我的厚塗基本流程與技巧。

01 厚塗用的筆刷

首先介紹我用來厚塗的筆刷與工具。除了一款我原創的筆刷之外,其他都是 CLIP STUDIO PAINT 的預設筆刷。厚塗技法並沒有限制畫筆或筆刷,只要你畫起來的感覺差不多,也可以用其他的筆刷來練習厚塗。

01 厚塗平筆

這是我自訂的原創筆刷。為了藉由筆觸來表現紋理,我把厚塗用的筆刷設定成可隨筆壓改變濃度。
觀察筆刷前端的形狀可以看出,用這個筆刷畫出來的線條會帶有一些磨損的紋理。
通常在塗完底色之後,我就會用這個筆刷約略畫出陰影、亮光及形狀。
我的厚塗方式,就是先用這個 [厚塗平筆] 筆刷塗個大概,再用稍後介紹的 [素描鉛筆] 和 [圓筆] 筆刷來描繪細節。
這個筆刷有隨附在本書的附錄檔案中,下載方法請參照 p.142。

▲ 先用 [厚塗平筆] 粗略地塗個大概　　▲ 用 [厚塗平筆] 描繪的線條　　▲ [厚塗平筆] 的筆頭形狀

02 常用的預設筆刷

除了上面的自訂筆刷,我也經常用到以下 5 種 CLIP STUDIO PAINT 內建的筆刷。
另外在此分享一個小訣竅,我在擦除線條或填色時,並不是使用 [橡皮擦] 工具,而是使用將前景色設為透明的筆刷。這是因為我覺得使用平常慣用的筆刷,會比較容易預測擦除的範圍。

如果你找不到本書介紹的預設筆刷
每個人安裝的 CLIP STUDIO PAINT 版本可能有差異,因此預設筆刷的種類也可能會不同。如果你找不到 [素描鉛筆] 等筆刷,請到「CLIP STUDIO ASSETS」網站下載「沾水筆・筆刷 _Ver.1.10.9(contentID:1842037)」這個筆刷檔。

[素描鉛筆]

[鉛筆] 類的輔助工具。我通常會在使用 [厚塗平筆] 筆刷畫個大概之後，就會用這個筆刷來描繪細節。[素描鉛筆] 畫出來的線條帶有與 [厚塗平筆] 相似的磨損紋理，因此或許也可以把它想成用來描繪細節的 [厚塗平筆]。

類似的效果也可以用 [軟碳鉛筆]（此筆刷位於前面介紹的「沾水筆・筆刷」筆刷檔內）。

▲ [素描鉛筆] 的線條　　▲ 用 [厚塗平筆] 塗抹後，
　　　　　　　　　　　　　　用 [素描鉛筆] 畫細節

[圓筆]

[沾水筆] 類的輔助工具。筆刷尺寸很小，只有幾 px，如果覺得 [素描鉛筆] 不太好畫，或是想描繪細小的部位時，可以用這個筆刷。圓筆和這裡介紹的其他筆刷不太一樣，描繪的線條不具特徵，線條本身也沒有筆觸的變化。它是透過刮擦般的移動去堆疊線條，可藉此表現出厚塗般的筆觸。

[G 筆] 也是和圓筆類似的沾水筆。

▲ [圓筆] 的線條　　　▲ 睫毛等需要細膩描繪的
　　　　　　　　　　　　　部分用 [圓筆] 來畫

[粗澀筆]

[沾水筆] 類的輔助工具，主要用來勾勒線稿。顧名思義，畫出來的線條質感比 [素描鉛筆] 更粗糙。對厚塗來說，線稿不只是描繪輪廓，也是填色的一部份。[粗澀筆] 畫出來的線條，相當適合一邊保留筆觸一邊上色的厚塗手法。

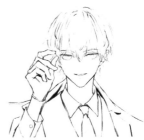

▲ [粗澀筆] 的線條　　　▲ 用 [粗澀筆] 勾勒線稿

[噴槍（柔軟 ）]

[柔軟] 是 [噴槍] 類的輔助工具，在本書中會統一標記為 [噴槍（柔軟 ）]。

我常用這個噴槍來表現面積大、帶有漸層效果的陰影或亮光。除了用來上色之外，我也常將 [噴槍（柔軟 ）] 的前景色設定為透明，然後可以在已經用筆刷或是 [套索塗抹] 工具（➡ p.16）上色的地方塗抹，藉此營造出漸層效果。

▲ 用設定透明色的　　　　▲ 用設定透明色的
　 [噴槍（柔軟 ）] 塗抹前　　 [噴槍（柔軟 ）] 塗抹後

[模糊]

[模糊] 是 [色彩混合] 類的輔助工具，可透過塗抹來模糊圖像。通常用在描繪眼睛的瞳孔或輪廓等具有光澤或模糊質感的重點區域。如果是要保留筆刷筆觸的厚塗作品會比較少用。

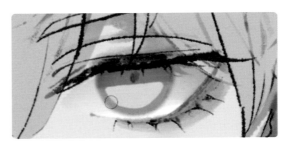

▲ 用 [模糊] 柔化眼珠的輪廓

02 插畫製作的完整流程

接下來會解說我的厚塗插畫基本流程。我將以一個結構簡單的銀戒指為例，從製作前的準備工作到完稿，劃分為 3 大階段，再進一步深入講解每個階段的細節。你也可以參考範例影片，試著先掌握基本的畫法。

在本書的附錄檔案中，也有提供這個銀戒指的繪製過程影片，請掃描右圖的 QR Code，或是輸入連結網址來觀看，觀看前請先確認 p.142 的注意事項。此外，附錄檔案中也有提供這個銀戒指的範例檔案（CLIP 格式），下載的方法請參照 p.142。

範例影片

https://youtu.be/
jIgSYhWl7vA

可參考範例檔案

 ## 從製作準備到插畫完稿的流程

我先簡單說明我製作插畫的完整流程。一開始會先畫草稿，然後利用草稿的線條來描繪出線稿 Ⓐ。線稿完成之後會塗底色，並大概畫出陰影和亮光的位置 Ⓑ。到這個階段我會合併所有圖層，合併後再進行修飾工作，包括調整亮度增加張力、描繪細節等 Ⓒ。等到整體都畫得差不多之後，檢視整體並加上大範圍的亮光，進行最終的調整潤飾，這樣就完成了 Ⓓ。下一節起會針對每個階段深入解說。

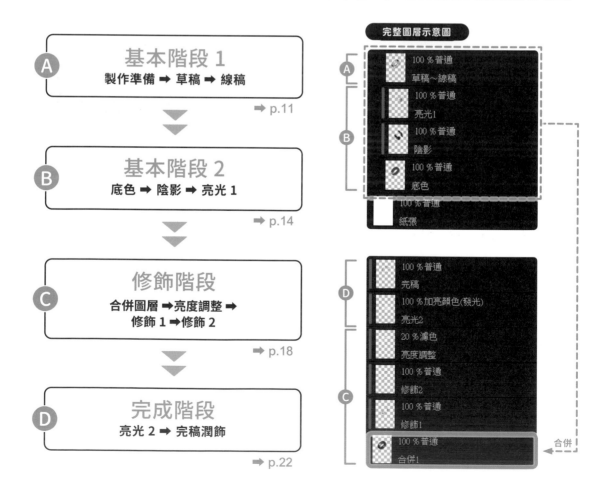

⮕ p.11

⮕ p.14

⮕ p.18

⮕ p.22

03 基本階段 1
製作準備 ➡ 草稿 ➡ 線稿

這個階段要建立一個新畫布,畫出大概形狀的草稿,再把草稿加以修飾整理,最後完成線稿。

01 製作準備
建立新畫布

請開啟 CLIP STUDIO PAINT,我們要先建立一個新畫布。請從上方選單執行『檔案/新建』命令,如圖設定這幅插畫要使用的畫布。本例是設定為 A4 尺寸、解析度 600dpi 的畫布。

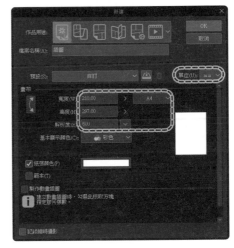

02 草稿
畫出大概的輪廓

以輪廓為優先來捕捉形狀 ❶-1
建立一個「草稿~線稿」圖層 ❶,如圖畫出一個輪廓明顯的銀戒指形狀。畫草稿時使用的筆刷,只要是畫起來順手的都可以。本例我是用 [素描鉛筆]。
這個階段只要畫個大概形狀就可以了,不必過度要求畫得精準,或是擔心變形的問題。因為之後還可以利用 [自由變形] 功能或是 [歪斜] 工具 (➡ p.13) 來調整形狀。

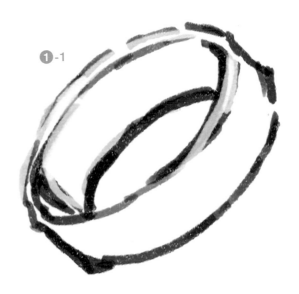

❶-1

線稿
將草稿修飾成線稿

接著要將前面的草稿進一步修飾整理，製作成線稿。這裡是使用［粗澀筆］筆刷。［粗澀筆］可以畫出毛絨感的線條，質感比［圓筆］或是［G 筆］更豐富，適合用來表現帶有筆觸的厚塗。

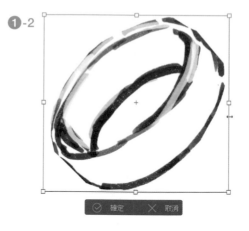

調整成好畫的大小 ❶-2
我在草稿階段把戒指畫得太小，因此我先用［自由變形］將戒指稍微放大。

把暗部塗黑 ❶-3
在線稿階段，先把最暗的部分（戒指內圈的陰影部分）塗黑。這是因為我有畫過漫畫，所以習慣先把黑色的地方塗黑。在此階段先掌握最暗的部分，會比較容易具體想像插畫的完成圖。

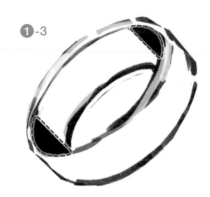

保留筆觸同時替線條增添強弱變化 ❶-4
再來要清理草稿的線條來完成線稿。我不會把所有的線條都畫成相同粗細，反而會刻意保留或強調草稿階段繪製的筆觸和線條強弱，例如加深（加粗）陰影區域的線條、弱化（變細）亮光區域的線條。

我會這樣替線條增添強弱（粗細）的變化，也是延續我畫漫畫時的習慣，這樣可以讓線條更有魅力。此外，我在畫畫的過程中常常會將圖層合併，讓線稿也變成上色的一部分，這點在 p.18 會有更詳細的解說。像這樣具有強弱變化的線條，對我來說算是上色的最初階段。

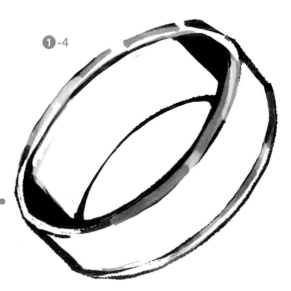

▲ 深色陰影部分的線條

▲ 加入亮光的部分

POINT
用 [自由變形] 功能和 [歪斜] 工具輕鬆調整形狀

[自由變形] 功能

執行『編輯／變形／自由變形』命令，即可使用自由變形功能來調整形狀。拖曳作用圖層中出現的變形框控制點（□圖案）即可改變形狀。我通常是用這個功能來調整整張插畫或是局部（頭或眼睛等）的大小、改變長寬比例等。不過，套用自由變形會讓插畫的畫質變差。如果是在插畫繪製的最後階段才套用，變形處會顯得有點突兀，這點務必多加注意。

▲ 繪製 Q 版人物的草稿時使用 [自由變形] 的範例（➡ p.27）。這邊我用 [自由變形] 調整了腳的大小。變形前先把特定範圍選取起來，就可以只變形範圍內的圖像

▲ 繪製封面插畫時使用 [自由變形] 的範例（➡ p.101）我使用 [自由變形] 調整了頭部的大小。我有先複製一個圖層然後放置在原始圖層下方，之後只要降低不透明度，即可確認修正前與修正後的差異

[歪斜] 工具

[歪斜] 工具是 Ver.1.11.6 版本新增的功能，會讓塗抹處的圖像扭曲變形。歪斜方法有多種選擇，我主要使用的是 [前進方向]。選取後用筆刷塗抹，即可如下圖般讓圖像扭曲變形。

當你想要變更或修正線稿或插畫的形狀時，這個工具非常好用。如果事先建立選取範圍，就只會對選取範圍內的圖像產生作用，方便針對指尖、頭頂等插畫的局部來修改。不過，歪斜效果只會對目前作畫中的圖層產生作用，無法同時扭曲多個圖層，除非先合併圖層，這點還請多加注意。還有一個與 [自由變形] 功能不同的差異，那就是用 [歪斜] 工具比較不會讓畫質變差。

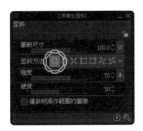

▲ 最左邊的是 [前進方向]

▲ 原始插畫

▲ 將 [歪斜] 工具設定為 [歪斜方法：前進方向]，然後依圖中箭頭方向移動畫筆

▲ 指定選取範圍後點選 [歪斜] 工具，然後依圖中箭頭方向移動畫筆

基本階段 2
底色 ➡ 陰影 ➡ 亮光 1

線稿完成後,接著要用[填充]工具或[套索塗抹]工具替整枚戒指填滿灰色,再約略畫出陰影及亮光,即可表現出金屬般的質感。

01 底色
替整體塗色

在「草稿～線稿」圖層的下方新增一個圖層,命名為「底色」❷。接下來會用[填充]工具或是[套索塗抹]工具(➡ p.16),將這枚戒指塗成灰色。這裡我選用的底色,是介於最暗的部分(黑色陰影:#000000)與背景(白紙:#ffffff)之間的中間色灰色(#6d6d6d)。

 底色
#6d6d6d

不遺漏地填滿顏色 ❷
前面在描繪線稿時,刻意保留筆觸且做出強弱變化,因此經常會出現線條中斷的情況,這種狀態無法用[填充]工具完美地填色。因此,我先用[圓筆]從輪廓開始上色。不過,即使先將輪廓塗好再使用[填充]工具填色,還是有可能會產生如下圖紅線處的漏色狀況。
因此,針對這些漏色的部分,我會再用[套索塗抹]工具或是筆刷來填滿。這樣一來就可以替戒指完美地填滿顏色了。

圖層結構 Ⓑ

100 % 普通
草稿～線稿

100 % 普通 ④
亮光1

100 % 普通 ③
陰影

100 % 普通 ②
底色

100 % 普通
紙張

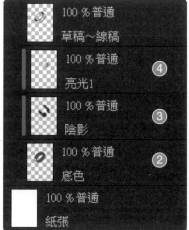

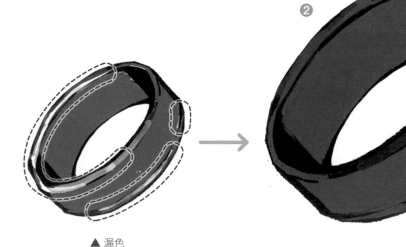

❷

▲ 漏色

14

02 陰影
描繪陰影區域

接下來要畫陰影。為了不讓塗抹的陰影溢出底色範圍，在此要活用 [剪裁] 功能 (➡p.16)。先在底色圖層的上方新增「陰影」圖層 ❸，然後將「陰影」圖層製作成剪裁遮色片。

繪製內圈的陰影 ❸-1
接著要在戒指內圈陰影最深的相鄰處，用 [厚塗平筆] 畫陰影。顏色是從事先登錄在色板的 4 個灰色 (➡p.16) 中挑選，再視需求用色環調整明度等設定。請參考右圖中藍色箭頭的方向來塗抹。

繪製外圈的大片陰影與內圈的細部陰影 ❸-2
在戒指外圈靠畫面前方的那一面，用 [厚塗平筆] 畫大範圍的陰影。戒指內圈那一面則畫上更細部的陰影。畫細部陰影時，我是用 [圓筆] 筆刷。[厚塗平筆] 和 [圓筆] 都是能突顯輪廓的筆刷，可讓陰影呈現清晰的輪廓，表現金屬般的質感。

大範圍的陰影先畫輪廓再上色 ❸-3
畫大範圍的陰影時，建議不要直接用筆刷塗抹，請先用筆刷勾勒陰影的輪廓，再用 [填充] 工具在輪廓內部填色，這樣會比較快。你也可以改用 [套索塗抹] 工具比照辦理。

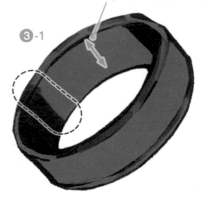
我將 [厚塗平筆] 的筆刷尺寸設定成大約戒指寬度的一半，這樣會比較好畫

❸-1

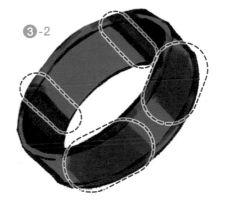
❸-2

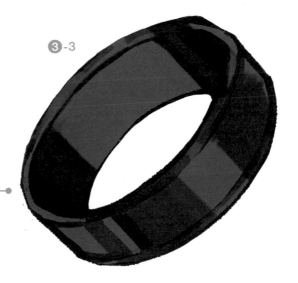
❸-3

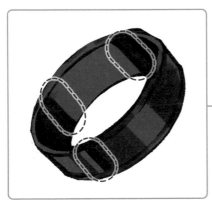

▲ 為了表現金屬的硬度，我在陰影的邊界塗上深一點的顏色

POINT **用 [套索塗抹] 工具快速塗底色**

要塗底色時，除了常用的 [填充] 工具之外，[套索塗抹] 工具也很好用。[套索塗抹] 是 [圖形] 類的輔助工具，跟 [套索選擇] 工具一樣可以自由描繪出選取範圍，並且會在選取範圍內自動填滿顏色。

[填充] 工具會在指定的封閉範圍內填滿顏色，所以必須先用密實的線條把想要填色的區域圍起來。不過，如同我在 p.14 提到的，帶有筆觸的線稿常常會有縫隙。因此，當你用 [填充] 工具無法順利地填滿顏色時，就可以改用 [套索塗抹] 工具在圈選的範圍內快速填滿顏色。

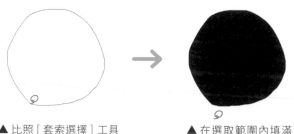

▲ 比照 [套索選擇] 工具　　　▲ 在選取範圍內填滿
　自由描繪出選取範圍　　　　　顏色

用下一個圖層剪裁

這個功能會將選取中圖層的顯示範圍，侷限 (剪裁) 在下方圖層的描繪範圍內。點按 [用下一個圖層剪裁] 鈕 (如圖) 後，就會在選取中圖層的縮圖旁邊加上紅色標記，並且只會顯示與下方圖層的描繪範圍重疊的區域。當你不希望陰影或是亮光超出底色範圍時，即可善用此功能。

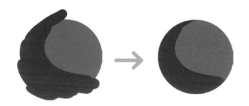

POINT

替銀戒指製作上色用的色板

本例我有預先將上色時準備要用的顏色儲存到色板中，這樣在上色時就能稍微控管完稿中的色彩 (➡ p.64)。而且選色的時候不用煩惱，可以縮短作畫時間。

本例我在色板中準備了以下 4 個顏色。全部都是無彩色 (不具備色相和飽和度，只有明度差異的顏色，例如無色調的白、灰、黑等色)，一眼即可辨識明度的差異。話雖如此，如果光用這 4 個顏色要畫出逼真的金屬光澤還是有點難度，所以我在 p.18 將圖層合併後，會再使用色環面板微調顏色，或是用 [吸管] 工具吸取圖像的顏色，藉此增加色彩。

03 亮光 1
描繪亮部

請在畫好陰影的圖層上方新增一個「亮光 1」圖層 ❹，(比照畫好陰影的圖層)使用「底色」圖層建立剪裁遮色片。接下來要用 [厚塗平筆] 來描繪亮光區域。

在受光最多的地方塗上大範圍的亮部 ❹-1
假設光源位於畫面的前方,請根據光源將最亮的顏色(白色)畫在直接受光的戒指內圈。由於戒指的內圈帶有曲面,塗抹時可以將亮光畫成漸層色。我用色環將前景色逐漸變暗,並使用 [厚塗平筆],以畫直線的方式塗上漸層的白色。此外,在戒指上靠近畫面前方的邊緣處,也用 [圓筆] 畫一些亮光。

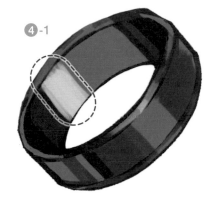
❹-1

在戒指外圈畫上大範圍的亮光 ❹-2
在靠近畫面前方的戒指外圈,也比照相同方法畫上漸層亮光。顏色要使用比戒指內圈的亮光再深一點的灰色,藉由微妙的顏色差異,可以營造出遠近感。此處的亮光本來要畫得更亮,這部分我留待稍後再來加筆潤飾(➡ p.20)。

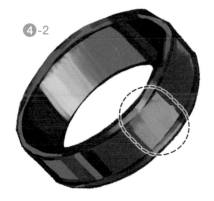
❹-2

繪製反射的陰影 ❹-3
目前雖然是在畫亮光,不過接著要來加入一些陰影。我在戒指靠近畫面前方、外圈那一面的亮光相鄰處添加深色的陰影。因為金屬的表面會反射周圍的景色,所以靠近光源且反射亮光的區域,也會因為周圍黑暗區域的反射而產生陰影。像這樣把反射的部分畫出來,就能表現更逼真的金屬質感。

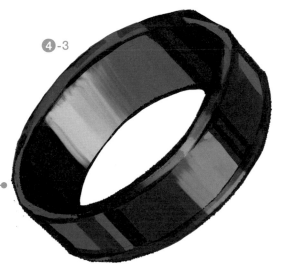
❹-3

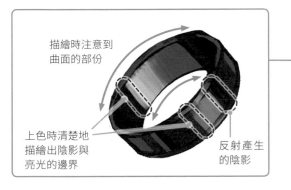
描繪時注意到曲面的部份
上色時清楚地描繪出陰影與亮光的邊界
反射產生的陰影

05 修飾階段
合併圖層 ➡ 亮度調整 ➡ 修飾 1 ➡ 修飾 2

到這個階段，我會把目前為止的所有圖層先合併起來。增加這個合併圖層的步驟，可以避免之後因為圖層太多而導致繪圖過程太複雜的問題。以下我就先將圖層合併，然後再進行畫面整體的修改和潤飾工作。

01 合併圖層
把工作圖層全部合併

在此我要把所有的工作圖層合併起來。合併圖層的方法很多，在選取所有圖層之後，如果執行 [組合顯示圖層的複製] 命令，就可以保留原本的工作圖層，同時另外新增一個合併好的圖層❺（如果你不希望連 [紙張] 圖層也被合併，別忘了先將 [紙張] 圖層隱藏起來）。

合併完成後，我會把合併前的工作圖層都整理到資料夾中，然後設定隱藏，之後萬一出了差錯，還是可以隨時從合併前的階段開始重畫。

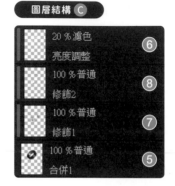

❺

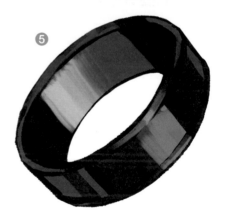

POINT **合併圖層的優缺點**

合併圖層的理由（優點）如前面所述，可以避免描繪過程漸趨複雜化。不過，在描繪插畫時多做了合併圖層這個步驟，可能會有以下幾項缺點：

- 無法回到圖層分離的狀態，視修飾的狀況而定，也有可能會變得更耗時。
- 我會從插畫完稿倒推回去思考要在什麼階段先合併圖層，所以必須在清稿前的草稿階段就確定好插畫的視覺呈現。

我個人認為將圖層管理簡單化，會讓之後修改插畫的過程變得更容易（不需要再為了修改而去找出特定的圖層），所以我都會加入合併圖層的步驟。

02 亮度調整
強化對比

把戒指內側變亮來加強對比 ⑥-1

在步驟⑤中，戒指內圈與外圈的亮度相同，這樣會很難辨識。所以接下來要把內圈加亮。

請新增「亮度調整」圖層⑥（將混合模式設定為[濾色]），並設定用步驟⑤合併好的圖層剪裁。接著先用白色（#ffffff）塗在戒指的內圈。邊緣部分先用圓筆描繪，比較大範圍的面則用[套索塗抹]工具上色。塗好內圈之後，再用設定成透明色的[噴槍（柔軟）]擦掉內圈中央的填色。筆刷的尺寸請設定成和戒指寬度差不多的大小。

調整不透明度讓顏色自然融合 ⑥-2

接著要調整下圖中以紅圈標示的區域，讓內圈與外圈的差異更明顯。目前戒指內圈的白色太亮，所以將圖層的不透明度調降到 15～30%，讓顏色自然地融合（本例是調整為 20%）。

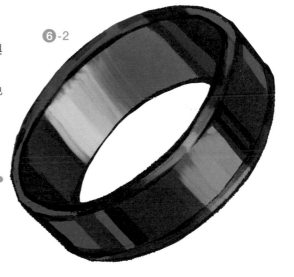

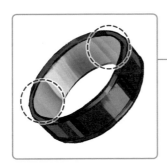

▲ 黃色的區域就是「亮度調整」
　圖層中經過修飾的部分

POINT　用[濾色]混合模式來調整亮度

將圖層的混合模式設定成[濾色]之後，
只要塗上亮色，就會變成更鮮明的亮色；
塗上暗色就會變成彩度提高的深色。

在添加陰影或亮光時，如果你不想讓顏色
變混濁，或是想要替整體塗上淡淡的任意
色彩時，就很適合用[濾色]混合模式。

灰　白

▶ 原始插畫

▶ 疊加[濾色]圖層，
　然後用灰色和白色
　上色的例子

03 | 修飾 1
描繪亮部

新增「修飾 1」圖層**7**，設定成剪裁遮色片。接下來要用 [素描鉛筆] 或 [圓筆] 描繪亮光和細部陰影。

在戒指的邊緣畫上強烈的亮光 **7**-1
首先在畫面前方的戒指邊緣畫上亮光。由於圖中的光源來自前方，所以使用 [圓筆] 等筆尖比較銳利（不模糊）的筆刷，在此處畫上強烈（白色）的亮光。

在戒指的外圈畫上強烈的亮光 **7**-2
接著要在畫面前方的戒指外圈上描繪強烈的亮光。這邊的亮光區域與深色的陰影相鄰，因此畫的時候不要讓邊界變模糊，而是要呈現銳利清晰的線條。請注意這個戒指的邊緣帶有段差，所以描繪亮光時也要讓外圈與邊緣的亮光稍微錯開，可以藉此表現邊緣與外圈的立體感。

在戒指的內圈畫上強烈的亮光 **7**-3
再來替畫面後方的戒指邊緣畫上亮光。請參考紅圈標示處，戒指左側的亮光是直接受到光源的照射，所以要畫成稍微強烈（白色）的亮光；右側彎曲處的亮光則帶點角度，並不是直接受光，所以畫成亮度稍微減弱（接近灰色）的亮光。
接著繼續替畫面後方的戒指內圈也畫上亮光。這邊我有刻意讓亮光中斷，使內圈的亮光與畫面前方的戒指外圈亮光產生差異，藉此營造前後的距離感。

畫出假想的周邊景物反射 **7**-4
在畫面下方的戒指外圈處，使用 [厚塗平筆] 以偏亮的灰色模糊地塗抹上色。這張戒指插畫並沒有任何背景，但是如同我在 p.17 解說過的，現實中的金屬表面會映射周圍的景象。所以我在畫的時候是想成有背景的，並且會在戒指上畫一些明亮的反射物。

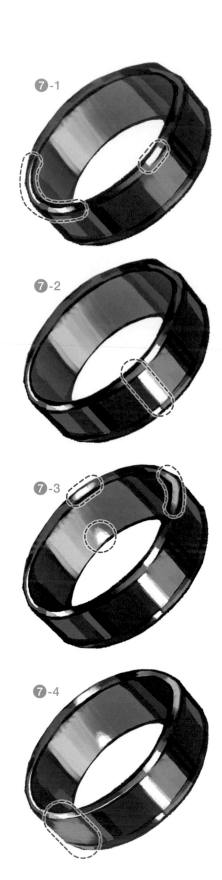

7-1

7-2

7-3

7-4

覆蓋不需要的深色陰影 ❼-5

最後我再使用亮灰色去塗抹覆蓋步驟 ❹-3 畫好的
深色陰影。這麼做是因為我覺得這裡如果有反射
形成的深色陰影，反而會讓戒指變得黯淡無光。
我在厚塗的過程中，經常會像這樣把已經畫好的
部分，用塗抹的方式覆蓋掉。

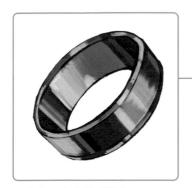

▲ 黃色示意處為「修飾 1」圖層
　 經過修飾的部分

❼-5

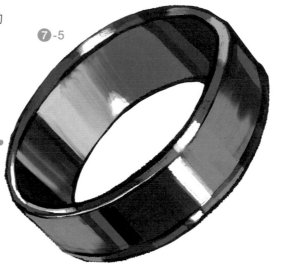

04 修飾 2
描繪更細微的部分

為了讓戒指的邊緣更清晰，接著要進一步修飾。
請新增「修飾 2」圖層❽，設定成剪裁遮色片。
使用 [圓筆] 在戒指邊緣描繪細微的陰影與亮光，
讓邊緣表現出更清晰銳利的金屬堅硬質感。

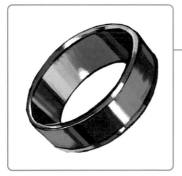

▲ 黃色示意處為「修飾 2」圖層
　 經過修飾的部分

❽

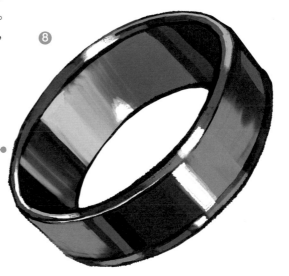

完成階段

06 亮光 2 ➡ 完稿潤飾

描繪了細部後，可能會讓明暗的強弱對比變得不夠明顯，因此我再用［濾色］圖層調整亮度來提高對比，最後再進一步描繪細部，這個範例就完成了。

01 亮光 2 強調明暗對比

請新增「亮光 2」圖層❾（混合模式為［加亮顏色（發光）]），並設定剪裁遮色片。如下圖在畫面前方的戒指外圈與畫面後方的戒指內圈，使用［噴槍（柔軟）］添加大範圍的柔和亮光。加大亮部與暗部的明暗差異，以強化金屬光澤的質感。

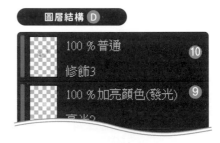

圖層結構 D

```
☐ 100 % 普通        ⑩
  修飾3
☐ 100 % 加亮顏色（發光） ❾
```

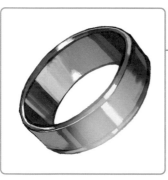

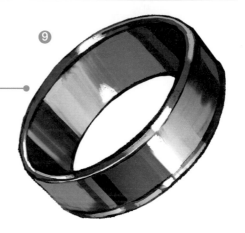

❾

▲ 黃色示意處為「亮光 2」圖層經過修飾的部分

POINT 用［加亮顏色（發光）］混合模式表現金屬光澤

［加亮顏色（發光）］混合模式，可讓繪圖的部分變亮、並削弱整體的對比。設定［加亮顏色］混合模式也有類似的效果，但是用［加亮顏色（發光）］模式可以變得更亮，最適合用來營造金屬材質或是透明材質的亮光。不過，這是一種效果強烈的混合模式，所以一旦疊加太多顏色，就會讓插畫變得太過刺眼，這點請多注意。

藍 白

▶ 原始插畫

▶ 疊加一個［加亮顏色（發光）］圖層，塗上藍色和白色的例子

02 完稿潤飾
最後的調整修飾

經過「亮光 2」圖層的修飾步驟，這幅插畫基本上就算是完成了。但是為了進一步提升品質，這裡還要進行最後的細部潤飾。請新增「完稿」圖層 ❿ 並建立剪裁遮色片，用〔圓筆〕在戒指的邊緣、陰影與亮光的邊界等處加筆潤飾。

下圖藍色圓圈中的亮光，我是先用〔圓筆〕畫好清晰的白色圓形，再用〔模糊〕工具拉長。我平常在厚塗上色時，其實很少用〔模糊〕工具（➡ p.9）。不過像這樣只用在重點區域，讓該處呈現出有別於其他區域的質感，可讓使用〔模糊〕工具的部分（本例是邊界的亮光）更加醒目。到此插畫就完成了。

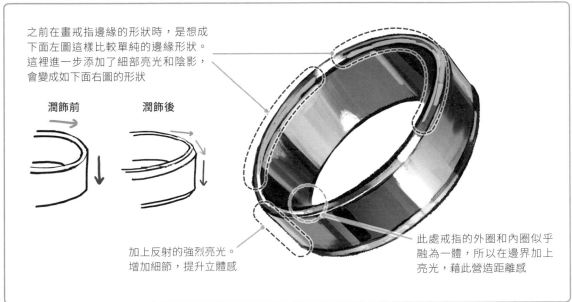

之前在畫戒指邊緣的形狀時，是想成下面左圖這樣比較單純的邊緣形狀。這裡進一步添加了細部亮光和陰影，會變成如下面右圖的形狀

潤飾前　　　　潤飾後

加上反射的強烈亮光。
增加細節，提升立體感

此處戒指的外圈和內圈似乎融為一體，所以在邊界加上亮光，藉此營造距離感

▲ 黃色示意處為「完稿」圖層經過修飾的部分

❿

預想繪製流程並事先備妥圖層

正式製作一幅插畫時，我建議從一開始就先想好整體的流程，然後從完稿去回推可能需要準備哪些圖層與資料夾。像這樣事先備妥圖層，就可以預先掌握大部分的插畫繪製流程。

此外，有的人可能習慣每次上色都新增圖層，這樣會很容易讓圖層管理變得很混亂。圖層管理如果太過隨便，日後要重畫時就會很難處理。事先備妥圖層，也可以避免這種問題。

以本書的範例插畫為例，我會如下先整理出「背景（前景）」、「眼鏡」、「領針」、「人物」、「背景（後景）」這 5 大元素的資料夾，然後再於每個資料夾內部新增「線稿」與「上色」資料夾，最後再於「線稿」與「上色」資料夾中繼續新增每個小物件專用的線稿與上色用圖層（例如底色、陰影、亮光等）。

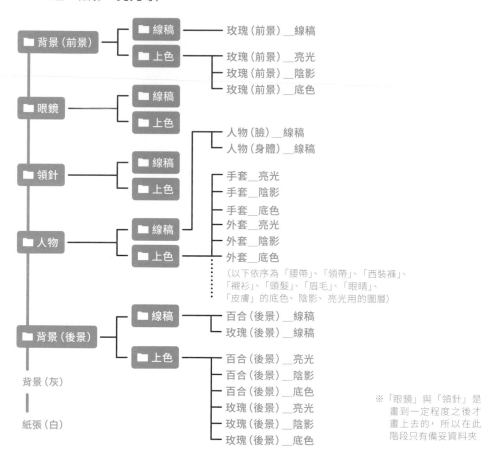

當然啦，要完成上色，不可能光靠這些事先備妥的圖層。在繪製過程中一定會隨時視需求與判斷來新增圖層。即使是我自己，也只有在繪製商用插畫時，才會這麼仔細地事先準備所有資料夾與圖層。但是像這樣預先準備，對我來說也是個很好的機會，可以回顧、檢驗自己的插畫創作方式。如果你已經有創作插畫的經驗，希望你務必試試看這個方式。

Chapter

2

人物的基本畫法
繪製 Q 版人物

第一章你已經學過銀戒指的畫法，接下來這個章節，我將以
Q 版人物「慶太」為例，解說繪製人物的厚塗技法。人物的
上色層次其實不像銀戒指那麼複雜，但隨著插畫元素與顏色
變多，必須在質感表現及圖層的重疊方式上多花點心思。

01 插畫製作的完整流程

比起上一章畫的銀戒指，畫人物角色會多出很多元素，例如臉、頭髮、衣服等，所以圖層結構與繪圖步驟也會變得更加複雜。但是我的繪圖基本流程並沒有改變，一樣是先畫線稿、塗底色，然後大略地畫上陰影與亮光，等合併圖層之後再做細部潤飾……等一連串的步驟。下方的「完整圖層示意圖」中已經將部分的圖層整合到資料夾中。如果你想看看資料夾展開後的圖層結構，請參照對應繪製步驟的解說頁面。

本書附錄有提供這個 Q 版人物的繪製過程影片，請掃描右圖的 QR Code，或是輸入連結網址來觀看，觀看之前請先確認 p.142 的注意事項。此外，附錄中也提供 Q 版人物的範例檔案（CLIP 格式），下載的方法請參照 p.142。

範例影片

https://youtu.be/
LkrArM9mGug

可參考範例檔案

從製作準備到插畫完稿的流程

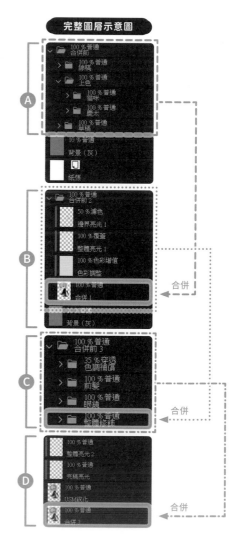

完整圖層示意圖

基本階段

A

草稿➡線稿➡建立選擇範圍➡底色
➡陰影・彩色描線

➡ p.27

修飾階段 1

B

合併 1・背景➡色彩調整➡
整體亮光 1➡邊界亮光 1➡修飾 1

➡ p.32

修飾階段 2

C

合併 2・整體修飾（前半）➡眼鏡➡前髮➡
整體修飾（後半）➡邊界亮光 2➡色調補償

➡ p.36

完稿階段

D

合併 3・完稿亮光➡
USM 銳化➡整體亮光 2

➡ p.44

基本階段

草稿 ➡ 線稿 ➡ 建立選擇範圍 ➡ 底色 ➡ 陰影・彩色描線

本章要畫的 Q 版人物，繪製流程其實和 Chapter1 差不多，不過由於元素變得更加複雜，所以需要運用更多技巧，例如替人物的每個部位區分圖層、讓線條與填色自然融合的彩色描線（➡ p.31）等。

01 草稿
建立新畫布、繪製草稿

畫出人物的大致形狀 ❶

首先，在紙張圖層上方新增草稿圖層❶。接下來要用［素描鉛筆］畫出人物的大致形狀。這邊跟畫銀戒指的時候一樣，是先畫草稿再修飾成線稿，所以在草稿階段也要仔細地繪製線條。人物的形狀比銀戒指複雜，你可能沒辦法一筆就畫出漂亮的線條，這不用太在意。你可以用設定成透明色的筆刷擦掉線條，或用［歪斜］工具（➡ p.13）把線條修得更漂亮。只有一點要注意，就是使用繪圖軟體所畫的線條，如果沒有刻意加上強弱變化，都會變成相同粗細，給人單調的感覺。因此建議要隨時調整筆壓，為線條添加粗細變化。

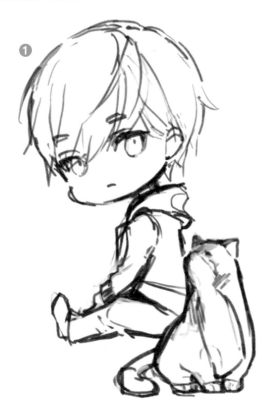

圖層結構 Ⓐ

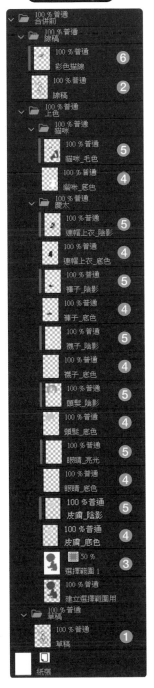

02 線稿
將草稿修飾成線稿

草稿畫好後,接著要將它修飾整理成線稿。不過,Q版人物畫起來比銀戒指更複雜,所以我先複製草稿圖層,再將複製的草稿製作成線稿(命名為「線稿」圖層❷)。這樣一來,萬一線稿畫失敗時就可以重畫。

把草稿的線條變成選擇範圍 ❷-1

首先要將草稿的線條變成選擇範圍。按住 [Ctrl](Windows)／[command](Mac) 鍵後點按圖層面板中的圖層縮圖,即可選取該圖層中的描繪範圍(也可以執行『圖層／根據圖層的選擇範圍／建立選擇範圍』命令)。

▲ 圖層的縮圖

刪除多餘的線條 ❷-2

請執行『編輯／刪除選擇範圍外』命令,會將選擇範圍以外的繪圖刪除。剛才所建立的選擇範圍只會選取顏色比較深的線條,不包含淺色部分,所以現在的命令會把淺色的線條刪掉,這樣一來就可以清除大部分畫草稿時產生的多餘線條(也可以稱為「雜線」)。

POINT　Q版人物的頭身比例

描繪 Q 版人物時,該怎麼決定比例呢?我認為用 2.5 頭身左右的比例去畫就會很可愛(實際上受歡迎的 Q 版人物或商品也大多是這個比例)。繪製的秘訣是要注意小小的手腳及圓圓的輪廓。

▲ 2.5 頭身的比例

▲ 注意到圓圓的輪廓

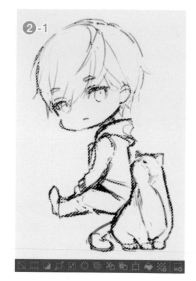

▲ 選取先前畫好的草稿線條

▲ 執行『刪除選擇範圍外』命令的結果,刪除雜線

修飾整理線條 ②-3

執行上述的命令雖然可以刪除一些雜線，但是沒有辦法清除所有的雜線與髒汙。因此接著要用設定成透明色的筆刷以及 [套索] 工具，手動擦掉一些雜線與髒汙，並且使用 [粗澀筆] 筆刷修飾那些目前中斷、不夠明確的線條和形狀。整理好後，線稿就完成了。

順帶一提，我的線稿中是把「慶太」與「貓咪」畫在同一個圖層。厚塗時經常會在繪製過程中合併圖層，此時線稿也會被合併，所以不需要把線稿圖層分得太細。這幅插畫的結構單純，所以我決定不把貓咪與慶太的圖層分開。

②-3

▲ 整理線條並完成線稿

03 建立選擇範圍
塗底色與陰影的事前準備工作

新增用來建立選擇範圍的圖層 ③

請在「線稿」圖層的下方，新增一個用來整合上色圖層的資料夾（命名為「上色」資料夾）。接著在「上色」資料夾中新增一個「建立選擇範圍用」圖層，然後在此圖層中把慶太和貓咪都填滿灰色。這個圖層是用來建立選擇範圍的圖層，在最後階段將會隱藏起來（或是刪除），所以只要容易辨識，你想塗什麼顏色都可以。

接下來，按住 [Ctrl]（Windows）／[command]（Mac）鍵並且點按「建立選擇範圍用」圖層的縮圖，就可以把填色範圍變成選擇範圍。建立選擇範圍後執行『選擇範圍／儲存選擇範圍』命令，會自動新增一個「選擇範圍 1」圖層，並且在選擇範圍內填入不透明度 50% 的綠色。到此慶太與貓咪輪廓的選擇範圍就準備好了。

③

▶ 在執行『儲存選擇範圍』命令後，會自動建立一個「選擇範圍 1」圖層，並在範圍內填滿不透明度 50% 的綠色。請注意這個綠色只是為了方便辨識而不是真的上色，因此它並不會影響到其他圖層的顏色

04 底色
叫出已儲存的選擇範圍來上色

執行『儲存選擇範圍』命令後，就可以把線稿輪廓形狀的選擇範圍儲存在圖層中，有需要時可以叫出來使用。要叫出已儲存的選擇範圍，方法不只一種，最簡單的方法就是點按已儲存選擇範圍的圖層縮圖旁邊那個綠色小方塊。

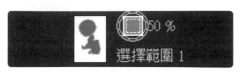

▲ 這是已儲存選擇範圍的圖層。只要點按紅圈處的綠色小方塊即可叫出選擇範圍

替每個部位建立底色圖層 ④-1
儲存選擇範圍後，接著要替每個部位都新增塗底色用的「底色」圖層 ④。我會按照 Q 版人物身上每個部位來劃分圖層，包括皮膚、眼睛、頭髮、襪子、褲子、連帽上衣等。建議把位於畫面前方的部位（頭髮或衣服等）的圖層，配置在畫面後方的部位（皮膚或眼睛等）圖層上方，這樣會比較好上色。這樣一來，即使畫面後方部位的顏色塗出範圍，只要在替畫面前方部位上色時從上層覆蓋即可修正。

替每個部位上底色 ④-2
建立好底色圖層後，接下來要用 [填充] 工具或 [套索塗抹] 工具，在每個部位的圖層上底色。

上色之前，請先叫出已儲存的選擇範圍。叫出人物與貓咪輪廓的選擇範圍，即可在選擇範圍內輕鬆地上色。因為已經有選擇範圍，就不會塗到範圍以外的地方。

以下是我在每個部位的圖層所使用的顏色。

皮膚 #f2ece3

褲子 #6d6d6d

頭髮 #dcd7dc

眼睛 #8fa3cc

襪子 #c9c9c9

連帽上衣 #333234

貓咪 #ffffff

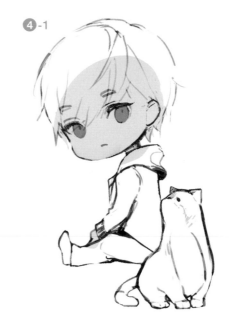

④-1

▲ 這是只有替眼睛和皮膚塗底色的狀態。之後還會替頭髮和衣服上色，所以這邊稍微塗出去也沒關係

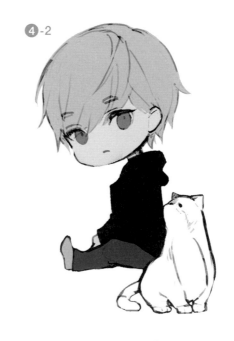

④-2

▲ 這是塗完所有底色的狀態。貓咪是塗成白色

05 陰影・彩色描線
塗上大概的陰影、融合線稿與填色

塗上大範圍的陰影 ❺

前面已經替每一個部位建立底色圖層，請在每個底色圖層上面分別新增「陰影」圖層，並設定為剪裁遮色片(p.16) ❺，以便輕鬆疊上陰影。這次是畫 Q 版人物，所以不必過度要求光源的位置，想成光源在人物前方的感覺就可以了。相反地，我為了表現出 Q 版人物他全身都圓圓的立體感與可愛感，還刻意不把陰影或亮光畫得太精細。

這裡主要是用[厚塗平筆]來上色。塗大範圍的陰影(後腦勺等處)時，我是先使用[厚塗平筆]勾勒外緣，再用[填充]工具或[套索塗抹]工具填色；對於細部陰影(瀏海末端等處)，我會搭配用[圓筆]或[素描鉛筆]描繪。等陰影畫好後，再替眼睛加上亮光，並且替貓咪畫上黑色的毛。

用「彩色描線」潤飾修整人物的臉 ❻

在這個階段要替線稿加上彩色描線※，使線條與填色自然融合。請新增「彩色描線」圖層，然後用紅色(#a13b3d)描繪臉和手的輪廓線，用藍色(#5061a5)描繪眼睛下緣的輪廓線。上色時使用的是[噴槍(柔軟)]筆刷。

❺

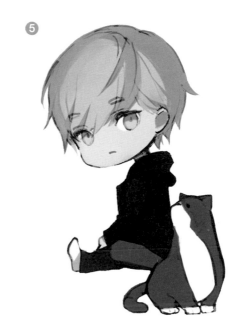

❻

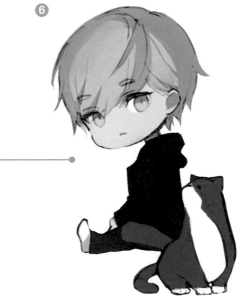

■ 彩色描線(眼珠)
　#5061a5

■ 彩色描線(皮膚)
　# a13b3d

▲ 我暫時解除「彩色描線」圖層 ❻ 的剪裁遮色片設定，你可以看到我是將這些地方塗上彩色

※ **彩色描線(色トレス)**
「彩色描線」原本是日本動畫界常用的術語，意思是在動畫原稿(原畫)上用色鉛筆標示出陰影或亮光的輪廓。這個概念後來慢慢延伸到插畫製作領域，意思也變得不同，是指替線稿塗上與相鄰填色相近的顏色，讓線稿與填色自然融合，這個技法也被稱為彩色描線。

03 修飾階段 1

合併 1・背景 ➡ 色彩調整 ➡ 整體亮光 1 ➡ 邊界亮光 1 ➡ 修飾 1

目前已經完成大概的線稿與上色，接著我要先將所有的圖層合併，並且進一步調整色彩和修飾整體畫面。
修飾過程中，會添加亮光來提升立體感與遠近感，請一邊思考插畫的整體印象一邊進行修飾。

01 合併 1・背景
合併所有圖層並製作背景

合併圖層 ⑦-1

把目前為止的作業圖層（不包含「紙張」、「草稿」、「建立選擇範圍用」圖層）都複製一個，然後將複製的圖層合併起來（變成「合併 1」圖層 ⑦）。然後把合併前的圖層與資料夾整合為「合併前」資料夾。

替背景上色以確認色彩平衡 ⑧

在這個階段，為了掌握插畫完成後的感覺，我會先替背景上色。背景我想用單純的淺灰色，所以新增「背景（灰）」圖層⑧，使用［填充］工具填滿灰色，然後將不透明度調整為 10%。

藉由調整不透明度，比較容易摸索出喜歡的色調，所以我是先填入深灰色（#9d999b）再調整透明度。

本書為了保持版面簡潔，後續解說繪圖步驟時可能會暫時隱藏插畫的背景。不過實際的上色作業中，基本上都是在顯示背景色的狀態下進行的。這麼做才能在上色時一併考慮前景與背景色的平衡。

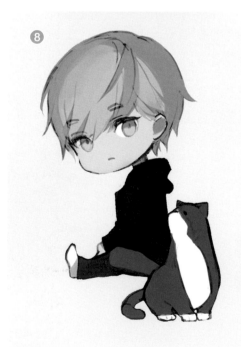

⑧

> **POINT　合併圖層的時機**
>
> 我通常會在畫完底色的陰影與亮光、線稿也畫完彩色描線時，就進行第 1 次的合併圖層。在這個階段合併圖層，是為了確定整體的視覺呈現，以便後續的細部調整。
>
> 合併的次數視需要而定，之後也可能還會有第 2 次、第 3 次的合併圖層。我決定要合併圖層的時機，大多是在圖層過多，已經很難分辨我在哪個圖層畫了什麼東西的時候，就會先把圖層合併。

 背景（灰色）
#9d999b

02 色彩調整
加上暖色調

降低整體明度並統一色調 ⑨

接著要替合併好的圖層加工潤飾。請新增一個
[色彩增值]圖層並設定為剪裁遮色片 ⑨，然後
用[填充]工具替人物與貓咪填滿亮奶油色
（#eeeae5）。接下來請降低此圖層的明度、並
增加一些紅色調，可讓整體加上溫暖的暖色調。

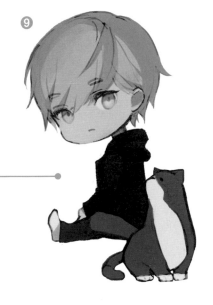
⑨

▲ 混合模式為[普通]的狀態

色彩調整
#eeeae5

POINT　使用[色彩增值]混合模式的時機

將圖層設定為[色彩增值]混合模式，可以讓描繪色與下方圖層中的顏色產生加乘效果。
因為顏色會加乘，很多人會用這個模式來畫陰影，但我很少用[色彩增值]模式畫陰影。
這是因為如果用[色彩增值]模式來疊色，容易讓色彩變得混濁，難以表現鮮明的陰影。
因此，我通常是把[色彩增值]模式用在改變色調。

不過，利用設定[色彩增值]模式的圖層來疊色，立體感會很明顯，所以還是推薦初學者
用[色彩增值]圖層畫陰影。如果你跟我一樣擔心顏色變混濁，可改用[普通]混合模式，
或是用[覆蓋]混合模式，這不會過度降低彩度，只會用加深效果來表現鮮明的陰影 。

▶ 原始插畫

疊上
灰色

▶ 新增[色彩增值]
圖層，並且填滿
灰色的範例

▶ 將原始插畫圖層複製
一個，並將混合模式
改為[色彩增值]。
重疊之後整體的顏色
會顯得更深沉

03 整體亮光 1
添加亮光來提升立體感

用柔和的亮光表現圓潤感 ❿

新增「整體亮光 1」圖層並設定為剪裁遮色片 ❿（混合模式設定為［覆蓋］），然後使用［噴槍（柔軟）］筆刷，如圖在慶太的頭部和衣服加入大範圍的亮光。顏色是用亮灰色（#f2ece3）。

這張插畫沒有複雜的背景，也沒有特殊的場景，光源就設定成在正前方即可。

添加亮光之後，即可提升 Q 版人物的圓潤感。

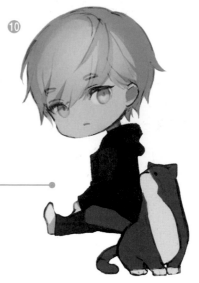

❿

▲ 用黃色標示修飾的區域

整體亮光 1
#f2ece3

POINT　Q版人物的立體感

我在 p.28 曾提到「繪製 Q 版人物的秘訣是圓圓的輪廓」，同樣地，在畫陰影和亮光時也要想到球體。此外，如果把陰影畫得太寫實可能會降低可愛感，適度描繪即可。

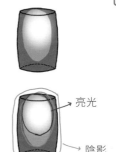

亮光

陰影

POINT　從亮光到陰影皆可表現的混合模式 [覆蓋]

［覆蓋］混合模式的特性，會在影像的亮部用［濾色］、暗部用［色彩增值］的效果疊加。簡單來說，此模式會讓亮的地方變得更亮，暗的地方會變得更暗。

我主要是在畫亮光時會使用覆蓋模式，不過在畫本書封面這種帶有細緻陰影的插畫時，我也有用覆蓋模式來繪製陰影。因為厚塗在疊色的過程中很容易導致顏色變混濁，如果使用［覆蓋］圖層來取代容易讓色彩變混濁的［色彩增值］圖層，即可表現鮮明的陰影。

黑 白

▲ 原始插畫

▲ 重疊上［覆蓋］圖層，在左側填黑色、右側填白色的結果

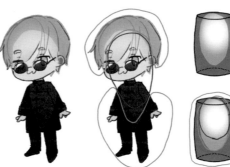

04 邊界亮光 1
表現遠近感

在慶太與貓咪的邊界添加亮光來表現前後距離 ⑪

目前慶太的衣服與貓咪的明度很接近，導致兩者看起來融為一體。所以接下來要在貓咪和衣服之間加入亮光，藉此營造遠近感。請新增「邊界亮光 1」圖層並設定成剪裁遮色片 ⑪（混合模式設定為［濾色］），然後在慶太與貓咪的邊界塗上帶紫的灰色（#dcd7dc）。接著使用［噴槍（柔軟）］筆刷擦拭塗色部分來製作漸層效果。貓咪的左胸到左腳一帶，也用［噴槍（柔軟）］筆刷加入薄薄一層亮光。

◀ 用［厚塗平筆］或［圓筆］，在人物與貓咪間的邊界描繪

▶ 用［套索塗抹］工具填色

◀ 用設定成透明色的［噴槍（柔軟）］筆刷，擦除填色部分來製作漸層的效果

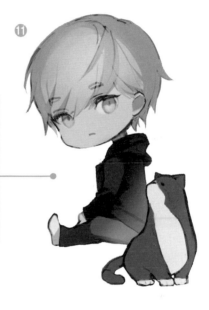
⑪

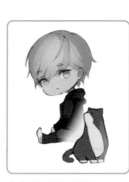
▲ 黃色示意處就是有塗上亮光的部分

邊界亮光 1
#dcd7dc

05 修飾 1
修正不滿意的部分

擦除輪廓的多餘部分 ❼-2

目前還有一些線條的瑕疵讓人在意，所以要在步驟 ❼ 的合併圖層上稍做修飾。請先開啟［鎖定透明圖元］功能，這樣一來就會無法在尚未畫任何圖素的地方（透明區域）描繪了。當你不希望塗色超出描繪範圍，或想擦除輪廓時，這樣會很方便。接著使用設定成透明色的［圓筆］，將人物脖子後方到後頭部有點髒亂的後頸線條擦拭修整。
最後請再替眼珠增添亮光。

❼-2

◀［鎖定透明圖元］的按鈕

04 修飾階段 2

合併 2・整體修飾（前半） ➡ 眼鏡 ➡ 前髮 ➡ 整體修飾（後半）➡ 邊界亮光 2 ➡ 色調補償

接著要把目前為止的所有圖層合併起來，然後替慶太的輪廓、眼珠、頭髮修改潤飾，並且幫他畫上眼鏡。
一連串的修飾完成後，我會再加上色調補償圖層，來調整整體的色調。

01 合併 2・整體修飾（前半）
繪製頭髮與眼珠

第 2 次合併圖層 ⑫

因為圖層數量增加了很多，所以這裡要再次合併圖層
（變成「合併 2」圖層 ⑫）。

潤飾吸引目光的人物臉部 ⑬-1

在合併好的圖層上重疊已設定剪裁的「慶太 _ 修飾」
圖層 ⑬，接下來要進行潤飾。

潤飾工作將從整幅畫中最吸引目光的人物（慶太）臉部
開始處理。首先，斷斷續續的臉部輪廓線會讓人有點
在意，所以用 [粗澀筆] 加以修飾。

接下來要修飾的是人物臉上最吸引人的眼珠。一樣用
[粗澀筆] 描繪眼瞼、眼線、睫毛、眼珠的細節，然後
再用 [模糊] 工具像畫瞳孔一樣把眼珠下半部的亮光
塗抹開來。

接著要修飾頭髮。請一邊注意頭部球體般的立體感，
一邊在頭頂一帶描繪深色陰影。脖子附近的毛髮以及
遮蓋耳朵的毛髮也要加入陰影，替頭髮增添立體感。
最後在前髮（瀏海）的髮尾處補上輪廓線。髮尾及髮束
等細節處，我會使用筆尖較細的 [素描鉛筆] 或 [圓
筆] 來畫。

圖層結構 C

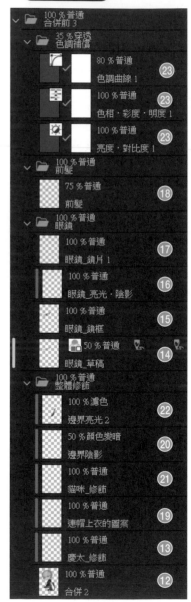

⑫

⑬-1

02 眼鏡
活用底稿圖層捕捉形狀

接下來要替人物加上眼鏡。請在人物圖層的上方新增一個資料夾，然後在資料夾中新增眼鏡的草稿用圖層與上色用圖層 (混合模式都是設定成 [普通])。

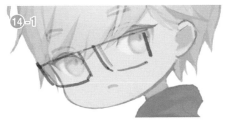

在底稿圖層繪製眼鏡的草稿 ⑭-1
替用來繪製草稿的「眼鏡_草稿」圖層 ⑭ 開啟 [設定為底稿圖層] 功能，然後把不透明度降低至 50% 左右。
我們先用 [素描鉛筆] 從鏡片開始繪製。因為這是草稿，只要容易辨識，用哪個顏色畫都可以。描繪時可搭配使用 [自由變形] 調整大小與長寬比例，讓鏡片形狀左右對稱。

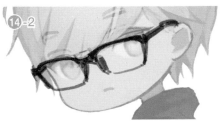

繪製眼鏡草稿的細微部分 ⑭-2
繼續畫眼鏡的鏡框、鼻托和鏡腿 (鏡腳) 等處。透過反覆地繪製與擦拭來調整形狀。

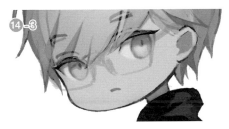

改變草稿的顏色使其有別於清稿 ⑭-3
目前所畫的草稿會當作清稿時的參考，所以要變更草稿的顏色。替草稿所在圖層設定 [圖層顏色]，草稿的顏色就會跟著變化。本例是套用預設的藍色，如果你覺得藍色不夠明顯，也可以自行變更為其他顏色。

POINT　活用底稿圖層與 [圖層顏色] 來畫草稿

如果要將目前的圖層當作底稿，只要按圖層面板的 [設定為底稿圖層] 鈕即可。設定為底稿的圖層，在其中繪製的任何內容都不會對其他圖層造成影響。圖層縮圖旁也會加上標示，這樣當你在繪製過程中畫底稿時，即可避免與其他圖層造成混淆。

如果進一步搭配使用 [圖層顏色] 功能，就會更加便利。按下圖層面板的 [變更圖層顏色] 鈕，這時候圖層屬性會顯示顏色範本和油漆桶圖示。若按下油漆桶圖示，圖層內的繪圖就會全部變成顏色範本的顏色。因為顏色範本是設定成藍色，而圖層的不透明度是設定成 50%，所以底稿的線條就會變成透明的藍色，一看就知道是底稿。

以上解說的順序，是將「自動動作」面板 (➡ p.68) 內建的「建立底稿圖層」這個動作，經過部分調整而成的。

圖層面板

▲ [設定為底稿圖層] 鈕 (左)、[變更圖層顏色] 鈕 (右)

圖層縮圖

▲ 紅圈的部分是 [底稿圖層]，黃圈部分是套用 [圖層顏色] 的標示

圖層屬性 (顏色圖層)

▲ 顏色範本 (左)、填色按鈕 (右)

替眼鏡的鏡片清稿 ⑮-1

在草稿圖層上重疊的「眼鏡_鏡框」圖層上，使用［圓筆］一邊參考草稿一邊繪製鏡框。眼鏡是工業產品，所以我不僅會仔細地描繪，還會在描繪過程中常常將整張圖畫左右翻轉來檢查是否變形，也會將畫面縮小來模擬從遠處看的效果。（附錄的過程影片中可看到這些操作）。若有不滿意的部分，就在這個階段修正。例如眼鏡太貼近臉部，就將眼鏡往臉部前方移動。

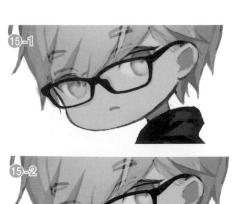

隱藏草稿圖層 ⑮-2

描繪出眼鏡的鏡框後，即可將「眼鏡_草稿」圖層隱藏起來。

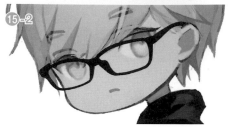

替鏡片加入亮光 ⑯

接著疊上設定成剪裁遮色片的「眼鏡_亮光」圖層，替鏡框等處加入亮光。請使用［圓筆］，在鏡框的上方畫灰色的亮光，然後在支撐鏡片的鏡框內側部分，加入因鏡片的光澤而造成的強烈（白色）亮光。

眼鏡的鼻墊大多是半透明的，描繪時也要表現這種感覺。首先用［吸管］工具吸取慶太的皮膚顏色，然後用［套索塗抹］等工具替鼻墊填色。接著用設定成透明色的［噴槍（柔軟）］輕輕塗抹填色部分，即可營造具有漸層效果的透明質感。

表現鏡片的光澤 ⑰

新增「眼鏡_鏡片」圖層 ⑰，在鏡框內側描繪因鏡片光澤而造成的強烈亮光。

◀ 強烈的亮光

POINT **刻意不用形狀工具或 3D 模型來畫眼鏡**

你可能會注意到，我在畫眼鏡的時候，幾乎不會去使用眼鏡的 3D 模型等特殊工具或功能。這是因為如果用軟體功能來畫眼鏡，雖然可以畫出正確且精準的形狀，但是線條怎麼看都會太過生硬，這種生硬感會跟我刻意保留筆觸的厚塗人物格格不入。

如果你的畫風正好是充滿精確線條的風格，或是熟悉線條與插畫巧妙融合的方法，那麼使用這些工具也無妨。我一直無法參透其中的奧妙，所以我對工具的使用僅限於［自由變形］，其餘則是一邊翻轉畫面或縮小插畫，一邊憑藉己力畫出左右對稱的形狀（作為例外，在繪製本書封面插畫這種正面角度的眼鏡時，我才有使用［對稱尺規］工具。可參照 p.118）。

03 前髮
繪製蓋在眼鏡上的瀏海

表現蓋在眼鏡上的毛髮質感 ⑱

在畫好眼鏡的資料夾上方，新增「前髮」圖層
⑬。用［吸管］工具吸取頭髮的顏色，然後用
［圓筆］添加蓋在眼鏡上的頭髮（如果要繪製比
較大片的髮束，先用［圓筆］畫出輪廓，再用
［套索塗抹］工具填色，即可縮短作業時間）。
接著把圖層的不透明度變更為 75% 左右，表
現髮尾的透明質感。

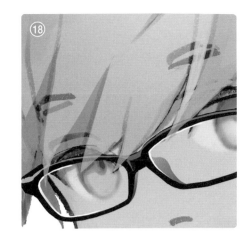

04 整體修飾（後半）
繪製衣服

畫好眼鏡與頭髮等臉部細節後，接下來要回到
步驟 ⑬ 的圖層，修飾衣服及貓咪。

繪製衣服的皺褶與陰影 ⑬-2

先使用［素描鉛筆］繪製衣服的皺褶與陰影。
繪製大範圍的陰影時，比較簡單的做法是先用
［套索塗抹］工具畫好大範圍的陰影，再使用
設定成透明的［厚塗平筆］擦除明亮的部分。

衣服的布料是柔軟的材質，所以畫陰影和皺褶
的輪廓時，我會適度加上帶有筆觸的漸層。

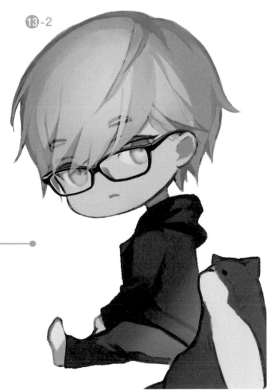

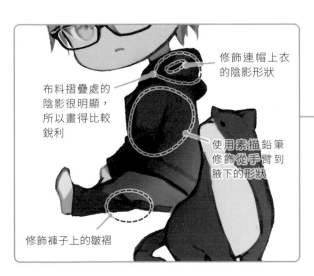

修飾連帽上衣
的陰影形狀

布料摺疊處的
陰影很明顯，
所以畫得比較
銳利

使用素描鉛筆
修飾從手臂到
腋下的形狀

修飾褲子上的皺褶

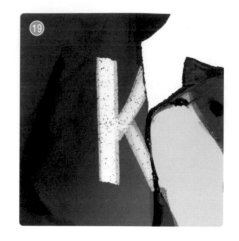

05 整體修飾（後半）
繪製連帽上衣的圖案

用粗澀筆表現印刷圖案的斑駁質感 ⑲
目前連帽上衣還沒有圖案，看起來有點樸素，所以新增「連帽上衣的圖案」圖層 ⑲，要在衣服背部畫上印刷圖案。推薦用線條帶有粗糙質感的［粗澀筆］，可表現印刷的斑駁質感。使用筆刷時，同時按住［Shift］鍵即可畫直線。請活用此功能畫出背部的「K」字印刷圖案。

06 整體修飾（後半）
繪製衣服邊界的陰影

先填色再擦除以製作漸層效果 ⑳
接著繪製連帽上衣背部的陰影。請先疊上混合模式為［顏色變暗］的「邊界陰影」圖層 ⑳，然後用［套索塗抹］工具替「K」字圖案填入斜切般的灰色（#767375）陰影。接下來，用［橡皮擦工具］中的輔助工具［軟橡皮擦］擦除陰影上方的邊界，替陰影製造漸層效果。為了製作筆直的陰影輪廓，請同時按住［Shift］鍵，即可擦出直線形狀。

邊界陰影
#767375

▲ 用［套索塗抹］工具
替陰影填入顏色

▲ 用［軟橡皮擦］擦除
陰影的邊界

POINT　［顏色變暗］與［顏色變亮］混合模式的用途差異

［顏色變暗］混合模式會將此圖層的描繪色與下方圖層的描繪色的亮部進行比較後，顯示出暗色。［顏色變亮］則是顯示亮色。

這兩種模式都可以替已經畫好陰影或亮光的插畫加上新的陰影（亮光）。舉例來說，如果使用了［顏色變暗］圖層，就可以替還沒有畫陰影的部分加上新的陰影，並且不會對已畫好陰影的部分造成影響。至於［顏色變亮］圖層，則是適合用來修飾亮光等亮色（➡ p.76）。

▲ 左圖是疊上［顏色變暗］圖層，右圖是疊上［顏色變亮］圖層後填入藍色的例子

07 整體修飾（後半）
繪製貓咪

這一連串的「整體修飾（後半）」作業，如果你搭配觀看影片，會發現我並不是完全按照書上的解說順序在畫。因為我都是一邊檢視整體的平衡一邊繪製，所以實際上會有很多個步驟是同時或重複進行。貓咪的潤飾也是，實際上從「05 繪製連帽上衣的圖案」步驟就開始處理。這邊為了表現貓毛蓬鬆柔軟的質感，我是使用［素描鉛筆］一邊保留筆觸一邊修飾。

藉由保留筆觸來表現黑色的毛 ㉑-1
首先要替貓咪的黑毛畫上陰影。光源如同 p.34 所說的是設定在前方。因此在黑毛的邊緣畫上陰影（描繪的同時也比照前面保留筆觸）。

在線條間製造空隙以表現貓毛質感 ㉑-2
接著要修飾長了白毛的貓咪腹部。經過 p.33 的色調調整，白色的貓毛變混濁了，所以我塗上明亮的白色（#ffffff）來強調毛色的白。畫毛髮時請不要塗得太滿，可在線條之間留點空隙不要上色，藉此表現蓬鬆柔軟的質感。

▲ 尾巴的末端是朝向畫面前方。即便是小物件也能表現出深度與立體感

▲ 使用素描鉛筆一邊保留筆觸一邊表現蓬鬆柔軟的貓毛

調整貓咪各處的細節 ㉑-3
繼續調整貓咪鼻子、耳朵、眼睛等處的形狀。描繪細小區域（例如鼻頭或眼睛周圍等處）時，可以用筆尖尺寸較小的［圓筆］或［粗澀筆］來修飾。最後用降低彩度的紅色塗抹耳朵內部（沒有長毛的部分），貓咪就完成了。

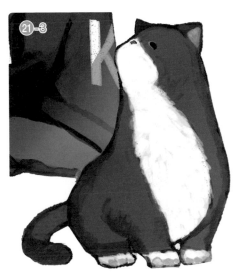

08 邊界亮光 2
進一步強調邊界

加上帶有漸層的亮光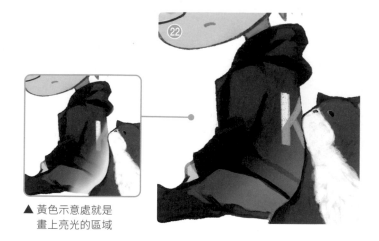

前面修飾了慶太的衣服和貓咪，
結果兩者的顏色又變得很接近。
所以我再疊上［濾色］圖層 ㉒，
然後比照步驟 ⑪ 的作法（➡ p.35）
在衣服和貓咪之間加入帶有漸層
的亮光，做出明暗差異。

■ 邊界亮光 2
#362c35

▲ 黃色示意處就是
畫上亮光的區域

09 色調補償
使用色調補償圖層來調整插畫的色調

依照自己的畫風取向製作色調調整圖層 ㉓

接下來我會使用 3 個色調補償圖層 ㉓ 來調整色調。其實
這幾個色調補償圖層，並不是專程為了這張插畫而製作的
新圖層。我是將以前用在其他插畫的色調補償圖層，直接
複製＆貼上這幅畫來用（如果想了解這 3 個色調補償圖層
的設定內容，在 p.132 會有更詳細的解說）。

這樣做的原因是，我平常如果只用筆刷上色，完稿的對比
通常會比較弱，用色也會偏暗。了解自己的作畫習慣後，
就大致能掌握一些完稿前必要的色調補償數值（當然啦，
我也不是每次都套用相同的數值就能改善，通常會再根據
插畫狀況來調整數值）。

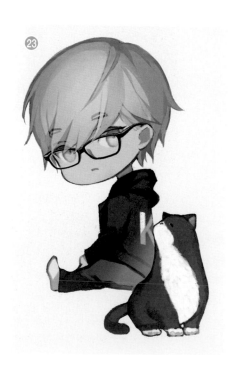

亮度・對比度設定

▲ 把亮度調暗、對比度調高

色相・彩度・明度設定

▲ 降低彩度

色調曲線設定

▲ 調高明度以增加對比

POINT　色調補償圖層的使用方法

要使用色調補償圖層時，可以執行選單的『圖層／新色調補償圖層』命令，或是從圖層面板的右鍵選單中執行『新色調補償圖層』命令來建立，可用來調整下方圖層的亮度、色相、彩度、色階等。色調補償圖層有許多種類，我大部分是使用［亮度‧對比度］、［色相‧彩度‧明度］、［色調曲線］這3種。

［亮度‧對比度］及［色相‧彩度‧明度］

這2種色調補償圖層可藉由增減各設定滑桿的數值來調整顏色。例如［亮度‧對比度］，你可以用它來調整亮度或對比度這兩個設定。

◀▲ 可利用數值來調整亮度與對比度

◀▲ 可利用數值來調整色相（色調）、彩度（顏色的鮮豔度）、明度（亮度）

［色調曲線］

操控曲線圖內的線條形狀即可調整亮度或對比。雖然需要習慣一下操控方式，但是可以進行更細微的色彩調整。設定交談窗左上方可切換 [RGB]（整體）、[R]（紅）、[G]（綠）、[B]（藍）等色版，可選擇性地調整顏色。[R]、[G]、[B] 色版的調整方法請參照 p.137。

◀ 右半部是亮部的調整區域，如果把右半部的線條往上彎可讓亮部變亮，往下彎則是變暗。左半部是調整暗部，往上彎可以讓暗部變亮，往下彎則是變暗

▲ 整條線都往上彎曲會讓亮部及暗部都變亮，因此圖像整體都會變亮、同時對比變弱

▲ 整條線都往下彎曲會讓亮部及暗部都變暗，因此圖像整體會變暗、同時對比變弱

▲ 將曲線右半部往上彎、左半部往下彎。這樣調整可讓亮部變亮、暗部變暗、提高對比度

05 完稿階段
合併 3．完稿亮光 ➡ USM 銳化 ➡ 整體亮光 2

以下會進行第 3 次圖層合併，透過完稿前的潤飾工作，讓插畫看起來更完美。調整明暗對比後就完成了。

01 合併 3．完稿亮光
替眼鏡與眼珠加上亮光

第 3 次合併圖層 ㉔
前面已經利用色調補償圖層調整色調，到這裡再進行第 3 次的合併圖層（這次連同色調補償圖層一起合併），以便做最後階段的潤飾。

進一步描繪眼珠 ㉕
為了強化慶太這個角色的印象，我特別將他的眼珠描繪地更精細。我先用 [粗澀筆] 替眼珠畫上強烈的亮光，並且在亮光的邊緣畫上紫色（#ff00ff）與綠色（#96ff8a）的線條，藉此強調亮光。在亮光邊緣加入顏色的效果與理由，我會在 p.91 提供詳細的解說。

此外，我也在眼鏡的鏡框邊緣，用 [粗澀筆] 畫上強烈的亮光。

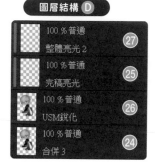

圖層結構 D

☐	100 % 普通 整體亮光 2	㉗
☐	100 % 普通 完稿亮光	㉕
☐	100 % 普通 USM銳化	㉖
☐	100 % 普通 合併 3	㉔

㉕

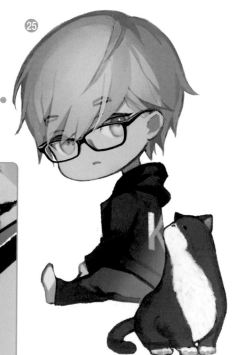

眼珠的亮光（紫）
#ff00ff

眼珠的亮光（綠）
#96ff8a

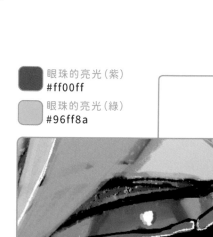

▶ 眼珠的放大圖。
在亮光的兩邊，
畫上紫色和綠色
這兩種強調色

02 USM 銳化
強化顏色邊界的對比

用 USM 銳化讓整體更清晰銳利 ❷⑥

最後要利用濾鏡功能做最終潤飾，讓線條的筆觸變得更清晰銳利。

這次要使用的濾鏡功能是 [USM 銳化]。[半徑] 的數值如果調得太高，畫質會變差，所以我調到 20 左右；[強度] 可視插畫需求任意調整數值；[閾值] 數值愈高，不套用濾鏡的範圍也會愈多。基本上不太需要去增減 [閾值] 的數值，維持預設的 0 就可以了。

透過 [USM 銳化] 的效果，可讓插畫更清晰銳利。

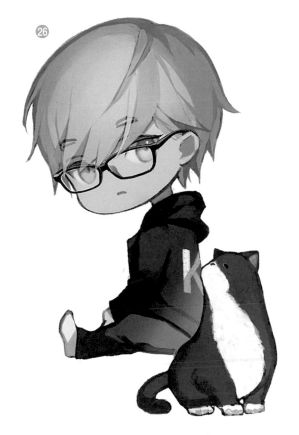

▲ [USM] 銳化的設定交談窗

POINT 　**善用「USM 銳化」濾鏡讓插畫作品更引人注目**

[USM 銳化](USM 即為「Unsharp mask」的縮寫) 濾鏡可讓圖像變得更加清晰銳利。它的原理是強化圖像中色彩邊線的對比，藉此讓視覺印象更鮮明。選擇 [USM 銳化] 後，會顯示包含 3 種設定值的交談窗。[半徑] 是設定套用在色彩邊界的銳利化程度，[強度] 則是調整加工的強度，[閾值] 則是設定當顏色差異達到多少時再套用加工。

提高插畫的銳利度，好處是即使從遠處觀看也能看得清楚、更容易被插畫吸引。平常上傳到網路上的插畫，觀眾大多是透過手機螢幕或縮圖來看，提升銳利度就會比較容易抓住目光。

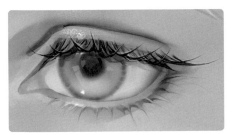

▲ [USM 銳化] 套用前的狀態

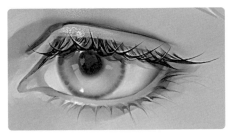

▲ [USM 銳化] 套用後的狀態

03 整體亮光 2
強調立體感

添加亮光 27

經過最終完稿的修飾與加工後，多少會削弱明暗的對比，所以最後還要再補一點亮光。請疊上已設定剪裁遮色片的 [覆蓋] 圖層，用灰色的 [噴槍（柔軟）] 在頭部中央塗抹帶有漸層的亮光。接著使用 [素描鉛筆]，使用亮灰色（#d5e3f3）替眼鏡的鏡框添加亮光。

> 整體亮光 2
> #d5e3f3

最後，請將步驟 ⑧ 暫時隱藏的背景圖層打開（我實際上在製作插畫時會一直打開背景來比對），插畫就完成了。

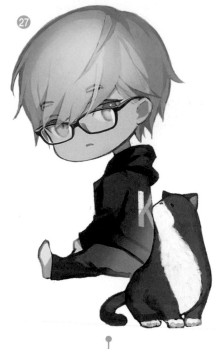

▲ 黃色示意處為添加
　亮光的部分

完成的插畫

Chapter

3

人物的角色設計與
線稿的構思方法

前面以 2 張插畫為例，解說了我的厚塗基本手法。本章開始
將透過不同的主題，帶你深入探究「厚塗」這門技術。本章
是上色的線稿階段，我將從人物角色的設計開始，解說我在
決定構圖、製作線稿、上底色時的思考方法以及相關技法。

01 設計人物角色

繪製插畫時，必須先決定你要畫「什麼」。在多數情況下，這個「什麼」就是「誰」……換句話說，不就是人物角色嗎？以下我將解說我設計人物角色時的相關技法。

01 繪製角色設定圖

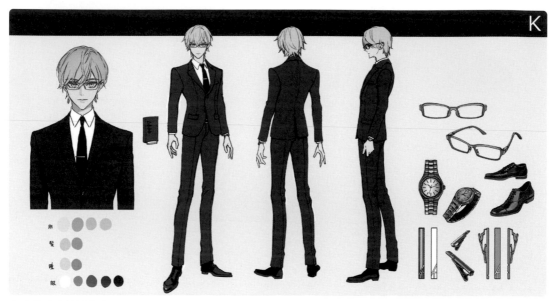

▲ 白神慶太的設定圖

上圖是「白神慶太」的角色設定圖。他是我所創作的男性角色之一（本書封面人物）。我在設計人物角色時，大多會先準備像這樣的角色設定圖。

在角色設定圖中，基本上必須涵蓋下列元素：

- 人物的半身像插畫
- 人物正面與背面的站姿插畫
- 人物配戴的飾品類物品
- 人物上色用的基本色樣

這是因為人物的外觀，是由臉（包含髮型）、體格、服裝、飾品、顏色這 5 大元素所決定的。

半身像插畫是用來確認臉部的設計，而正面與背面的站姿插畫，則是為了確認人物的體格與服裝。至於先畫飾品，則是因為事先畫的半身像與站姿插畫中較難確認飾品的形狀，日後遇到需要把飾品畫得比較大的角度或場面時就會很方便。此外，人物上色的基本色樣我在 p.50 會提供詳細的解說。

只要先製作出角色設定圖，不僅讓自己在畫人物角色的時候方便參考，當其他人也想要畫這個人物角色（例如畫二創作品）時，你也可以輕鬆分享這個人物角色的特徵。

以下再提供幾份角色設定圖，是我除了慶太以外所創作的男子角色設定圖。我同樣是以剛才解說的
角色組成元素為基礎，再根據各角色的需求來改變繪製元素。

Rashid

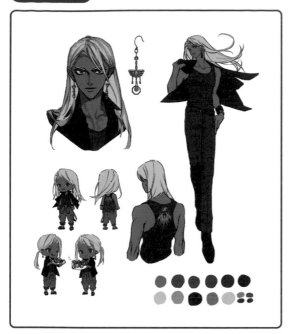

▲ 這是我創作的第 2 位男子「Rashid」。為了表現出頭髮
的長度，我在站姿插畫中把頭髮畫成飄逸飛揚的樣子。
這張角色設定圖中也畫了 Q 版的人物設定

Hao

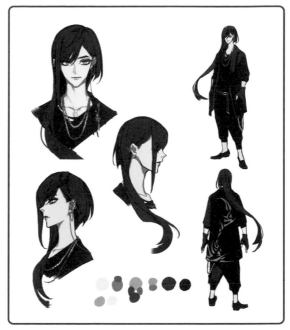

▲ 這是我創作的第 3 位男子「Hao」。為了描繪出他這種
左右不對稱的髮型，我畫了 3 張半身人像插畫來確認
髮型，包括正面、左側、右側的角度

Nghia

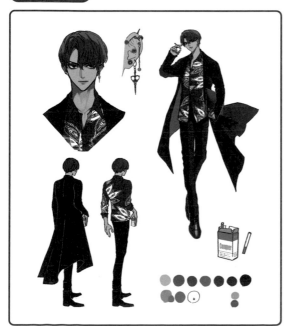

▲ 這是我創作的第 4 位男子「Nghia」。他的長大衣有時
會穿上有時會脫下，所以我準備了 2 種背面的站姿。
特徵鮮明的耳環也有另外畫出來

Majed

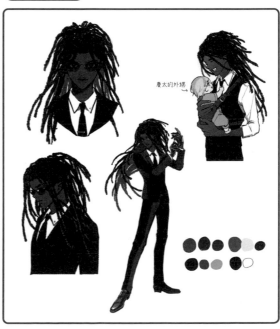

慶太的外甥

▲ 這是我創作的第 5 位男子「Majed」。站姿帶有動作，
藉此展現這個人物的內在個性，更容易想像這個角色。
我將他設定成裱姆，所以也畫了他抱著嬰兒的插畫

02　用顏色表現人物角色

顏色在人物角色的設計中非常重要。舉個例子，如果我把原本白髮的慶太畫成黑髮，除非有特別說明，否則多數人可能會覺得這個人是與慶太不同的角色。顏色往往是人類用來辨識角色人物時的一個重要基準。

因此，我在畫角色設定圖時，會先把頭髮、皮膚、眼珠、衣服……等各部位要用的底色（打底的顏色）、陰影色、亮光色都先設定好。這些顏色稱為基本色。在畫人物時，盡量使用基本色，就能持續用固定的色調來表現人物。

當然，根據插畫的情境或場景照明等差異，即使是同一個人物、相同的服裝，顏色也可能會產生變化。但是，即使在這種情況下，我也會先用基本色上色，然後再加上色調補償（➡ p.134）。比起配合情境或照明變換顏色，這麼做會更容易維持色調的統一感。

人物的基本色，尤其是底色的數量最好不要太多。人物的色彩如果太多（雖然看起來可能會很絢爛華麗），這樣會很難一眼辨識這個人物。以慶太為例，「白」、「黑」、「藍」就是他的人物基本色。藉由精簡色彩的數量，可讓顏色更符合人物形象，既可以強調個性，也很容易辨識。

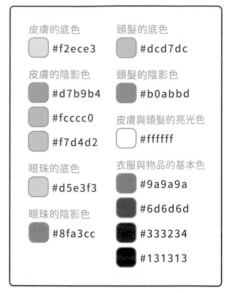

慶太的基本色

皮膚的底色	頭髮的底色
#f2ece3	#dcd7dc

皮膚的陰影色	頭髮的陰影色
#d7b9b4	#b0abbd
#fcccc0	**皮膚與頭髮的亮光色**
#f7d4d2	#ffffff

眼珠的底色	衣服與物品的基本色
#d5e3f3	#9a9a9a

眼珠的陰影色	#6d6d6d
#8fa3cc	#333234
	#131313

POINT　用強調色強化人物的印象

如同先前解說的，人物的基本色數量最好不要太多。不過，千萬別忘了準備與底色不同色調的強調色。如果過度簡化色彩數量，或是侷限於使用同色系的顏色，容易給人平淡的印象。適度加上強調色，即可替色彩帶來輕重變化，強化整體的視覺印象。

以慶太為例，他眼珠的藍色就是強調色。眼珠與飾品等，雖然是小物件但想要加以凸顯……等狀況，可在這些小地方使用強調色，不僅能豐富色調，還能讓想強調的部分更引人注目。

◀左圖中我分別在慶太、Rashid、Hao 的眼珠使用強調色。我常常會把強調色配置在眼珠，這樣可將觀眾的目光快速引導到角色人物的臉部和眼睛

03 準備隨風飄動的物件

當我剛開始畫慶太的角色設計圖時，有個地方一直讓我有點在意。並不是說要反省哪裡畫得不好，而是我總覺得畫面缺少某種元素，這個「某種元素」，就是「隨風飄動的物件」。

畫角色設計圖時，我覺得「隨風飄動的物件」非常重要（反之，如果是漫畫或動畫作品的人物設計，或許就沒那麼重要）。如果有畫出長髮、大件衣服的下襬這類隨風飄動的物件，可以在插畫中表現空氣感，同時也可以用飄動的物件填補畫面中的空白處，相當好用。

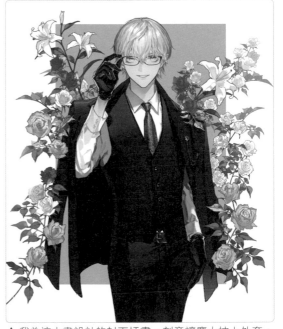

▲ 我為這本書設計的封面插畫。刻意讓慶太披上外套，讓外套下襬和袖子垂下飄動

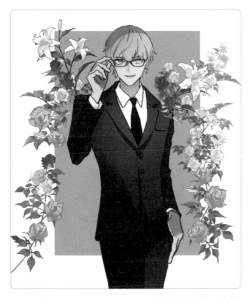

▲ 慶太沒有披上外套的情況。由於他的身形太過纖瘦，畫面的左右兩側會感覺有點寂寥

▲ 我為原創人物「Rashid」設計的插畫。他飄逸的長髮可以讓畫面充滿動感

與女性角色相比，男性角色比較難塑造成強烈的對立式平衡姿勢（➡ p.55），容易讓畫面產生空白區域，因此安排這類飄動元素就更加重要。

然而，慶太的造型是短髮、穿正式西裝，沒有大片下襬等飄動的元素。因此在畫他的時候，我認真構思了各種沒有飄動物件也能填滿畫面的構圖，或是換成有飄動元素的服裝。最後的結果就是如同本書的封面插畫，替他披上外套。

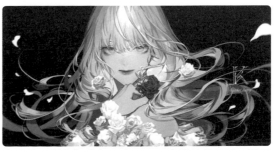

▲ 我為原創人物「慶子」（→ p.138）設計的插畫。運用飄逸的長髮填補畫面左右兩側的空間

04 人物角色的差異化

設計多位人物角色時，最重要的一點是「差異化」。無論人物多有魅力，如果把相似角色擺在一起，看起來就變得毫無個性。替每個角色塑造不同的個性，個性的差異就會成為該人物的魅力所在。

我試著以我創作的男性角色為例，將他們的設計元素整理成下表。透過比較就會發現，其實他們的構成元素並沒有嚴格要求完全不同。例如慶太與 Rashid，他們的髮色是相同的，但是髮型（短髮與長髮）、膚色（白皙肌膚與褐色肌膚）、強調色（藍與紅）完全相反，所以即便是有相同的髮色，也能給人截然不同的印象。

從事人物角色設計時，多少都會反映出作者自己的喜好，我們很容易在無意中塑造出相似的個性，如果可以像這樣讓運用其他元素來表現差異化，就能設計出個性完全不同的角色。

此外，我並沒有從一開始就像下表一樣先把人物的元素整理好才開始設計。第一位創作男子慶太，我幾乎是順著自己的作畫習慣、反映個人偏好而設計出來的角色。接下來的幾個角色，例如同樣是白髮但其他元素不同的 Rashid、黑衣黑髮同時輪廓充滿飄逸感的 Hao……，我都是以慶太為起點，再加入與他不同的元素來打造帥氣男子，透過這種構思方法來設計人物角色。

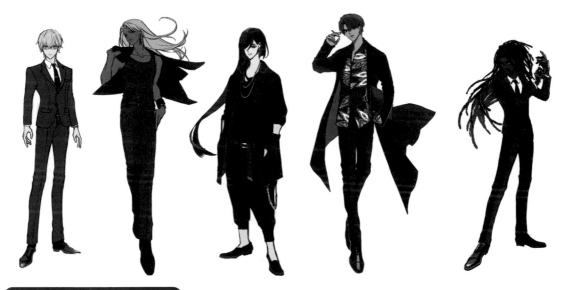

我創作的男性角色特徵整理表

人物	慶太	Rashid	Hao	Nghia	Majed
髮色	白	白	黑	灰	黑
髮型	短髮	長髮	長髮	短髮	雷鬼頭
膚色	白	褐色	偏黃的白	黃褐色	深褐色
身高	普通	高	普通	高	稍矮
服裝	西裝	坦克背心＋短外套	漢服風格	夏威夷衫＋長大衣	深色西裝
強調色	藍	紅	黃	無	白

02 思考插畫的構圖

決定好人物的設計後，接下來我們要思考插畫的構圖（Layout）。在思考構圖時，需要考慮的不僅僅是「如何讓插畫和人物看起來更有魅力」，還要考量到插畫的用途、未來打算如何刊登等策略。

01 以封面設計為考量的插畫需要具備的條件

下面我將以本書封面插畫的草圖為例，具體地解說我決定插畫構圖時的思考方式。

這本書《厚塗神技：超人氣插畫家神慶教你畫白髮美男子》，其實是日本 SB Creative Corp. 出版社的插畫技法書系之一（如右圖）。系列書已經有固定的封面設計格式，我就根據此格式來思考封面構圖。

我先將此書系的封面設計特徵整理如下：

- 中央有直長型框架，人物幾乎都會配置在框架內
- 人物插畫的框架會被白邊包圍
- 在人物插畫的框架兩側位置配置黑色的書名文字（書名會與插畫稍微重疊）
- 封面底部大約 1/4 高度的區域會被書腰遮住

根據以上特徵，我整理出下列的封面插畫設計條件：

- 書籍封面是直長型的框架，如果使用半身像或臉部特寫會超出寬度，導致插畫給人狹隘拘束的感覺；若使用全身像，會因為臉太小而讓人物顯得薄弱。因此最好採用膝上的中遠景或是半身像的中景
- 插畫的底部會被書腰遮住，所以畫面下方最好不要配置重要的元素
- 在不受書名干擾的範圍內，如果有超出插畫框架的元素，可營造立體感，強化插畫的印象

接下來我就會根據這些條件來繪製本書封面的草圖。

▲ 以上插畫技法書都屬於同一書系

繪製多張草圖來思考構圖

為了製作本書的封面插畫，我總共畫了 3 張草圖。所有草圖都有考量到前面解說的插畫所需條件。但是，為了探究前述條件是否真的正確，我會根據草圖刻意忽略或排除某些條件。最後再比較檢討多個版本，從中摸索出最合適的構圖。

A 漫步在繁華的夜晚街道的慶太

封面插畫會被白色邊框包圍，所以我認為深色背景會讓插畫更醒目，以此為出發點畫出這份草圖。我以亞洲不夜城為發想，配置了大量的紅色系照明，營造出夜晚的繁華景象，同時也期望藉此凸顯疊在插畫上的黑色書名。

這張草圖是以街道為背景，如果人物筆直站立就會顯得不太自然。因此，我決定把慶太畫成步行的姿態。穿在西裝外面的風衣下擺會因為行走而飄動，不僅能讓插畫產生動態感，同時也填補了畫面下方的空白。

不過，雖然我已經配置了大量的照明來讓畫面變亮，疊上黑色書名後還是會不太明顯，所以最終我並沒有採用這份草圖。

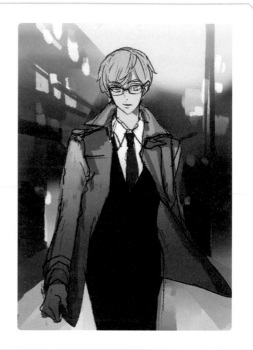

B 坐在沙發上的慶太

前面雖然提過「如果畫全身，臉會變得太小」，但是如果藉由讓慶太坐在沙發上來壓縮高度，這樣就算畫出全身，臉也不會變得太小。

這張沙發很大，如果我畫成端正的坐姿，會讓慶太顯得不夠大氣。因此我用翹腳的姿勢增加下半身的份量，讓人物的存在感不輸給沙發。另外我還加入了對立式平衡（➡ p.55），讓他的身體稍微傾斜，可讓畫面重心落在左側。不過坐姿的臉看起來還是有點小，所以再利用右手托腮的動作來引導觀眾的視線。此外，將風衣披在肩上，可增加上半身份量，讓慶太的視覺印象比沙發更強烈。不過最後還是因為「顏色太少」、「臉看起來還是太小」、「腳尖會被書腰遮住」等理由，沒有採用這份草圖。

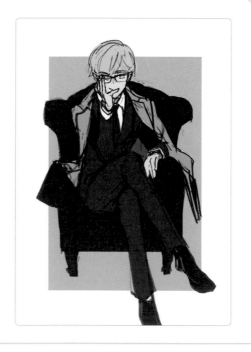

C 被繁花簇擁的慶太（最後採用的草圖）

這張草圖是畫腰部以上的中景、畫面底部沒有
太多重要的元素、再加上破框設計的花朵……
完全符合前面提到的封面插畫所需條件。

我在設計慶太時是使用單色調的色系，他只有
眼珠是藍色的，整體來說是一個適合特寫插畫
的角色。這幅畫採取稍微拉遠的視角，我認為
加點色彩會更好，所以在他身邊配置了花朵。
這些花朵與枝葉同時也成為打破框架的元素。

配置了華麗的花朵，人物就不能太遜色，因此
我把他的服裝從普通的灰色西裝改成配件繁複
的古典西裝。外套還是維持披在肩上的設定，
藉此增加人物整體的份量。姿勢比起前面兩張
草圖，顯得更為沉穩。這是因為插畫是配置在
封面的中心位置，所以我認為具穩定感的姿勢
會更能表現出強烈的存在感。由於人物的動作
不多，所以讓他的身體稍微往畫面右側傾斜，
並且用手扶著鏡框，避免讓人物看起來太死板。

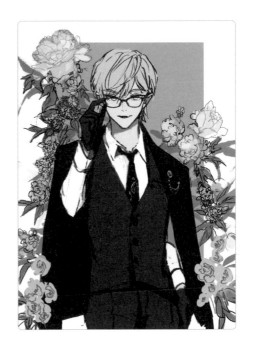

POINT 男性角色的姿勢設計方法

在繪畫、雕塑、照片等藝術作品中，安排人物姿勢時
經常會採取「對立式平衡」（contrapposto）的姿態，
也就是替人物的身體塑造出S型曲線，這是一種強調
人物輪廓美感或動作的技巧。

▶ 運用對立式
平衡塑造出
女性的S型

但是在畫男性角色時，如果要採取對立式平衡，有些
地方要注意。因為男性比較不適合過度扭動關節或是
彎曲的姿勢。尤其是腰部，因為男性和女性骨盆形狀
不同，可動區域就會有差異。因此，即使將男性姿勢
塑造成對立式平衡的S型，看起來還是比女性保守，
顯得動感不足。如果要提升動態感，我在 p.51 解說過
的「隨風飄動的物件」就很重要。雖然身體無法塑造
成S型，但可以加上會飄動的物件來塑造S型的構圖。

以我來說，我通常會用手的動作來增添動態感。例如
用手扶眼鏡、抽菸、將手高舉在臉旁邊戴上手套……
如果常畫男性角色，建議增加這類手部的變化動作。

◀ 運用對立式
平衡塑造出
男性的S型

讓插畫在社群平台上更好看的加工術 ① 裁切篇

Twitter（現已改名為 X）和 Instagram 等各種社群網站，是插畫家們發表插畫作品的重要平台。
我也是因為把插畫作品分享到社群上，才得以拓展出更多元的活動領域。

發表在社群網站的插畫，使用者大多是用手機瀏覽。因此當你將插畫上傳到 SNS 時，最好將
插畫加工成用手機看也很吸睛的畫面，會比較容易在社群上獲得廣大的回響。本專欄會先解說
適合手機直長型螢幕的裁切技巧（此外還有一個重點，目前幾乎所有的社群網站，都會將圖片
先用縮圖顯示。如果是人物插畫，縮圖大多會以臉部為中心）。

下面會示範將封面插畫加工成社群發布用的圖片，除了裁切變更長寬比例外，還運用潤飾效果
來改變色調與氛圍。如果想了解讓插畫在社群上更出色的修飾技巧，亦可參考 p.139。

 ## 2:1 的比例　可參考範例檔案

截至 2022 年，主流的智慧型手機螢幕尺寸長寬比為 19.5:9。根據這個比例，建議一開始就用
比例接近的 2:1 去畫，就能完成幾乎完美符合手機畫面的插畫。不過這不是一般的插畫比例，
所以多半還是會拿其他比例的插畫後製加工成發表用的 2:1 比例。

因此我配合 2:1 的比例，把封面插畫裁切並添加效果後，成品如下圖所示。這個直長型格式，
是把畫面垂直均分成三等分，然後在各個區塊中配置想要展現的元素。以本圖為例，是將臉和
眼鏡、領帶、皮帶扣這三組插畫中細節較多的元素，分別配置在不同區塊中。

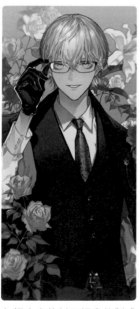 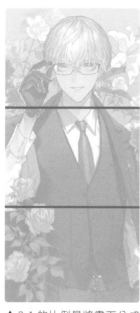

▲ 把本書的封面插畫後製成　　▲ 2:1 的比例是將畫面分成
　 2:1 的比例　　　　　　　　　 三等分來配置元素

 ## 4:3 的比例 可參考範例檔案

手機拍照的照片預設尺寸大多是 4:3，所以這個比例對手機使用者來說應該會很熟悉。

4:3 的比例也接近 A4 或 B5 等常見紙張尺寸的長寬比，優點是可以和印刷用的插畫使用相同的構圖。因此，與其他比例相較之下並不需要什麼特殊的技巧。非要說的話，在發布到社群時，我認為最好調整為直式（長 3：寬 4）。因為手機版的社群軟體大多會透過直式畫面來看插畫，如果發布橫長型的插畫，會顯得很小。因此，像下圖這類橫式插畫，我會先旋轉 90 度再上傳。

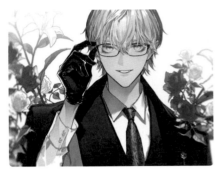
▲ 把本書封面插畫後製成 4:3 的比例

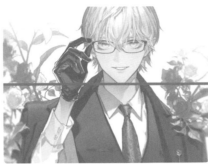
▲ 4.3 的比例是將畫面二等分來配置元素

▲ 為了發布到社群上而旋轉 90 度的狀態

 ## 1:1 的比例 可參考範例檔案

1:1 是最適合發佈到 Instagram 的比例。因為 Instagram 就是專門用來分享照片的社群網站，其 UI（使用者介面）也是設計成用正方形格子呈現圖片，所以插畫最好也裁切成正方形的比例。

要裁切成正方形時，建議先將畫面四等分，然後再平衡地配置元素。封面插畫中的人物是正面視角，所以我毫不猶豫地沿著十字參考線配置半身像。如果用手機看裁切成 1:1 的插畫，顯示尺寸難免會變小，所以最好裁成可以清楚展示臉部的特寫構圖。

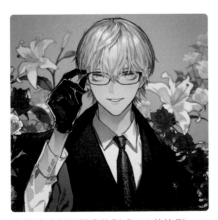
▲ 把本書封面插畫後製成 1:1 的比例

▲ 1:1 的比例是將畫面四等分來配置元素

重繪草稿來鞏固插畫的視覺印象

通常我在決定草圖後，就會直接開始畫線稿了，但是我在畫這張封面用的插畫時，有先以採用的草圖為基準，重畫出一份更仔細的草稿。因為是要用來裝飾書籍封面的插畫，必須更仔細地確認視覺印象。因此我把前面的草圖畫得更仔細，同時也再次思考每個元素。

在新的草稿中，我保留了原本的姿勢，但是更精確地捕捉他身體的輪廓。我把看起來有點太大的臉縮小，也把形狀簡陋的手臂等處仔細重畫。此外，圍繞在慶太四周的花朵位置與種類也有重新調整過。原本的草圖中只有畫玫瑰和牡丹，但我覺得牡丹的和風感太強烈，與古典西裝的風格不太搭，因此換成玫瑰與百合。而且為了讓畫面更華麗，除了水藍色的玫瑰，也添加了深藍色的玫瑰。

完成草稿、鞏固插畫的視覺印象後，接下來我將開始繪製線稿。

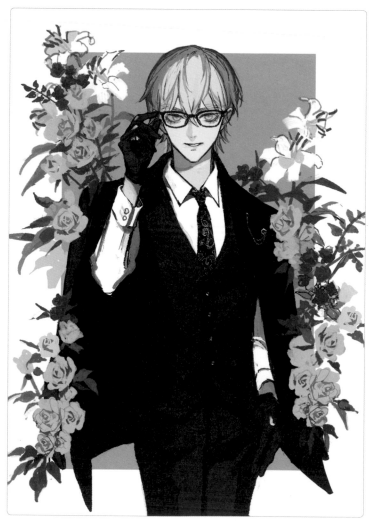

▶ 草稿

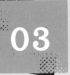

03 畫線稿的技巧

厚塗插畫中的線稿,會在疊色的過程中逐漸與填色融為一體,到了插畫完成後幾乎不太有存在感。然而,即便線稿最終會被填色覆蓋,但它終究是上色時重要的參考依據。先用線條捕捉正確的形狀,可以讓插畫的品質大幅提升。

01 以形狀的正確性為最優先

根據草稿來畫線稿時,請先把草稿圖層的不透明度調降至 25%,然後在上方新增線稿圖層來描繪 ❶。這個階段不僅要重新描成乾淨的線稿,同時也必須將形狀重新調整。等到畫好線稿就會開始上色了,所以線稿階段是修改主體形狀的最後機會 ❷。

之後在厚塗時,如果對上色後的形狀不滿意,還是可以疊加顏色來修改。但是這麼做既耗時又費力,建議把上色後的修改視為萬不得已才做的緊急措施。

運用工具調整線稿
修整線稿時,使用與畫草稿時相同的〔自由變形〕或〔歪斜〕工具是沒有問題的。

雖然反覆使用這些工具可能會讓線條的畫質變差,不過線條的細緻度對厚塗插畫來說沒有那麼重要,所以即使線條有點粗糙,還是以調整形狀為優先。

不必把草稿中所有的部分都畫成線稿
雖說要在這個階段調整形狀,但你並不需要把所有的線稿都仔細地畫出來。

舉例來說,頭髮會等到最後階段用筆刷來畫髮絲,所以不必在線稿中描繪髮絲,畫個大概就可以了。鼻子也是,如果畫出鼻子的線條,效果會太強烈,所以我也沒有在線稿中畫出鼻子。

就像這樣,如果是之後打算用上色來表現的部分,就直接維持草稿的線條即可,不用特別描成線稿。

▲ 根據草稿來繪製線稿

▲ 根據草稿完成的線稿

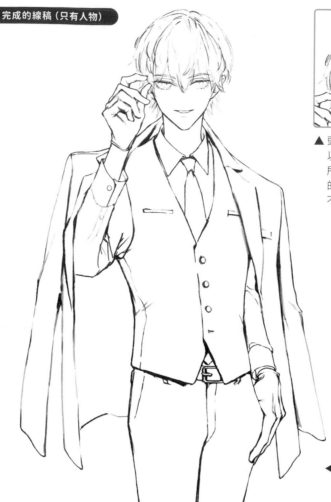

完成的線稿（只有人物）

▲ 臉部的線稿。鼻子用
陰影的填色來表現，
所以先不畫線稿

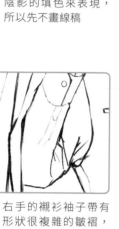

▲ 右手的襯衫袖子帶有
形狀很複雜的皺褶，
所以在線稿階段就要
畫出一定程度的細節

▲ 頭髮的線稿。之後會
以疊色的方式去畫，
所以這裡只畫出少量
的線條，這些線條並
不會出現在完稿中

◀ 這是整體修整過後
的線稿。根據草稿
把左手臂的形狀等
部位修得更正確

POINT **有無線稿的差異**

我平常在畫要發布到社群平台的插畫時，其實很少畫出
這麼細緻的草稿和線稿。通常只畫了粗略的草稿，然後
就直接參考草稿，透過上色來調整形狀與細節。

這是因為社群發表用的插畫，我的製作時間大概只有
3～4 天，我可以在腦海中的想法消失之前就畫出來。

不過，像是書籍封面這種插畫案，製作過程比較費時，
剛開始想到的視覺表現，很難維持這麼久的時間。所以
要先費心繪製草稿和線稿，將想法具體化。

對我來說，繪製草稿與線稿，最大的用途就是為了記住
插畫的視覺表現。

▶彩色草圖

◀ 完成的插畫

02 繪製線稿素材來複製＆貼上

如果有很多「形狀幾乎相同」或是「在畫面內大量配置」的圖案，畫好以後再複製＆貼上，會比一個一個畫更有效率。

花朵素材範例

我在封面插畫中配置了許多花朵。我是先在其他畫布上畫出「中型玫瑰 (淡水藍色)」、「小型玫瑰 (深藍色)」、「百合 (白)」這 3 種花的線稿素材，再使用這些素材複製＆貼上後放大、縮小、旋轉、翻轉並加以組合，節省許多反覆描繪的時間。

除了花以外，還有很多素材適合用這種複製＆貼上的手法，例如書架上的書本、個別包裝的零食等。此外，在製作線稿素材時，建議將畫布的「基本顯示顏色」設定為「灰色」。如果設定為「彩色」，之後會無法統一更改素材的線條。

順帶一提，我為本書繪製的花朵素材，已收錄在附錄檔案中（➡ p.142）。各位讀者在製作插畫時請務必活用。

▲ 製作線稿素材的畫布，並且將「基本顯示顏色」設定為「灰色」

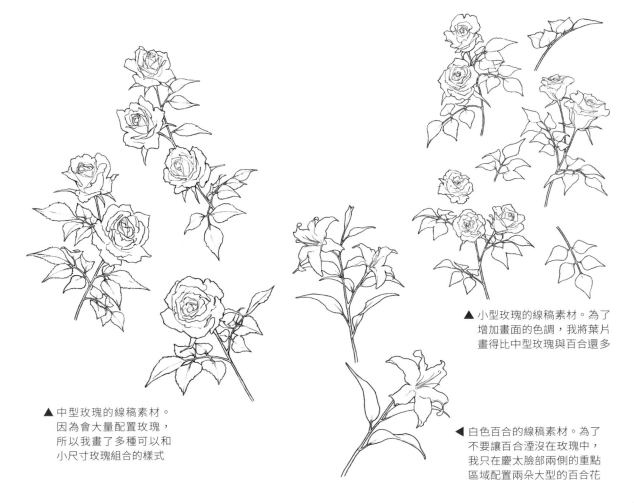

▲ 小型玫瑰的線稿素材。為了增加畫面的色調，我將葉片畫得比中型玫瑰與百合還多

▲ 中型玫瑰的線稿素材。因為會大量配置玫瑰，所以我畫了多種可以和小尺寸玫瑰組合的樣式

◀ 白色百合的線稿素材。為了不要讓百合湮沒在玫瑰中，我只在慶太臉部兩側的重點區域配置兩朵大型的百合花

配置素材後再加工描繪

準備好線稿素材，接著就要配置到畫面中。首先透過複製＆貼上功能，依照草稿上的規劃配置到畫面中。不過如果只是複製＆貼上，結果總有點不自然。所以在配置完成後要再加工描繪，例如替部分花朵的線稿添加葉片，可以淡化相同圖案重複出現的感覺。

另一方面，經過反覆的複製＆貼上與加工，線條可能會互相重疊，看起來變得很複雜，很難一眼看出哪裡畫了些什麼。建議把已經畫好的線稿用「圖層顏色」變更色彩，並且替人物填入灰色（這是在上底色時用來建立選擇範圍的填色 ➡ p.65），就可以輕鬆地辨識目前正在畫的線條。

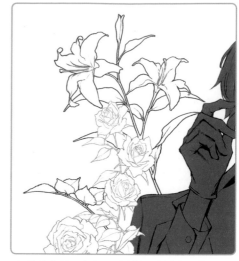

▲ 將人物填入灰色、改變玫瑰線稿顏色的狀態

完成的線稿（人物與背景）

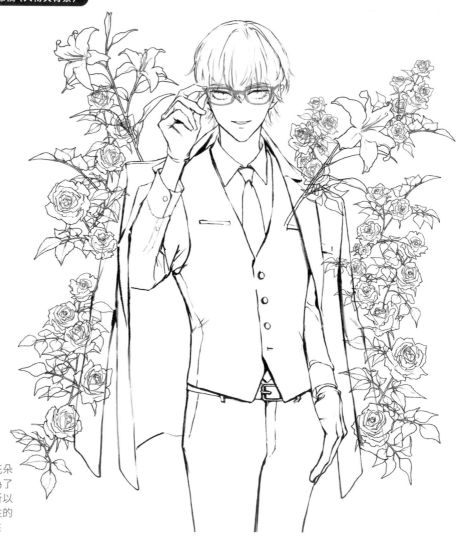

▶ 目前完成的線稿。花朵線稿雖然是背景，為了可隨時調整位置，所以連之後會被人物遮住的部分也都完整畫出來

POINT　將線稿劃分成不同圖層的思考方法

我在厚塗作畫時，並不會把線稿劃分成太多圖層。這是因為在經過圖層合併（p.18）後，細分圖層的好處就蕩然無存了。不過，如果是畫本書封面這種包含很多元素，而且必須仔細描繪細節的插畫時，還是需要先做最低限度的圖層劃分。

這次是以人物身體為主的線稿，所以將臉、眼鏡、背景（前景）、背景（後景）劃分在不同圖層。

把重點元素分層配置的用意，是為了讓臉部（人物插畫中最重要的部分）之後更容易重畫，背景也比較容易調整位置。眼鏡的部分我打算用來製造差異，所以也要獨立為一個新圖層。

在繪製的後期階段有極高機率會再修改形狀和位置，或是打算用來製造差異。符合以上兩點的元素，建議先劃分在獨立的圖層中。

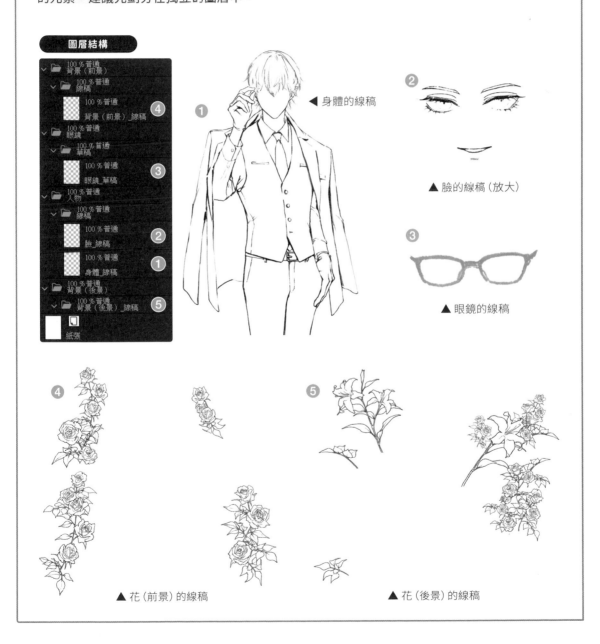

圖層結構

◀ 身體的線稿

▲ 臉的線稿（放大）

▲ 眼鏡的線稿

▲ 花（前景）的線稿　　　　　　　　　▲ 花（後景）的線稿

04 上底色的技巧

線稿完成後，就要開始上底色了。目前線稿的線條有點粗糙，想替每個部位都漂亮地填色可能要花點時間。
另外，如果是元素比較多的複雜插畫，上色時就會更容易失誤，因此也需要多花點工夫。

01 上色用的色板

我在上色前都會先準備好色板。話雖如此，也只是一個簡單的色板，裡面會登錄我構思人物設定時
就決定好的幾種基本色，以及完稿潤飾時預備要使用的暗色調。
我在畫 p.48～49 介紹的男性角色時，色板的設定如下圖所示。暗色調的顏色，基本上是用於 [加亮
顏色 (發光)] 或 [濾色] 混合模式，從暖色到寒色我總共登錄了 12 個顏色 (依序排列時可形成色環)。

▼ 使用的色板

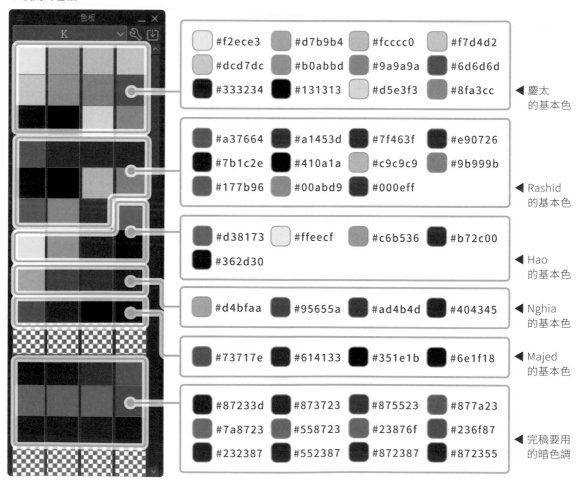

#f2ece3	#d7b9b4	#fcccc0	#f7d4d2
#dcd7dc	#b0abbd	#9a9a9a	#6d6d6d
#333234	#131313	#d5e3f3	#8fa3cc

◀ 慶太的基本色

#a37664	#a1453d	#7f463f	#e90726
#7b1c2e	#410a1a	#c9c9c9	#9b999b
#177b96	#00abd9	#000eff	

◀ Rashid 的基本色

#d38173	#ffeecf	#c6b536	#b72c00
#362d30			

◀ Hao 的基本色

#d4bfaa	#95655a	#ad4b4d	#404345

◀ Nghia 的基本色

#73717e	#614133	#351e1b	#6e1f18

◀ Majed 的基本色

#87233d	#873723	#875523	#877a23
#7a8723	#558723	#23876f	#236f87
#232387	#552387	#872387	#872355

◀ 完稿要用的暗色調

其他的顏色我就沒有登錄在色板中。我不在色板裡登錄太多顏色，是為了避免造成選色時的困擾。
想要使用基本色以外的顏色時，當場在「顏色」面板裡面挑選即可。

02 先用顯眼的顏色塗底色來確認範圍

上底色的步驟如同我在 Chapter 2 所說的，要先建立用來上底色的選取範圍，再用［填充］或［套索塗抹］工具替每個物件填滿顏色。

插畫包含的元素比較多的時候，建議一開始先不要用固有色（物體原本的顏色）去上底色，而是先用容易辨識的顏色替各個部位填色。只要顏色夠明顯，用什麼顏色都沒有關係。唯一要注意的就是，相鄰的物件不要填入相似的顏色。

以本書的封面插畫為例，我替人物、背景（前景）、背景（後景）這 3 個部分都先建立選取範圍，再如下圖替每個部位暫時填入顯眼的顏色來當作上色範圍。

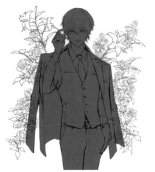
▲ 建立選擇範圍用的填色（人物）

▲ 建立選擇範圍用的填色（前景）

▲ 建立選擇範圍用的填色（後景）

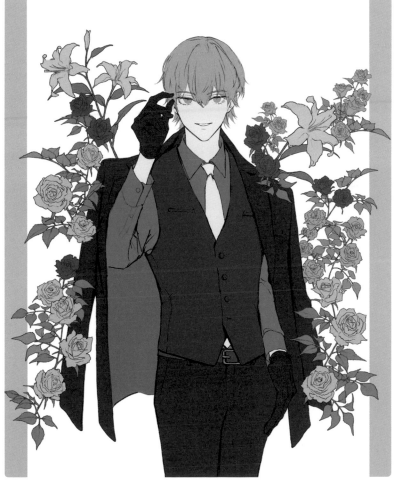
▲ 用顯眼的顏色上好底色的圖

03 | 把底色變更為固有色

用醒目的顏色上好底色後，接下來要將每個部位的顏色置換成固有色。顏色變更的步驟如下：

① 在已填入醒目色的各部位草稿圖層上方，建立已設定剪裁遮色片的 [普通] 圖層

② 在已設定剪裁遮色片的 [普通] 圖層中，用 [填充] 工具替該部位填入固有色

③ 將填入固有色的圖層與下方圖層合併（因為是 [普通] 圖層的填色，所以會直接覆蓋下方圖層）

不過，如果每次都按照上述步驟來處理會相當耗時，所以我將這段動作登錄為自動動作（➡ p.68）。
我沒有直接用 [填充] 工具來替各個底色圖層填色，是因為我在使用 [填充] 工具時，經常會開啟
「多圖層參照」設定。如果開啟多圖層參照，雖然也能比照上述步驟操作，不過頻繁變更工具的設定
會很容易出錯，所以我刻意增加了步驟。

另外，雖然步驟中是挑選各自的固有色，不過慶太的皮膚、眉毛、眼珠選用的是基本色。髮色維持
基本色會與背景的灰色融為一體，所以我有稍微改變了顏色。他的古典西裝也與一般的西裝不同，
所以我使用了其他的顏色。

插畫的色調，最後會用色彩補償圖層來調整，所以對底色的挑選不必過於講究。底色太亮或是太暗
都會很難添加陰影或亮光，所以只要注意不要使用太極端的明度就可以了。

POINT [填充] 工具的「多圖層參照」功能

[填充] 工具中的輔助工具 [僅參照編輯圖層] 和 [參照其他圖層]，這兩者的「多圖層參照」
設定有所不同。[僅參照編輯圖層] 預設是關閉「多圖層參照」，所以只會參照目前編輯圖層
的繪圖，例如在「線稿」圖層下方新增「底色」圖層，然後在「底色」圖層上底色，整個畫
面都會填入顏色。

[參照其他圖層] 預設是開啟「多圖層參照」，所以也會同時參照「線稿」圖層的繪圖，比較
容易替每個物件上底色。

▲ [填色] 工具的工具
屬性。如果勾選圖中
紅圈處的設定，即可
開啟「多圖層參照」

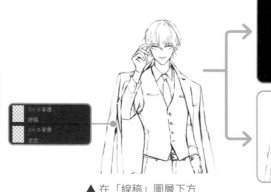

▲ 在「線稿」圖層下方
新增「底色」圖層

◀ 多圖層參照
功能關閉時
的填色情況

◀ 多圖層參照
功能開啟時
的填色情況

慶太底色使用的顏色

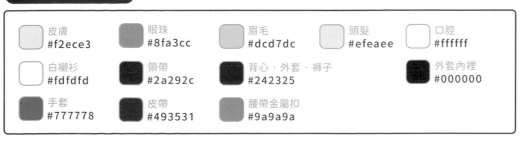

皮膚 #f2ece3	眼珠 #8fa3cc	眉毛 #dcd7dc	頭髮 #efeaee	口腔 #ffffff
白襯衫 #fdfdfd	領帶 #2a292c	背心・外套・褲子 #242325		外套內裡 #000000
手套 #777778	皮帶 #493531	腰帶金屬扣 #9a9a9a		

用「自動動作」提升作畫效率

[自動動作]是 CLIP STUDIO PAINT 的功能之一。可自動執行預先設定好的多個動作，如果能巧妙運用的話，即可提升效率，有效縮短作畫時間。

要使用此功能，請開啟[自動動作]面板。預設的工作區是將其整合在[圖層]面板中，點按面板上方的[自動動作]分頁按鈕即可切換。

▲ 點按面板上方分頁按鈕中的[自動動作]，會顯示[自動動作]面板

◀ 這是選取[建立底稿圖層]自動動作的狀態。右下紅圈的位置為執行鈕

[自動動作]面板中會顯示已登錄的項目。選取想要使用的自動動作，按右下方的執行鈕即可自動執行選取的動作。

以下是我在繪製厚塗插畫時常用的自動動作，全部都不是預設的動作，而是我自行新增的動作（自動動作可以自行設定，或是從 CLIP STUDIO ASSETS 網站下載後追加）。

建立底稿圖層
會自動執行「新增普通圖層」、「用圖層顏色功能把描繪色變成藍色、不透明度變更為 50%」、「把此圖層設定為底稿圖層」，都是用預設的自動動作調整的（➡ p.37）。

變更描繪色的顏色
用於 p.66 解說的變更底色時要使用的自動動作。

建立選擇範圍
儲存選取範圍，然後叫出此選取範圍的自動動作。用於 p.29 的上底色等處。

Chapter

4

皮膚、眼睛、白髮
的描繪技法

本章將聚焦在人物插畫最重要的「臉部」，解說如何用厚塗
技巧繪製出迷人角色。我將深入解說膚色的挑選方法、臉部
各處的肌膚表現方法、人物插畫中最重要的眼睛畫法，以及
如何描繪散發光澤的柔美白髮……等。

01 如何選擇皮膚的用色

開始解說皮膚的畫法之前，我會先為大家說明我如何思考與選擇皮膚的用色。人的膚色可說是千差萬別，以下是以我創作的 3 位男性角色為例。你可以參考我如何為這些角色挑選膚色的方法，那麼未來即使你要繪製膚色與他們不同的角色，應該也能選用合適的膚色。

01 皮膚的主色、陰影色、明暗交界色

我在畫人物的膚色時，會先從 3 種顏色開始發想，那就是底色、陰影色、明暗交界色。運用這 3 種顏色作為皮膚的基本色，之後再根據角色的需要增加或刪減顏色。

底色
在一般的照明環境下，受光區域（亮部）的膚色——也就是皮膚的固有色。這是決定人物皮膚印象的主要顏色，上皮膚底色時就是使用這個顏色。

陰影色
沒有受到光線照射的陰影區域（暗部）的陰影色。我通常會把底色的明度降低，添加一點紅色，稍微調整色相來製作成陰影色。除非你想要畫氣色極差的角色，不然基本上我都會建議加一點紅色。

明暗交界色
從亮部轉換到暗部的區域，稱為「明暗交界線」。物體亮部的顏色，會因為受到光線照射而稍微降低彩度（顏色變淡）。因此，靠近暗部邊界、受光比較少的區域，彩度會相對顯得高一點。這個「彩度看起來高一點」的區域的顏色，就是明暗交界色。

要畫明暗交界線時，我通常會將陰影色稍微調高彩度來製作成明暗交界色。

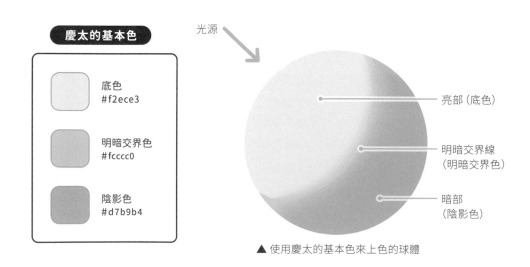

▲ 使用慶太的基本色來上色的球體

02 男性角色的基本膚色

下面就以我創作的三位男性角色「慶太」、「Rashid」、「Hao」為例，說明我如何選擇皮膚基本色。另一方面，我經常會在插畫的後期階段利用 [覆蓋] 圖層來繪製追加的陰影，所以也會說明我疊加 [覆蓋] 圖層之後使用深灰色上色的顏色變化範例。

慶太（白裡透紅的肌膚）

慶太的膚色除了底色、陰影色、明暗交界色這 3 個顏色之外，我還有另外準備 1 個添加紅色的皮膚基本色，用來繪製他的臉頰或指尖等比較容易泛紅的部分。因為他的皮膚白皙，如果沒有另外準備一個偏紅的膚色，他的臉色可能會顯得太過蒼白。

用 [覆蓋] 圖層疊加黑色的顏色

底色 #f2ece3

明暗交界色 #fcccc0

陰影色 #d7b9b4

用 [覆蓋] 圖層疊加黑色的顏色

第 4 個基本色 #f7d4d2

（重疊在臉頰或指尖等想營造紅潤氣色的部位）

Rashid（褐色的肌膚）

像 Rashid 這種偏深的肌膚底色，即使用 [覆蓋] 圖層，陰影的顏色還是會變得太暗，很難看出漸層或是鮮明的色彩。因此我把 [覆蓋] 圖層中塗黑的部分，用設定透明色的 [噴槍（柔軟）] 稍微擦除，以營造出漸層色，再用 [濾色] 圖層疊加藍紫色系的顏色，讓陰影部分呈現透明感與豐富的色調。

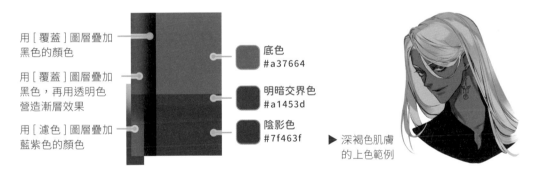

用 [覆蓋] 圖層疊加黑色的顏色

用 [覆蓋] 圖層疊加黑色，再用透明色營造漸層效果

用 [濾色] 圖層疊加藍紫色的顏色

底色 #a37664

明暗交界色 #a1453d

陰影色 #7f463f

▶ 深褐色肌膚的上色範例

Hao（高彩度的肌膚）

Hao 他是一個性格外向、主動的角色，所以肌膚底色我也選擇符合他個性的高彩度鮮豔底色。由於陰影色已經是鮮艷的顏色，所以我沒有另外準備高彩度的明暗交界色，這樣也能表現出美麗的肌膚。

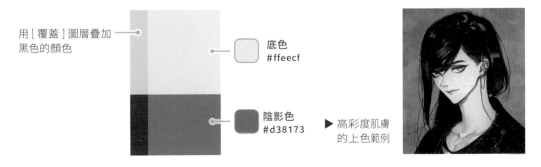

用 [覆蓋] 圖層疊加黑色的顏色

底色 #ffeecf

陰影色 #d38173

▶ 高彩度肌膚的上色範例

02 白皙肌膚的上色技法

下面將以封面插畫的臉部為例來解說白皙肌膚的上色技法。我會先大概畫出陰影與明暗交界色，合併圖層之後再來調整整體的色調。接著繼續描繪精細的陰影與細節，當明暗的對比變弱時，我會添加較大的陰影來修正亮度。最後階段會調整變暗的線稿並修飾細節，這樣就完成上色了。

01 大略繪製陰影並且用明暗交界色勾勒邊緣

用基本的陰影色繪製陰影 ❶

皮膚的底色，是直接使用前面規劃過的慶太的底色。
嘴巴我不打算畫得太細，暫時先填入白色（#ffffff）。

上好底色後，請在「皮膚_底色」圖層的上方新增
「皮膚_陰影1」圖層，並設定為剪裁遮色片。接著
用［厚塗平筆］、［素描鉛筆］或［粗澀筆］繪製陰影。
描繪色請直接使用前面規劃過的慶太的陰影色。

接著在眼睛的周圍、鼻子、嘴唇、耳朵、脖子等處，
還有被頭髮遮住的地方畫陰影。請注意鼻子、手腕、
脖子的大片陰影，可能會因為反光而呈現漸層效果。
請先用［厚塗平筆］粗略繪製陰影，再用設定透明色
的［噴槍（柔軟）］在交界處塗抹，讓陰影邊界變模糊。

用明暗交界色凸顯陰影 ❷

請在「皮膚_陰影1」圖層的上方新增「皮膚_明暗
交界」圖層，並設定為剪裁遮色片。

使用［素描鉛筆］勾勒明暗交界線。描繪色一樣直接
使用慶太的明暗交界色。

除了明暗交界線，也要替眼睛的周圍、臉部的輪廓、
耳朵的內側等處添加一點紅色。

我接下來打算要一邊檢視
插畫的整體平衡一邊調整
臉部的細節，所以在圖層
合併之前，畫到這個程度
就差不多可以了。

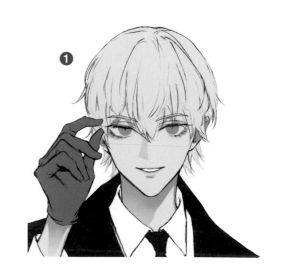

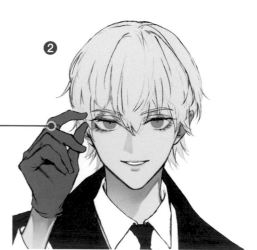

▲ 黃色示意處為目前
修飾的部分

02 合併圖層並描繪明暗細節

增添明暗的對比 ❸

到這邊已經塗好基本的底色與彩色描線，我要先進行第 1 次的圖層合併。目前色調變得有點平淡，所以我新增了混合模式為 [色彩增值] 的 [色調調整] 圖層來調整顏色。接著使用 [噴槍（柔軟）] 筆刷在臉頰上增添一點紅潤的膚色、同時在下巴加一點淡淡的暖灰色、替手腕添加微黃的膚色。

接著疊上設定為剪裁遮色片的 [加亮顏色（發光）] 圖層，然後用 [噴槍（柔軟）] 在他兩耳的內側畫上高彩度的深橘色，藉此表現耳朵的透亮感（➡ p.75）。

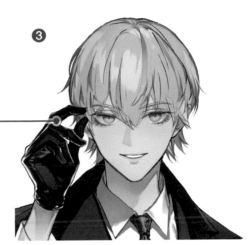

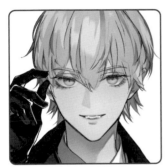

▲ 黃色示意處為套用「色調調整」的區域

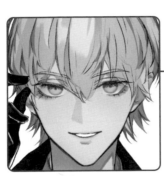

▲ 黃色示意處為描繪「耳朵的紅色」的區域

用 [覆蓋] 圖層描繪細微的陰影 ❹

疊上設定為剪裁遮色片且混合模式設定為 [覆蓋] 的 [皮膚 _ 陰影 2] 圖層，然後使用 [素描鉛筆] 或 [圓筆]，描繪瀏海造成的陰影、眼睛周圍的陰影、睫毛造成的陰影。描繪色請使用偏黑色的灰色。如果想要製作漸層效果，一樣用設定為透明色的 [噴槍（柔軟）] 筆刷在陰影的邊緣塗抹。

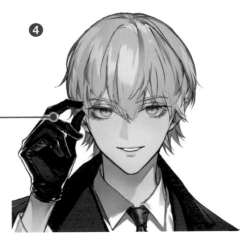

▲ 黃色示意處為經過修飾的部分

03 描繪耳朵及眼周等處的細節

描繪耳朵及脖子的形狀 ❺

新增混合模式 [普通] 的 [皮膚_修飾] 圖層，接下來要替耳朵、眼周、脖子等區域修飾細節。先用皮膚的陰影色替眼周與脖子畫出陰影的輪廓，藉此強調陰影。接著再替耳朵準確地描繪內部的形狀。

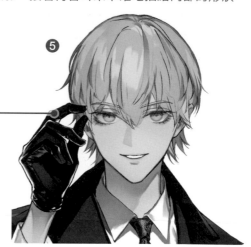

▲ 描繪耳朵的細節

▲ 黃色示意處為經過修飾的部分

04 再次合併圖層，繼續描繪嘴巴內部

一邊檢視整體的平衡一邊描繪牙齒 ❻

繼續替其他部位上色，然後第 2 次合併圖層。接著把合併後的圖層先複製一份，再於複製的圖層上進行頭型的修正與頭髮的描繪。接下來要開始修飾臉部。

我在用來修飾頭髮的圖層上，也同時替嘴巴內部加工修飾。先用 [素描鉛筆] 描繪上唇的陰影，再用設定了透明色的 [噴槍 (柔軟)] 來修整形狀。

接著用設定了透明色的 [圓筆]，如圖修整嘴巴內部 (被嘴唇圍起來的白色區域) 的形狀，然後同樣用 [圓筆] 描繪犬齒的陰影。我在一開始的時候，左右兩邊的犬齒都有畫出來，但是在確認插畫整體的印象後，感覺有點乏味，所以最後我把右邊的犬齒修掉，只保留他左邊的犬齒。

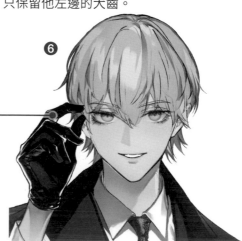

▲ 兩邊都畫出犬齒的狀態

▲ 只畫左邊犬齒的狀態

透過描繪細節表現耳朵的魅力

耳朵的形狀

耳朵是五官中形狀特別複雜的部位。如果好好地畫，就會散發出強烈的存在感。不過也許是因為它被頭髮遮住，或是與圖畫的協調性問題，很少有人會仔細描繪耳朵，這點令人意外。

就我自己來說，我通常會精心描繪角色的頭髮和耳環（雖然本書的封面人物剛好沒有配戴），為了搭配耳環，我也會仔細描繪耳朵。我在畫的時候，會特別重視下圖標示的重點。用厚塗仔細繪製的耳朵，可讓插畫的魅力向上提升。

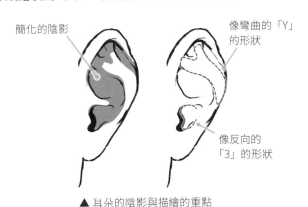

簡化的陰影

像彎曲的「Y」的形狀

像反向的「3」的形狀

▲ 耳朵的陰影與描繪的重點

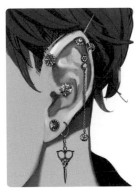

▲ 精細描繪的耳朵範例

次表面散射（Subsurface scattering）

人類的皮膚是半透明的。當強光照射在皮膚上，光會透過半透明的皮膚，在皮膚底下散射，使得皮膚表面看似發出紅光。這種現象稱為「次表面散射（Subsurface scattering）」。當你把手舉到太陽下，應該就能清楚看見手的邊緣透著紅光的樣子。

人體當中，耳朵是厚度偏薄的部位，所以即使沒有被強光照射，也很容易出現次表面散射。上色時如果有描繪出次表面散射的狀態，即可讓耳朵看起來更逼真。

不同角度的耳朵上色範例

一般的受光狀態

只要在畫好陰影之後再增添一點發光色

逆光狀態

這是耳朵在黑暗環境下照射逆光的狀態。請使用 [加亮顏色（發光）] 圖層來描繪透出紅光的感覺，可模擬次表面散射效果

▲ 從側面看的耳朵

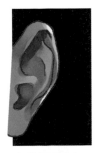

▲ 從斜面角度看的耳朵

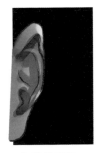

▲ 從前面看的耳朵

05 描繪深色陰影並加強明暗對比

加強因修改潤飾而弱化的對比 ❼

在修改細部的過程中，會慢慢減弱明暗的對比，所以要描繪深色陰影來加強對比。疊上混合模式為 [覆蓋] 的 [人物_陰影] 圖層，在陰影的投射區域塗上灰色。

描繪面積較大的漸層陰影區域時，我是用 [噴槍 (柔軟)] 塗上深灰色；至於頭髮的投射陰影和臉部的投射陰影等面積較小的深色陰影區域，則是使用 [素描鉛筆] 或 [圓筆] 來描繪。

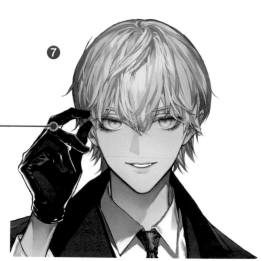

▲ 黃色示意處為
經過修飾的部分

把變暗的線稿加亮 ❽

使用 [覆蓋] 圖層疊上陰影的地方，下巴的輪廓線會變得太黑，所以疊上混合模式為 [顏色變亮] 的 [臉_線稿色調整] 圖層，使用 [噴槍 (柔軟)] 將下巴的輪廓線塗上灰色，即可讓下巴輪廓線變亮，就會與周圍的顏色自然融合。

接著再疊上混合模式為 [顏色變亮] 的 [嘴_線稿色調整] 圖層，用來調整嘴巴的線稿顏色。這裡是使用 [噴槍 (柔軟)]，把嘴巴周圍塗上暗紅色。

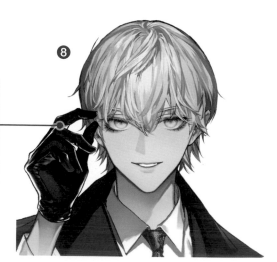

▲ 黃色示意處就是
「臉_線稿色調整」
的描繪範圍

▲ 黃色示意處就是
「嘴_線稿色調整」
的描繪範圍

06 修飾眼周與嘴唇

表現眼周與嘴唇的立體感 ❾

最後我要稍微加深黑眼圈與嘴唇的陰影顏色。

這邊我是使用［色彩增值］圖層來修改潤飾。我是基於幾個理由：「修改之後的結果很容易預估」、「這些區域之後不需另行描繪，所以不必擔心顏色變混濁」，到這邊臉部肌膚的上色就完成了。

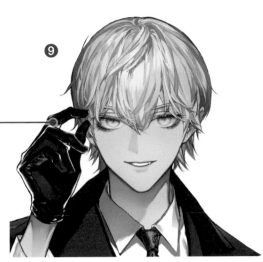

❾

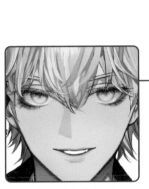

▲ 黃色示意處為經過修飾的部分

POINT **男性人物角色的嘴唇畫法**

在這幅畫中，臉部在畫面中所佔的比例不大，所以嘴巴我也只有簡單地描繪。如果是畫特寫的情況，我通常會再多畫一點細節。不過，細節畫得太多，可能會有點乏味，所以我描繪時會注意以下幾點：

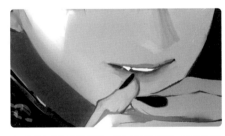

- 為了表現嘴唇的立體感，我會在皮膚的陰影色中添加一點紅色來畫嘴唇的陰影。
- 只強化上唇的投射陰影，其他的陰影則用［模糊］工具製造漸層效果以削弱印象
- 不畫強烈的亮光

以上幾點，描繪時會根據人物或情境來稍作調整，但只要事先注意，就能大致掌握畫嘴唇的方法。

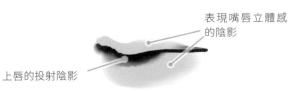

表現嘴唇立體感的陰影

上唇的投射陰影

▲ 畫嘴唇的範例

03 描繪手背皮膚的凹凸肌理

手的背面有許多密集的關節，形成凹凸的肌理，和臉部一樣非常適合示範皮膚上色的技巧。本章將以戴著銀戒指的手部插畫為例，解說更精細的皮膚上色技法。

01 皮膚上色的注意事項

本書封面的人物插畫是採用膝上景 (Knee Shot)，也就是呈現人物膝蓋以上的構圖。由於主角有穿著衣服，皮膚露出的部分較少，即使是皮膚面積最大的臉部，在整個畫面中也只能算是個很小的元素。因此，對皮膚的描繪稍微少了一點。

如果是畫臉部較大的特寫或是半身像插畫，皮膚在畫面內的比例會變大，需要畫的部分就會比較多。描繪這類插畫中的皮膚時，我會注意以下幾點：

- 為了描繪更精細的陰影，我會採用中間色來描繪色彩範圍更廣的陰影
- 使用中間色繪製精細的陰影，明暗的對比可能會減弱，因此會頻繁使用［色彩增值］或是［柔光］圖層 (➡ p.83) 來調整色調與明度
- 為了加強對比，會將原本不明顯的亮光也畫出來（這些亮光在圖片拉遠或縮小後可能會看不到）

特別是在描繪削瘦的男性角色時，頭頸部會比女性有更多骨頭突出，形成凹凸起伏的狀態，所以需要描繪的陰影與亮光將會大幅增加。以半身像為例，男性脖子上的喉結、胸鎖乳突肌（脖子上面呈 V 字的兩條肌肉）、鎖骨等處會呈現強烈的凹凸肌理。運用解剖學的知識，精細描繪出肌肉與骨骼形成的凹凸感，即可表現出逼真且充滿魅力的肌膚。

如果想了解更多「身體某處會形成什麼樣的凹凸」這類解說，請參考解剖學的專門書籍。接下來我將以手的上色為例，解說如何描繪凹凸起伏的皮膚。

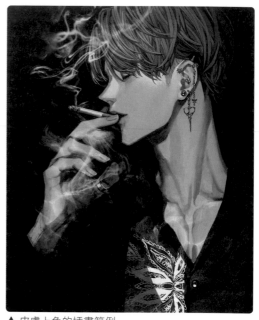

▲ 皮膚上色的插畫範例

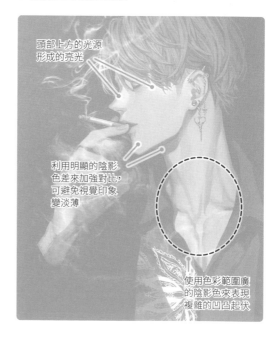

頭部上方的光源形成的亮光

利用明顯的陰影色差來加強對比，可避免視覺印象變淡薄

使用色彩範圍廣的陰影色來表現複雜的凹凸起伏

02 描繪線稿與上底色

替線稿添加強弱變化 ❶

首先用［素描鉛筆］勾勒線稿。畫手的時候，
我通常都會參考自己的手去畫。如果因為構圖
或角度而難以觀察自己的手，就會利用鏡子，
或是拍下（自己的手部）照片來參考。

上底色與彩色描線 ❷

線稿完成後接著要上底色。先塗顯眼的顏色，
之後再變更為底色（➡p.65）。接著在「線稿」
圖層上方新增設定為剪裁遮色片的圖層，然後
使用暗紅色替輪廓線進行彩色描線（➡p.31），
讓線條與填色自然融合。

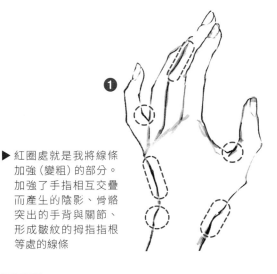

▶ 紅圈處就是我將線條
加強（變粗）的部分。
加強了手指相互交疊
而產生的陰影、骨骼
突出的手背與關節、
形成皺紋的拇指指根
等處的線條

底色
#e6dad6

03 描繪手的陰影

使用噴槍替指尖加一點紅色 ❸

請新增設定為剪裁遮色片的「陰影1」圖層，用來描繪陰影。先用［噴槍（柔軟）］在指尖粗略地添加
一點偏紅的陰影色。本例是假設光源在前方，所以在小指側的手背、無名指的指尖等處會形成深色
陰影，請用［素描鉛筆］或［套索塗抹］工具在這些地方塗上輪廓明顯的陰影。

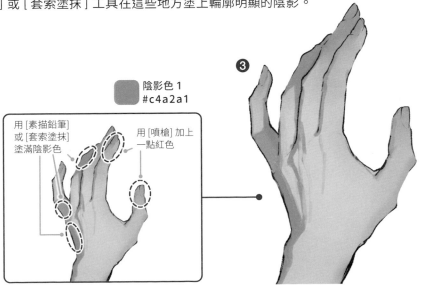

陰影色 1
#c4a2a1

用 [素描鉛筆]
或 [套索塗抹]
塗滿陰影色

用 [噴槍] 加上
一點紅色

添加更深的陰影色來表現立體感 ❹

手背比臉有更多凹凸肌理，無法只用登錄在色板中的皮膚陰影色來表現陰影。因此，接下來要使用比基本陰影色更深一點的陰影色來畫陰影。首先用［圓筆］描繪出指甲的輪廓，再用［模糊］工具來模糊柔化線條，以表現指甲與皮膚的交界處。從手腕到拇指的輪廓以及指關節的硬邊陰影，則使用［素描鉛筆］來描繪。

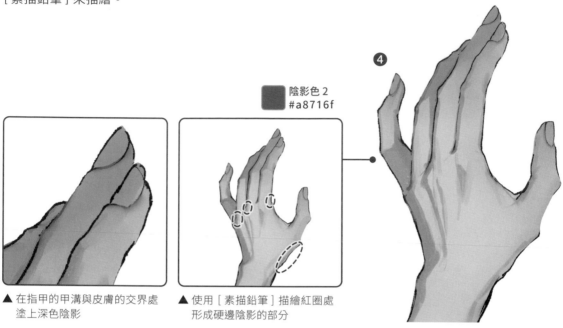

陰影色 2
#a8716f

▲ 在指甲的甲溝與皮膚的交界處塗上深色陰影

▲ 使用［素描鉛筆］描繪紅圈處形成硬邊陰影的部分

加上亮一點的陰影色 ❺

接下來請用［素描鉛筆］塗上亮一點的陰影色，替手增添立體感。手腕處的關節起伏比較平緩，不像指關節那麼明顯，為了表現這種質感，我在陰影區中描繪了明暗交界線。此外，我還在相互交疊的食指、中指、無名指之間，使用了［粗澀筆］描繪出深色的投射陰影。

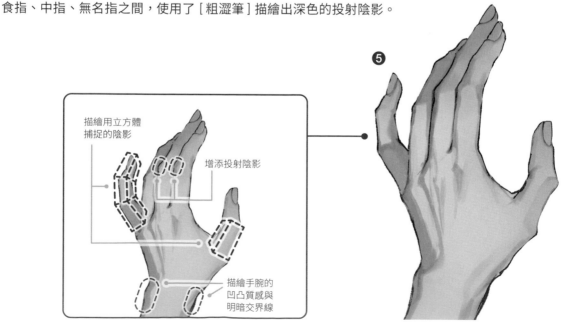

描繪用立方體捕捉的陰影

增添投射陰影

描繪手腕的凹凸質感與明暗交界線

04 合併圖層並修飾細節

繪製指甲並修正拇指的形狀 ❻

這裡先把圖層合併起來，接著要在此合併圖層上進行修飾。首先使用 [圓筆] 繪製指甲的白色部分。
由於我很在意拇指的形狀，所以也使用了 [歪斜] 工具稍微修正輪廓。

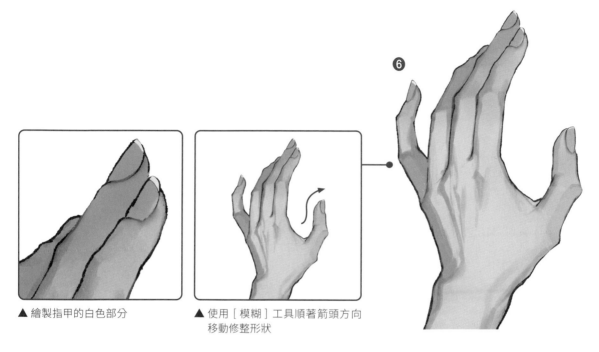

❻

▲ 繪製指甲的白色部分　　▲ 使用 [模糊] 工具順著箭頭方向
　　　　　　　　　　　　　　移動修整形狀

清理線稿並修正手的形狀 ❼

上色之後，線稿已經變得不太清晰，所以我用 [粗澀筆] 補上深紅褐色的輪廓線。補上輪廓線之後，
我又對手指的形狀感到在意，所以再次使用 [歪斜] 工具加以調整。

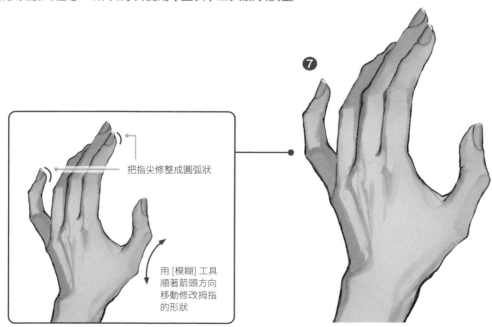

❼

把指尖修整成圓弧狀

用 [模糊] 工具
順著箭頭方向
移動修改拇指
的形狀

05 調整整張插畫的色調

添加暖灰色以加深色調 ⑧

這裡我新增了一個灰色背景來檢查明暗度（書上為了方便解說，之後的頁面會省略灰色背景）。襯上灰色背景後，皮膚的顏色變得有點太亮，所以我疊上混合模式為 [色彩增值] 的「色調調整」圖層，用來調整顏色。先替整個圖層填入暖灰色（#d8d2cb），再調整不透明度。這裡是設定為 50%。

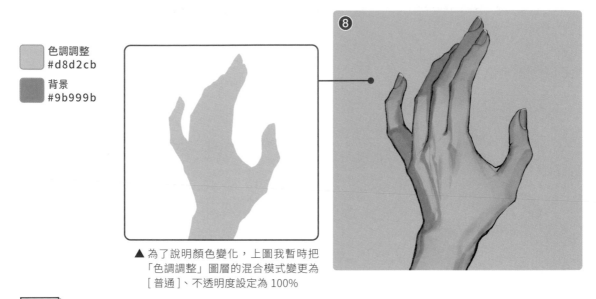

- 色調調整 #d8d2cb
- 背景 #9b999b

▲ 為了說明顏色變化，上圖我暫時把「色調調整」圖層的混合模式變更為 [普通]、不透明度設定為 100%

06 將亮部加亮來提升明暗對比

把調整色調後變暗沉的亮部加亮 ⑨

上一步的色調調整之後，會讓亮部的顏色也變得暗沉，所以接下來要把亮部調亮一點。請新增混合模式為 [柔光] 的「亮光」圖層，然後用 [噴槍（柔軟）]，在食指、拇指、手腕的亮部塗上接近白色的淺灰色。粗略地塗抹亮部後，再用設定成透明色的 [噴槍（柔軟）] 擦拭邊緣，替亮部製造漸層。

▲ 黃色示意處為經過修飾的部分

POINT 用 [柔光] 圖層描繪柔和的亮部色彩

[柔光] 圖層會根據重疊色的濃度添加不同的效果。若疊上亮色會像 [加亮顏色] 一樣變亮，反之如果疊上深色則會像 [加深顏色] 一樣變暗。如果繪圖沒有與其他顏色重疊，則會繪製白色。雖然 [覆蓋] 圖層也具有類似的效果，但是 [柔光] 圖層會得到更柔和的亮色。

當你想要將皮膚這類霧面的質感加亮時，如果使用 [覆蓋] 圖層，可能會變成太亮的光澤而顯得不自然。在這種情況下，建議用 [柔光] 圖層，即可混合出柔和的亮色。

▶ 原始插畫

▶ 疊上 [柔光] 圖層之後，左側填入黑色、右側填入白色的圖例

▶ 疊上 [覆蓋] 圖層之後，左側填入黑色、右側填入白色的圖例

07 描繪細部的陰影

用 [覆蓋] 圖層加深暗部 ⑩

新增混合模式為 [覆蓋] 的「陰影 2」圖層，然後使用 [素描鉛筆]，在手指相互交疊的部分、拇指的指腹、手背的筋肉等處，使用帶點紅色的灰色來描繪深色陰影。

位於小指側的手背上的陰影，會形成大片的漸層。此處可以先用 [噴槍 (柔軟)] 塗上陰影色，再改用透明色去擦拭邊緣，即可表現漸層感。

⑩

▲ 黃色示意處為目前修飾的區域

08 描繪硬面指甲與光滑指腹的質感

手的細節請根據各部位的質感去描繪 ⑪

這裡再次把圖層合併起來。接下來要在此合併圖層上進行修改潤飾。

首先，我有點在意無名指的形狀，所以使用 [吸管] 工具吸取陰影色，重新描繪並修正陰影的形狀。

另外我還使用了 [素描鉛筆]，在指甲添加明亮的亮光。這邊的亮光顏色是接近白色的顏色。

指尖的指腹有光滑的曲面。如果保留筆觸看起來會有點粗糙，可用 [模糊] 工具稍微柔化筆觸。

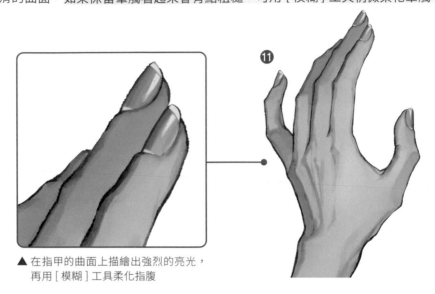

▲ 在指甲的曲面上描繪出強烈的亮光，
再用 [模糊] 工具柔化指腹

完成的插畫

最後我在拇指上添加一個銀戒指，並稍微修正了手背的陰影。銀戒指的畫法可以參考 Chapter1 的解說，不過在這個範例中，銀戒指只是「手部插畫的一部分」，所以我對細節的描繪稍微減少一點，並且在戒指上添加手部皮膚的反射效果（在銀戒指上混合一點膚色的陰影）。最後再進行色調補償，插畫就完成了。

可參考範例檔案

04 眼睛的畫法

人物角色的眼珠有精緻的細節，很適合用厚塗技法來描繪。然而在本書的封面插畫中，我刻意簡單表現。明明是很適合厚塗的眼珠，為什麼不多加琢磨呢？以下我會解說這樣做的原因，以及如何透過簡單的描繪來表現氣勢懾人的眼神。

01 注意眼珠精細度與畫面的平衡

俗話說：「眼睛是靈魂之窗」，眼珠是強烈表現這個人的內在與情感的重要部位。描繪角色人物也是相同的道理，精心描繪的眼珠，會強烈地訴說人物的內心與情感，可說是人物插畫的「亮點」。

此外，眼珠具有豐富的光影細節，包括光澤、透亮、周圍的反射等，非常適合用厚塗技法來表現。透過多層顏色與光澤的堆疊，即可描繪出像寶石一樣閃閃發光的眼珠。

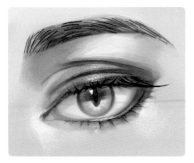

▲ 我用厚塗技法描繪的眼睛插畫範例

看了上面的範例就會知道，我以前的畫風也是會精心雕琢眼珠的⋯⋯。不過從某個時期開始，我的畫風就變成只畫減少細節的簡約眼珠了。這是因為我描繪的角色，大多是慶太這樣的「眼鏡男子」。

眼鏡和眼珠一樣是帶有光澤、透亮、會反射周圍等諸多細節，適合用厚塗描繪的素材。既然我是畫「眼鏡男子」（戴眼鏡的男性角色），當然要精心描繪他們的眼鏡。這時候如果連眼珠也畫得很細緻，會導致具有大量細節的眼鏡和眼珠彼此相鄰。起初我沒有太在意這一點，但是看久了以後，漸漸地感覺到眼鏡與眼珠會互相吞噬彼此的存在感。因此，現在的我會刻意用簡化的方式來描繪眼珠。

▲ 將眼睛、眼鏡、眉毛全都仔細描繪出來的插畫範例　　▲ 簡化眼珠的描繪，並仔細描繪眼鏡的插畫範例

現在的我即使是畫 Rashid 和 Hao 等其他角色，為了符合慶太的風格，也不會把眼珠畫得太精細。
不過，我開始致力於睫毛的描繪。精細的睫毛可以補足因為簡化眼珠而顯得太過單薄的眼睛區域，
而且睫毛的質感與眼鏡差異比較大，即使兩者相鄰也不會感到視覺上的衝突。

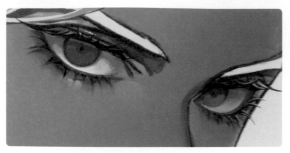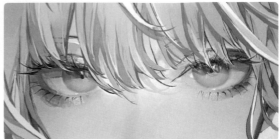

▲ 不深入刻劃眼珠，而是改用睫毛強調眼睛的存在感

當然，我這個將眼珠簡單表現的方法論，並非唯一的最佳解決方案。我的想法會隨著畫風而改變，
未來也可能會再改變。在此是根據現階段我描繪眼珠時的思考方式，從下一頁起，我將以封面插畫
為例來解說眼睛的畫法。

POINT　眼睛的構造與變形

在人物插畫中，大部分都會將眼睛
強烈變形，插畫中的眼睛往往會和
寫實的眼睛差很多。因此，我認為
許多人畫眼睛時，似乎不會去參考
實際的眼睛。尤其是插畫初學者，
我常常覺得有人是直接參考插畫中
變形的眼睛來練習，而沒有去觀察
實際的眼睛。

然而，即使就是要畫變形的眼睛，
多觀察實際的眼睛、深入了解眼睛
的構造，這些知識也會很有幫助。
舉例來說，當你想畫眼睛的「側面」
或「仰角」時，就可以派上用場。
人物插畫中的眼睛，變形之後通常
會變得很平面，角度改變時，如果
不了解眼睛的構造，會很難順利地
捕捉立體形狀。

建議多觀察實際的人眼，並與自己
畫的變形眼睛相比，藉此掌握哪個
部位是如何變形，即可拓展眼睛的
表現幅度並提高作畫的品質。

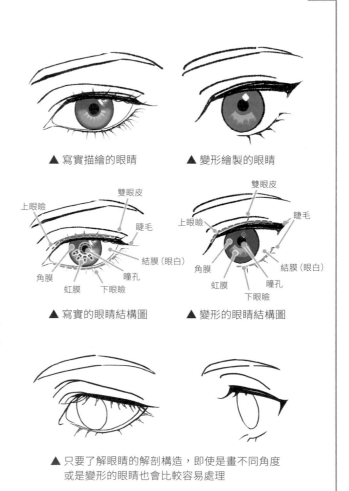

▲ 寫實描繪的眼睛　　▲ 變形繪製的眼睛

▲ 寫實的眼睛結構圖　　▲ 變形的眼睛結構圖

▲ 只要了解眼睛的解剖構造，即使是畫不同角度
　或是變形的眼睛也會比較容易處理

02 加入粗略的陰影與亮光來表現立體感

描繪眼白部分 ❶

首先替眼白上底色及陰影。請在「皮膚_底色」圖層上方新增設定為剪裁遮色片的「眼白_底色」圖層，用 [素描鉛筆] 在眼白處塗上白色 (#ffffff)。眼白實際上並不是白色而是會帶有淡淡的顏色，之後可利用陰影或色調補償圖層 (➡p.132) 來添加色調，所以這個階段先塗上白色 (#ffffff) 就可以了。再來請新增設定為剪裁遮色片的「眼白_陰影」圖層，然後用 [噴槍 (柔軟)] 加入陰影。先用灰色在眼睛的上半部塗色，再用設定了透明色的 [噴槍 (柔軟)] 製作漸層。

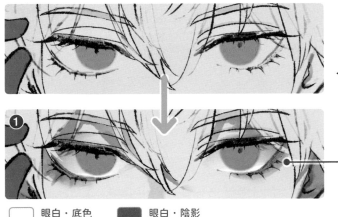

◀ 前面的底色階段 (➡p.67) 沒有替眼白上色，所以在這個時候上底色

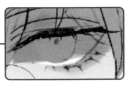

◀ 使用 [素描鉛筆] 和 [噴槍 (柔軟)] 製造具層次的漸層效果

　眼白・底色　　　　眼白・陰影
　#ffffff　　　　　　#6d6d6d

用漸層陰影表現自然的眼珠 ❷

首先在「眼珠_底色」圖層上，用 [模糊] 工具塗抹眼珠的輪廓，讓眼白與眼珠的交界處變得自然。接著在「眼珠_底色」圖層上方新增設定為剪裁遮色片的「眼珠_陰影1」圖層，再用 [厚塗平筆] 在眼珠的上半部塗上深藍色。這邊的小訣竅是要一筆就畫完。最後請用設定成透明色的 [素描鉛筆] 和 [噴槍 (柔軟)] 擦拭陰影的底部以製作漸層效果。

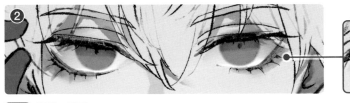

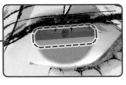

◀ 紅圈標示處是用 [厚塗平筆] 上色的地方，其中的紅線是用透明的 [素描鉛筆] 塗掉的部分，黃線處是用 [噴槍 (柔軟)] 塗掉的部分

　眼珠・陰影1
　#73717e

在眼珠的下半部畫上大範圍的亮光 ❸

新增設定為剪裁遮色片的「眼珠_亮光1」圖層，使用 [圓筆] 在眼珠的下半部畫出半圓形的亮光，描繪色是淺淺的水藍色，半圓形亮光下緣的圓弧請用 [模糊] 工具塗抹柔化。接著用設定成透明色的 [圓筆] 擦除瞳孔周圍的亮光。最後請用設定成透明色的 [噴槍 (柔軟)] 輕輕地塗抹整片亮光。

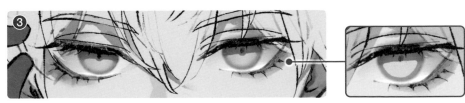

◀ 請使用 [圓筆] 在眼珠內側下半部描繪半圓形亮光

　眼珠・亮光1
　#d5e3f3

03 描繪睫毛的投射陰影以強調睫毛

描繪睫毛的投射陰影 ❹

新增設定為剪裁遮色片的「眼珠＿陰影2」圖層，接下來要替眼珠畫出睫毛的投射陰影。將描繪色設定成比「眼珠＿陰影1」的藍色明度更低的深藍色。

使用［圓筆］，根據眼珠上方的睫毛形狀來描繪陰影。睫毛前端的陰影要畫得深一點，睫毛根部附近的陰影則用［模糊］工具刷淡。想要修正陰影的形狀時，可以使用［歪斜］工具。

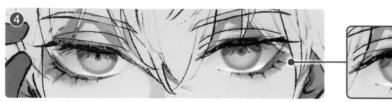

◀ 黃色示意處為
修飾的部分

眼珠・陰影2
#3f386c

用亮光凸顯睫毛的投射陰影 ❺

請新增設定為剪裁遮色片的「眼珠＿亮光2」圖層，這裡要添加更強烈的亮光。因為是想要凸顯的部位，所以我使用底色的補色淡黃色，然後在睫毛的投射陰影之間用［圓筆］描繪。接著使用設定了透明色的［噴槍（柔軟）］把底部刷淡，製造漸層效果。合併圖層之前的上色就到這邊為止。

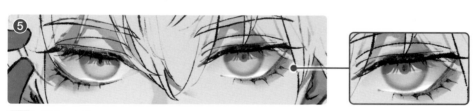

◀ 黃色示意處為
修飾的部分

眼珠・亮光2
#ffeed0

POINT　用睫毛的捲翹程度區分角色人物

我們通常可以透過眼睛的形狀來區分插畫中的角色人物，就像這樣，我們也可以透過睫毛的描繪來區分人物。想要畫出有所區別的睫毛時，你或許會想到「長度」與「數量」的差異，你可能沒想到，其實還有「睫毛捲翹的方式」。

舉例來說，在畫慶太的時候，通常不會把他的睫毛畫得過於捲翹。但是在畫上妝的慶太時（➡ p.138），為了強調華麗動人的感覺，我會讓他的睫毛極度捲翹。像這樣利用睫毛散開方式的差異，也可以改變人物的印象。

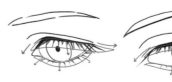

▲ 捲翹睫毛的散開方式　　　　　▲ 沒有捲翹的睫毛的散開方式

04 合併圖層後修飾眼珠內部

描繪眼珠內部的細節 ❻

替其他部位上色後，將人物的描繪圖層合併成「人物 _ 合併 1」圖層，然後在合併的圖層上方新增設定為剪裁遮色片的「眼珠 _ 修飾」圖層，在此修飾眼珠。前面的步驟在描繪睫毛陰影後，削弱了瞳孔的印象，所以我先用 [圓筆] 描繪瞳孔，然後再重新描繪瞳孔周圍的陰影。

加上陰影之後，眼珠的上半部變得有點暗，所以我在睫毛的投射陰影之間用 [圓筆] 塗上亮灰色。

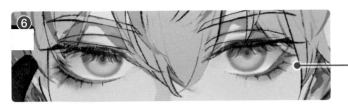
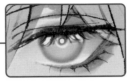

◀ 黃色示意處為
　修飾的部分

05 添加細節來表現睫毛的華麗感

修整睫毛的形狀 ❼

新增設定為剪裁遮色片的「睫毛 _ 亮光 1」圖層，用來修改潤飾睫毛。這邊我是用筆刷尺寸僅數 px 的小尺寸 [圓筆] 來畫。我先重新描繪因皮膚上色而中斷、破損的下睫毛線條，另外，我覺得上睫毛的數量可以再多一點，所以也添加了不少。

在修飾和增添睫毛後，我把 [圓筆] 的描繪色變更為淺灰色，然後像描睫毛一樣去添加睫毛的亮光。

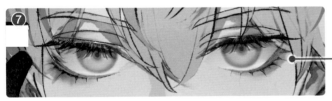
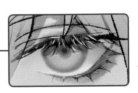

◀ 黃色示意處為
　修飾的部分

睫毛・亮光 1
#f2ece2

替睫毛加入亮光加以凸顯 ❽

新增設定為剪裁遮色片的「睫毛 _ 亮光 2」圖層，用來替剛才增添的睫毛畫上更強烈的亮光。這邊的描繪色和之前一樣使用淺灰色，繼續用筆刷尺寸僅數 px 的 [圓筆]，像描睫毛一樣去添加亮光。睫毛根部的大範圍亮光，則用 [套索塗抹] 工具圈選三角形的形狀來填色。

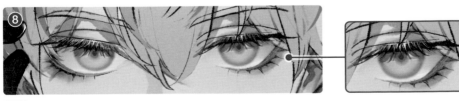

◀ 黃色示意處為
　修飾的部分

睫毛・亮光 2
#f2ece2

06 第 2 次合併圖層同時加工修飾

替亮光加入強調色 ❾

首先執行第 2 次的圖層合併。加上眼鏡及瀏海、進行色調補償後,在剛才合併的「人物_合併 2」圖層上再次修飾眼睛。為了顧及眼睛與眼鏡的平衡,以及來自瀏海的陰影與反射,之後的描繪都會在顯示眼鏡與瀏海圖層的情況下進行。

首先用[圓筆]在眼頭側的纖長上睫毛上加入灰色亮光,表現出瀏海顏色的反射。我有點在意下睫毛的眼線,尤其是眼尾側的線條有點粗糙,所以用[模糊]工具使其自然融合。

畫好之後,明暗的層次又變得有點平淡,所以接著要把眼珠的下半部加亮。新增混合模式為[濾色]的「眼珠_明度調整」圖層,先用[素描鉛筆]在眼珠的內側塗上灰色,再用[模糊]工具或設定成透明色的[噴槍(柔軟)]將輪廓柔化。

最後在瞳孔最亮的輪廓上,用[圓筆]添加 2 種強調色。強調色我大多會挑選對比色,但是這張插畫如果用對比色會感覺過於強烈,所以我將其中一個顏色使用與眼珠顏色相近的水藍色。

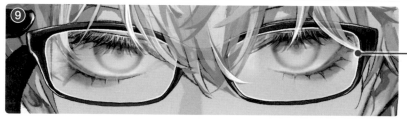
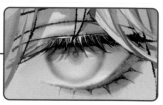

▲ 隱藏眼鏡與瀏海的狀態

眼珠‧強調色 1
#00caff

眼珠‧強調色 2
#da40fe

描繪瀏海的投射陰影 ❿

這個步驟與 p.76「05 描繪深色陰影並加強明暗對比」解說的「人物_陰影」圖層的上色是相同的。因為我想要一邊畫一邊確認臉部的整體平衡,所以是在同一個圖層上描繪皮膚與眼珠的陰影。先在瞳孔和眼尾加入瀏海投射的深色陰影,加強明暗的對比,用[圓筆]描繪、再用[模糊]工具柔化。接著繼續用[圓筆]添加潤飾深色睫毛的投射陰影,到這邊眼珠的描繪就完成了。

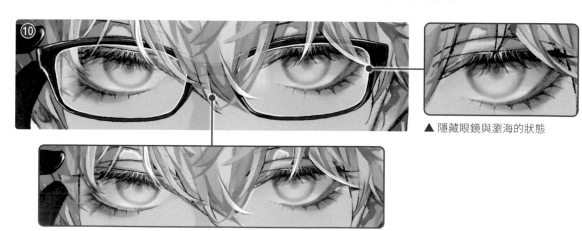

▲ 隱藏眼鏡與瀏海的狀態

▲ 黃色示意處為經過修飾的部分

POINT　替眼中的光芒加入強調色

要描繪眼珠裡最強烈的光芒（反射光）時，我會挑選 2 個彩度高的顏色，將它們畫得非常小來當作強調色。有了強調色，可凸顯眼珠的高光，並強化眼睛整體的印象。

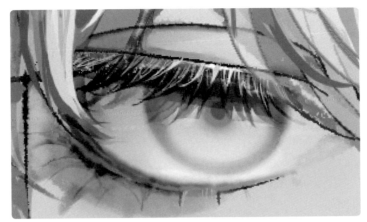

▲ 我選擇水藍色與紫色作為強調色，以加強眼中的光芒

我將強調色畫得非常小，光看書上的圖片你或許看不出差別。不過，透過電腦或手機螢幕來顯示插畫時，小小的強調色就會發揮極大的效果。

要挑選這 2 個強調色時，建議使用相對於眼珠底色（固有色）的對比色（在色相環中的位置約120～150 度的兩個顏色）。因為是色相差異大的配色組合，所以能給人生動鮮明的印象。

當然啦，你不一定要跟我用一樣的對比色組合，你可以自行嘗試各種不同的對比色組合。

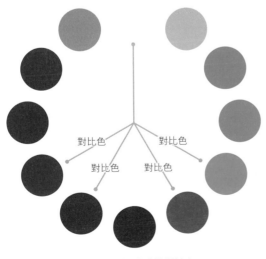

對比色　　對比色

對比色　　對比色

▲ 以黃色為起點時的對比色

▲ 沒有強調色的藍色眼珠

▲ 有強調色的藍色眼珠

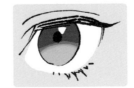

▲ 沒有強調色的紅色眼珠

▲ 有強調色的紅色眼珠

07 深入刻畫眼睛的技巧

在上一個步驟我已經把眼睛畫好了。不過，應該會有些讀者想要畫成更精緻漂亮的眼睛，所以下面我再解說幾種深入刻畫眼睛的簡單技巧。

分別描繪眼珠各處的亮光

在封面插畫的範例中，只有在眼珠上半部畫出稍微亮一點的亮光。如果能畫出多個亮光，分別畫出眼珠各處受到不同光源而形成的亮光，即可提升眼珠的真實感。

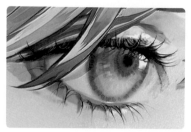
▲ 精細描繪眼睛的插畫

▲ 左邊的紅圈是擴散光形成的亮光，右邊的黃圈是照明形成的亮光

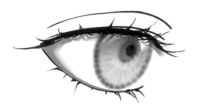
▲ 只擷取眼睛部位的示意圖

在眼珠內畫出虹膜

虹膜由多條放射線構成，如果有畫出來，可讓眼珠看起來散發寶石般的耀眼光芒。當眼珠畫到某個程度後（以封面插畫來說，就是畫到上一個步驟時），可加上［濾色］圖層來描繪虹膜。瞳孔與黑眼珠輪廓附近的放射線可用深黑色去畫，中間則是用灰色，即可表現漂亮的虹膜。

▶ 虹膜的放射線畫法。描繪時分為 3 個區域：瞳孔的輪廓附近、瞳孔中間、眼珠輪廓附近，可讓顏色與形狀帶有微妙變化，表現複雜的質感

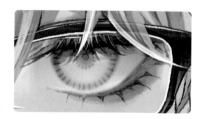
▶ 封面插畫的眼珠添加虹膜的效果

在眼瞼上添加表現皮膚粗糙質感的亮光

需要描繪眼珠細節的狀況，通常是眼部特寫的構圖。如此近距離的視角，應該也能清楚看見皮膚的粗糙質感。如果要提升逼真度，可在眼瞼上添加粗糙的光點，即可表現眼瞼的立體感與皮膚的質感。

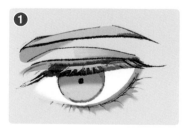
①
▲ 添加亮光前的插畫。目前的亮度讓亮光不太明顯，所以先疊上［色彩增值］圖層使眼睛周圍變暗

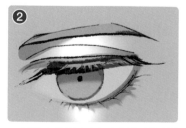
②
▲ 變暗之後疊上［加亮顏色（發光）］圖層，用［噴槍（柔軟）］替眼瞼加上具有光澤感的亮光

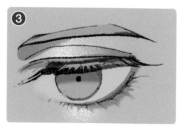
③
▲ 使用［刮網點］或［飛沫］等具有粗糙質感的筆刷，設定成透明色來刮掉亮光。之後再降低圖層的不透明度使其自然融合

眼瞼的細節表現

在人物插畫中,通常不會太仔細地描繪眼瞼。根據插畫的風格,有時候也會只用「在眼線上面畫一條細線」這種形式去表現。

不過我是偏向寫實畫風而且專攻男性角色的插畫家,對我來說眼瞼與眼睛是密不可分的。因為透過強調眼球的立體感、增加眼周的細節描繪,能夠大幅強化眼睛的印象。

眼瞼的形狀,我認為大致可區分成東方與西方這兩種畫風。各自的特徵如下圖所示:

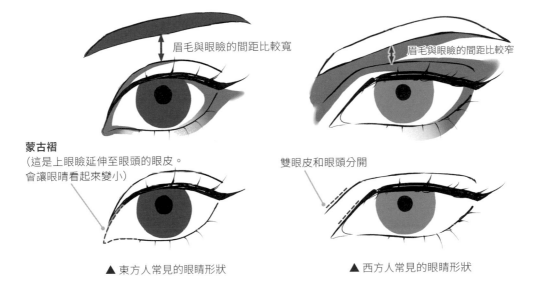

眉毛與眼瞼的間距比較寬

眉毛與眼瞼的間距比較窄

蒙古褶
(這是上眼瞼延伸至眼頭的眼皮。
會讓眼睛看起來變小)

雙眼皮和眼頭分開

▲ 東方人常見的眼睛形狀　　　　　▲ 西方人常見的眼睛形狀

雖然如此,不過我在畫眼瞼時,其實會同時結合東西方的特徵並且加以變形。例如眉毛與眼瞼之間的距離窄,是歐美人士常見的深邃五官特徵。但是我同時把雙眼皮畫成三眼皮,則是融合了眼瞼線條往眼頭逐漸變窄的東方特徵,可讓眼睛看起來更犀利。融合多種特徵並透過稍微變形來追求理想的眼睛形狀,這就是插畫才能做到的。

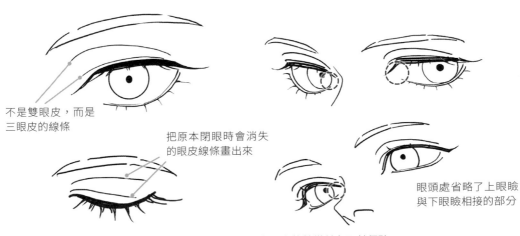

不是雙眼皮,而是
三眼皮的線條

把原本閉眼時會消失
的眼皮線條畫出來

眼頭處省略了上眼瞼
與下眼瞼相接的部分

▲ 上圖是我畫的眼瞼。我融合了東西方的特徵並各取其優點

05 白髮髮束的畫法

人的頭髮，是由平均大約有 10 萬根毛髮所組成的複雜結構。在這一節，首先會以構成頭髮的髮束為例，解說替白髮上色的基本技術。如果能正確理解髮束的畫法，就會更容易理解如何描繪由髮束組成的頭髮。

01 描繪頭髮的線稿並上底色

即使是畫白髮也不要塗成白色 ❶

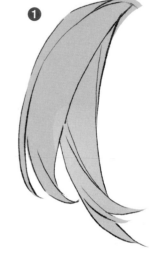

畫白髮的步驟，同樣是先在「線稿」圖層上畫線稿，然後疊上「底色」圖層來上底色。請注意，即使是畫白髮也不能塗成白色。如果用白色（#ffffff）來塗底色，就沒有比底色更亮的顏色，也就無法添加亮光了。在插畫中，白色是用來畫亮光的，所以底色建議用比白色的明度稍低的灰色系色彩（本範例是使用的慶太的底色）。

不過，如果頭髮只使用無彩色，會給人一種偏硬的金屬感，所以我有在灰色中稍微添加一點色調。

 底色
#dcd7dd

POINT 如何挑選白髮的色調

白色具有容易反射周圍顏色的特徵。因此，即使物體的固有色是白色，我在描繪時也會讓它帶有一點色調（除非是特殊環境才會用純白色）。

同樣的道理，在畫白髮的時候也是（除非有強烈的意圖要畫白色頭髮），我上色時不會使用無彩色，而是使用添加了一點色調的白色。應該添加哪種顏色，會配合人物的形象與情境而調整，但我認為還是藍色系最適合。因為在自然光的環境下，白色的物體會反射天空的顏色而顯得略帶藍色。因此，在替白色物體上色時，通常加一點藍色調看起來會比較自然。

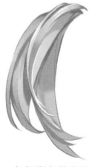
▲ 無彩色的白髮

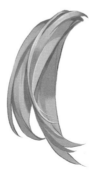
▲ 添加紅色調的白髮

▲ 添加黃色調的白髮

▲ 添加綠色調的白髮

※添加藍色調的白髮可參考 p.97

02 描繪陰影與亮光

捕捉髮束的立體感 ❷

畫陰影時，可替頭髮疊上設定為剪裁遮色片的「陰影 1」圖層來畫。
在描繪陰影時，可以把頭髮想成是許多髮束聚集而成的，會更容易
掌握陰影的位置。本例是兩簇髮束像香蕉一樣交疊在一起的狀態。

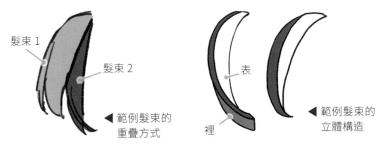

髮束 1

髮束 2

◀ 範例髮束的
重疊方式

表

裡

◀ 範例髮束的
立體構造

❷

首先思考每一簇髮束所呈現的立體形狀，然後畫上陰影。提升髮束
的立體感後，再描繪因髮束交疊而造成的投射陰影（更深的陰影）。

 陰影 1
#afabbc

添加柔和的光澤 ❸

接著要畫頭髮的光澤，請疊上混合模式為
[覆蓋] 的「亮光 1」圖層來描繪。這個範例
的頭髮稍長，並帶有微微的彎曲度，所以用
[噴槍 (柔軟)] 在弧線頂點輕輕塗上白色。

□ 亮光 1
#ffffff

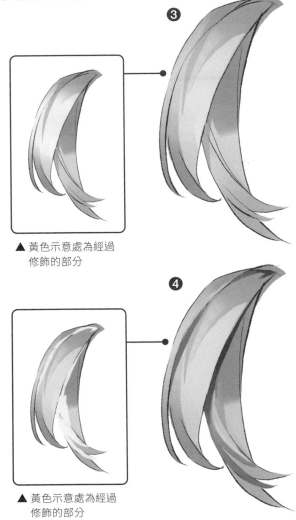

❸

▲ 黃色示意處為經過
修飾的部分

合併圖層後再描繪深色的陰影 ❹

將陰影與亮光畫好後，請將描繪圖層合併。
接著請在上方新增一個設定為剪裁遮色片的
「陰影 2」圖層，在此描繪深色的陰影。

 陰影 2
#606473

❹

▲ 黃色示意處為經過
修飾的部分

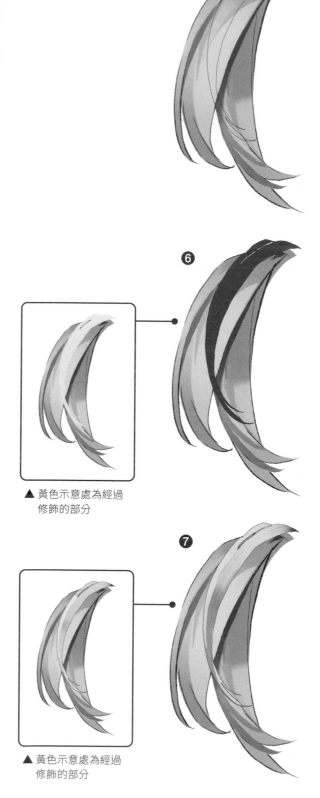

03 合併後添加髮束

人物的頭髮，通常是由無數的髮束聚集而成的複雜形狀，所以你不一定能在草稿或線稿的階段就畫出理想的形狀。至少就我而言，在描繪頭髮的過程中，我經常會視情況改變髮流的方向、隨時添加新的髮束或是髮絲。因此，接下來我將解說添加髮束的步驟。

描繪要追加的髮束的線稿 ❺
在「陰影 2」圖層的上方，新增設定為剪裁遮色片的「追加髮束 _ 線稿」圖層，然後在此圖層描繪要添加的髮束的線稿。

使用醒目的顏色塗底色 ❻
在「追加髮束 _ 線稿」圖層的下方，新增「追加髮束 _ 底色」圖層，用來上底色。然後將追加的髮束塗成深灰色。這邊我只是選擇一個醒目的顏色來塗，這是因為如果一開始就填入底色用的顏色，會和已經畫好的兩簇髮束融合而難以捕捉形狀，因此先用醒目的顏色來塗。

 追加髮束・底色
#606473

▲ 黃色示意處為經過修飾的部分

加上陰影與亮光讓髮束自然融合 ❼
在「追加髮束 _ 底色」圖層的下方，新增「追加髮束 _ 陰影・亮光」圖層。先替追加的髮束塗上偏白的亮色，讓它與其他髮束自然融合在一起。接著再添加陰影與亮光來修飾。

 追加髮束・亮光
#e7e5e7

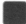 追加髮束・陰影
#606173

▲ 黃色示意處為經過修飾的部分

04 用色調補償圖層添加細部陰影與亮光

減弱對比度來塑造頭髮的質感 ❽

雖然前面提高了明暗對比，但是要注意，白髮的
明暗對比如果太過強烈，看起來會像金屬質感。
所以我新增一個 [色調曲線] 色調補償圖層，刻意
減弱對比，以表現頭髮的柔和質感。由於不想讓
色調改變，所以只有調整了 [RGB] 色板的曲線。

❽
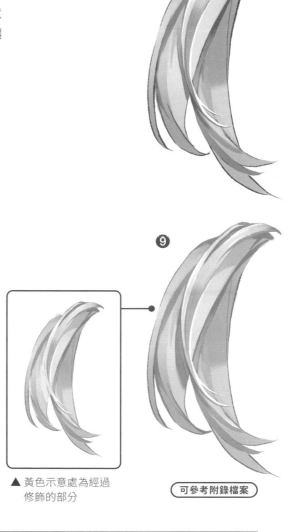

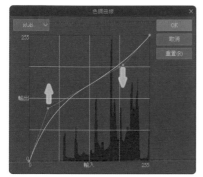

▲ 色調曲線的調整方式請參考箭頭

描繪細部的陰影與亮光 ❾

最後新增「修飾」圖層，畫上追加髮束所形成
的投射陰影、細部陰影與亮光，就完成了。

❾

▲ 黃色示意處為經過
修飾的部分

可參考附錄檔案

POINT　黑髮的畫法

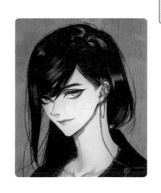

以上解說的白髮畫法也可以應用在其他髮色（尤其是亮色），
但是只有黑髮的情況比較特殊，因為黑髮的上色順序和白髮
完全相反。畫白髮的步驟是「先畫明亮的底色再畫陰影」，而
畫黑髮的步驟則是「先畫深色的底色再畫亮光」。

此外，相對於白髮是用細緻的漸層來表現頭髮的光澤，黑髮
通常是用帶有層次變化的局部亮光來表現頭髮的光澤。

描繪人物的白髮造型

本章的最後一節，我要來解說如何描繪人物的白髮造型。基本流程會與上一節解說的髮束繪製步驟相同，最大的差別在於修改潤飾時的細緻描繪手法。我將透過纖細的漸層色與陰影的描繪，來表現頭髮的光澤。在畫出滿意的質感之前，請保持耐心，鍥而不捨地畫下去吧！

01 固定髮型的視覺印象

在圖層合併之前的上色，都是一邊粗略地繪製陰影，一邊固定頭髮的細部形狀。因為上色之後幾乎都會被圖層合併後的修改潤飾覆蓋掉，所以描繪的時候不必想太多，先以髮型的整體感為優先。

依光源方向加入粗略的陰影 ❶

請在「頭髮_底色」圖層的上方，新增設定為剪裁遮色片的「頭髮_陰影1」圖層，然後用［厚塗平筆］描繪粗略的陰影。要修整陰影和亮光時，可以用設定成透明色的筆刷來擦拭填色。草稿中的光源是從正面照射的強光，為了讓效果更自然，在此我將光源變更為畫面的左上方，並且將光源減弱。

頭髮‧陰影1
#dcd7dc

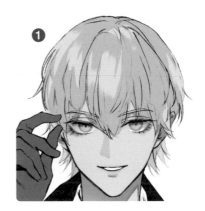
❶

描繪大片髮束的投射陰影 ❷

接著新增「頭髮_陰影2」圖層，設定為剪裁遮色片。挑選一個比❶的陰影色更暗的顏色，用［圓筆］在大片髮束的重疊處畫深色陰影。

頭髮‧陰影2
#b0abbd

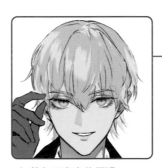

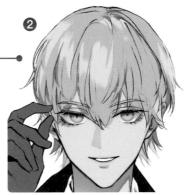
❷

▲ 黃色示意處為經過
修飾的部分

表現每簇髮束的立體感 ❸

新增設定為剪裁遮色片的「頭髮_陰影3」圖層。使用［圓筆］描繪髮旋等細微毛髮的投射陰影，營造出頭髮的立體感。要描繪大範圍的陰影時，可以用設定了透明色的［噴槍（柔軟）］來營造漸層效果。

頭髮‧陰影3
#9d94a4

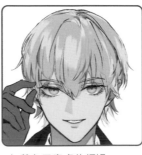

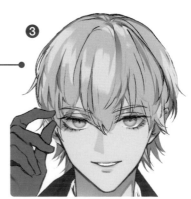
❸

▲ 黃色示意處為經過
修飾的部分

強調輪廓以防與背景色同化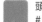

新增設定為剪裁遮色片的「頭髮
_ 陰影 4」圖層，使用 [圓筆] 在
頭髮的輪廓上描繪深色的陰影。
這個步驟並不是為了逼真，而是
為了避免頭髮顏色融入灰色背景
而採取的變形手法。如果背景是
黑色系的深色調，這個步驟就要
反過來將輪廓變亮（變白）。

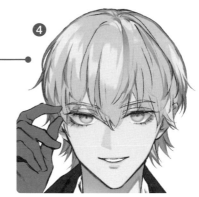

▲ 黃色示意處為經過
　修飾的部分

■ 頭髮・陰影 4
#9d91a4

02　透過修飾讓人物的髮型更具體

完成各部位的上色後，將人物的描繪圖層合併起來（「人物 _ 合併 1」圖層）。根據目前畫好的頭髮，
使用 [吸管] 工具，一邊吸取中間色，一邊細心地修飾頭髮。

替目前的上色添加細節 ❺

開始修飾陰影之前，我先在「人物 _ 合併 1」圖層上
使用 [歪斜] 工具，稍微削減頭髮兩側的份量。這個
修改是在微調整體的輪廓，效果非常細微，你要將
修正前與修正後的畫面重疊後才能看得出差異。
將輪廓微調後，新增設定為剪裁遮色片的「頭髮 _
修飾 1」圖層，然後用 [素描鉛筆] 描繪更多陰影與
亮光等細節，同時保留筆觸。

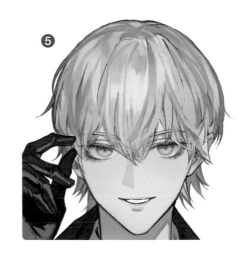

加入不同髮流的髮束來提升存在感與立體感 ❻

請新增設定為剪裁遮色片的「頭髮 _ 修飾 2」圖層，
然後用小尺寸的 [圓筆] 進行更細微的修飾。
在這個步驟，我添加了一簇從髮旋延伸出來且偏離
整體髮流的髮束。這是因為如果所有頭髮都整齊地
順著髮流，會缺乏吸引觀眾視線的重點，導致精心
繪製的頭髮不夠引人注目。因此我添加不同髮流的
髮束，還畫出髮旋來提升立體感並強調頭髮。
到此頭髮的部分就完成了，可以去描繪服裝等其他
地方，最後要再次將人物的描繪圖層全部都合併
（「人物 _ 合併 2」圖層）。

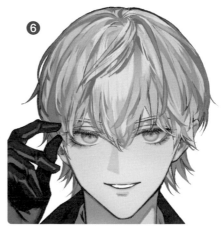

03 描繪眼鏡上的瀏海

請在「人物_合併2」圖層的上方新增「眼鏡」資料夾，然後描繪眼鏡的各部位（➡p.118）。接下來請在這個「眼鏡」資料夾的上方新增「瀏海」資料夾，用來描繪覆蓋在眼鏡上的瀏海。

調整不透明度來營造透出瀏海的感覺 ❼

請在「瀏海」資料夾中新增「瀏海1」圖層，用［圓筆］照著隱藏在眼鏡下的頭髮重新描繪，繪製成眼鏡上層的瀏海。描繪色用［吸管］工具吸取已上色的髮色來使用。畫好後，請把圖層的不透明度降低至85%，營造透出來的感覺。

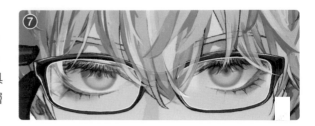

製作不均勻的透明感讓瀏海更自然 ❽

在「瀏海1」圖層上方新增「瀏海2」圖層，用［圓筆］進一步修飾髮束（這裡不用限定範圍，因此不設定剪裁遮色片）。「瀏海2」圖層不必改變不透明度，因為要以透光與不透光的髮束來表現髮量的差異，讓瀏海看起來更自然。

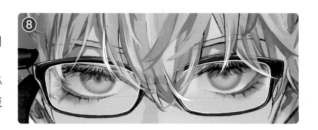

描繪瀏海的投射陰影 ❾

新增「瀏海_陰影」圖層，用［圓筆］在臉部、眼鏡及鏡片上添加瀏海的陰影。描繪色可以用［吸管］工具從臉部、眼鏡及鏡片的陰影處吸取顏色來使用。

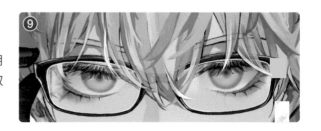

POINT 把頭髮想像成3個部分

下圖是我為慶太設計的髮型結構示意圖。人的頭髮是以髮旋為起點，可劃分成瀏海、兩側的髮束、後方頭髮這3個部分。慶太的髮型比較簡單，加上封面的人物插畫是正面構圖，所以不太需要準備頭髮的結構圖。如果是要畫複雜的髮型或是帶有角度的插畫時，建議準備如下的結構圖，這樣在畫的時候比較不會困惑。

◀慶太的髮型結構圖（斜側面俯視角）

▶慶太的髮型結構圖（側面）

04 仔細修整頭髮的輪廓與形狀

調整頭髮的輪廓 ❿

目前頭髮的髮量有點多，所以我再次調整頭部的輪廓。
複製「人物_合併2」圖層，然後新增「人物_變形・
修飾」圖層。我在這邊複製圖層，是為了比較修正前與
修正後的差異。

請在「人物_變形・修飾」圖層上用［套索選擇］工具
選取頭髮的輪廓，然後用［自由變形］稍微縮小。

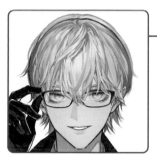

▶ 變形前（用黃色標示的部分）
　 與變形後的重疊圖

描繪細部亮光來提升明暗對比 ⓫

在「人物_變形・修飾」圖層上方新增「頭髮_修飾3」
圖層（不必設定剪裁遮色片）。接下來的修改潤飾，需要
相當的耐心。請持續增添修飾細部髮絲的陰影與亮光，
直到自己滿意為止。

由於目前明暗的對比有點弱，我特別加強亮光的繪製。
之前在替頭髮以外的部位上色時，先疊上［覆蓋］圖層
再使用［噴槍（柔軟）］，在表面上製造出大範圍的明暗。
但是在畫髮絲的時候，為了表現細毛聚集的纖細質感，
所以我改用白色的［圓筆］來描繪細微的亮光。

添加外翹的髮絲來提升頭髮的真實感 ⓬

新增「頭髮_修飾4」圖層（不必設定為剪裁遮色片）。
最後要增添外翹的毛髮（偏離髮流的毛髮）。跟 ❻ 繪製
不同髮流的髮束時一樣，藉由添加沒有順著髮流的外翹
髮絲，可製造視覺焦點，提升立體感。外翹髮絲的描繪
修飾方法，與 p.96 解說的髮束增添修飾方法的基本步驟
相同，不過要描繪更細緻的陰影與亮光。

❿

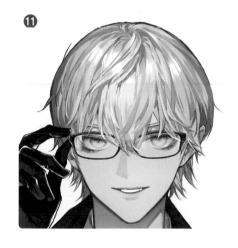

⓫

⓬

POINT 隨髮型與變形而不同的各種頭髮表現

到這個階段，我已經以慶太為例為大家解說了我的白髮描繪技法。雖說是白髮，隨著髮型、人物的變形程度，在表現上當然還是會有所差異。

帶有波浪捲的長髮

在畫帶有波浪捲的長髮時，我會透過拉長筆刷的筆觸來畫髮束，即可表現美麗的長髮髮流。髮束的波浪形狀，大多會以緞帶為例來說明，用厚塗細緻地描繪頭髮時，增加緞帶的厚度，會讓髮束看起來更逼真。

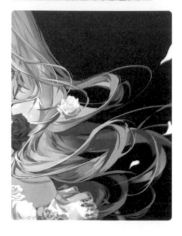

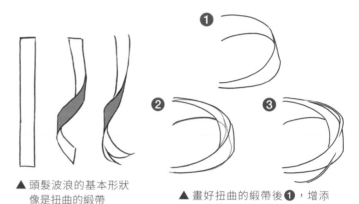

▲ 頭髮波浪的基本形狀像是扭曲的緞帶

▲ 畫好扭曲的緞帶後❶，增添厚度❷，添加外翹的髮絲❸

自然捲

畫捲髮時可畫出許多捲曲的髮束。如果有多種捲度不同的髮束，可展現逼真的自然捲髮型。捲曲會讓頭髮形成細微的凹凸變化，所以描繪時要強化陰影與亮光的對比，提升立體感。

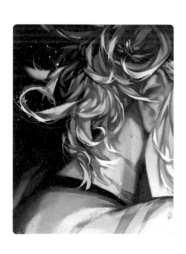

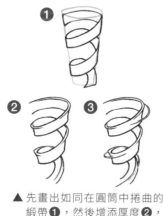

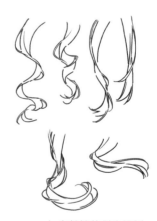

▲ 先畫出如同在圓筒中捲曲的緞帶❶，然後增添厚度❷，再加上外翹的髮絲❸

▲ 自然捲的髮束範例

強烈變形的髮型

在描繪輪廓極具特徵、具有強烈變形的髮型時，最好避免畫出太細微的髮絲。因為這種髮型很難在現實中重現，當頭髮畫得愈細緻，這種非現實感就愈明顯，看起來反而會愈不自然。

07 運用稜鏡效果讓白髮耀眼奪目

白髮容易反射周圍的顏色，如果搭配適合的環境與光源，可以展現豐富多彩的魅力。這是黑髮做不到的，白髮特有的優勢。作為本章的總結，我將解說如何製造簡單的反射效果，讓白髮像寶石一樣閃閃發光。

01 用稜鏡效果讓白髮更耀眼

右圖中的插畫，我是替白髮加上色調補償圖層來調整色調、追加簡單特效而成的。白髮能反射各種色調，很容易像這樣套用加工潤飾的效果，甚至只需要簡單加工就能輕鬆創造出「精采奪目」的插畫。以下我將解說即使是初學者也能輕鬆製作，讓白髮更加耀眼的「稜鏡效果」製作技巧（右圖中的插畫也有使用）。

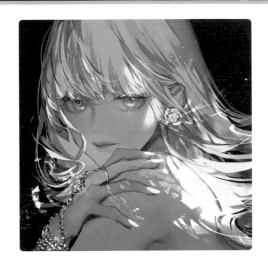

02 稜鏡效果的製作方法

❶ ◀ 新增一個 [普通] 圖層，如圖描繪尖頭的橢圓形（顏色不拘）

❷ ◀ 新增設定為剪裁遮色片的 [普通] 圖層。然後用偏暗的顏色，替橢圓形加上彩虹色

❸ ◀ 執行『濾鏡／模糊／移動模糊』命令，並設定「模糊量：50、模糊角度：90、模糊方向：前後、模糊方法：快速均值」

❹ ◀ 將複製完成的素材，改變角度後加以配置

❺ ◀ 把背景變暗，然後將稜鏡素材的圖層混合模式變成 [加亮顏色（發光）]

03 替封面插畫套用稜鏡效果

把插畫變暗以凸顯反射效果 ❶

稜鏡效果在亮色背景下並不明顯，所以先將背景色變成黑色。接著用色調補償圖層調整插畫的色調。使用［色調曲線］與［色相·彩度·明度］，替整張插畫添加紫色調並且變暗。

為了表現逆光感，我疊上［加亮顏色（發光）］圖層，在畫面右側用白色的［噴槍（柔軟）］描繪亮光。

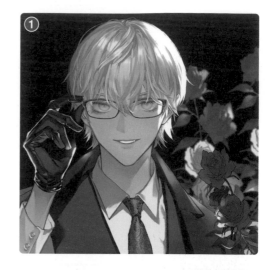

追加效果 ❷

請重疊圖層，配置剛才製作的稜鏡效果。假設畫面右後方有逆光照射，然後在覆蓋頭髮的位置配置 3 個大型稜鏡效果，在覆蓋耳朵的位置配置 3 個小型稜鏡效果。

▶ 把配置稜鏡效果的圖層混合模式設定為［普通］的狀態

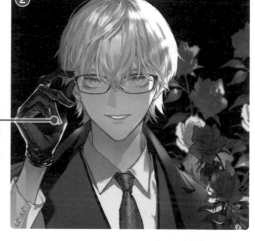

添加因逆光而閃閃發光的外翹髮絲 ❸

完成稜鏡效果的配置後，就完成了。不過我還有在畫面右側添加了被逆光強烈照射的外翹髮絲。透過添加外翹的髮絲，可增添稜鏡效果周圍的資訊量，讓效果更加璀璨奪目。

我也試著製作了這個稜鏡效果專用的筆刷，並發布在 CLIP STUDIO ASSETS 上，有興趣的讀者不妨自行下載（CONTENT ID：1956023）。

稜鏡效果畫筆（プリズムエフェクトブラシ）
素材ID：1956023
⬇ 7,388　♥！297　★　🌐 查看原文　⋯
素材集　CLIP STUDIO PAINT PRO/EX

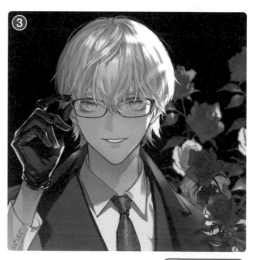

可參考附錄檔案

Chapter

5

服裝與配件的畫法
與眼鏡的描繪技法

本章將解說如何描繪男性角色的服裝、配件與飾品，讓人物更有魅力。尤其是眼鏡，我將深入解說描繪眼鏡各部分材質所需的基本知識、描繪步驟以及相關的表現技法。

01 畫服裝之前的準備工作

用厚塗技法描繪服裝和配件時，是藉由精細的描繪來表現質感，因此在作畫之前，仔細觀察實物很重要。
尤其是衣服這類生活周遭常見的物品，每個人都會覺得很熟悉，所以當你畫出來的質感稍微有點不自然，
就會讓人感到突兀。以下將說明我為了畫出更寫實的衣服所做的準備工作。

01 準備服裝的相關資料

就我而言，我常常有機會畫現實生活中就能看得到的服裝，所以平常就有在收集各種衣物或飾品，
當作我作畫的參考資料。以下都是我手邊收集到的作畫資料，列出一部分品項給大家參考。

衣物、布料類
- 西裝
- 襯衫
- 領帶
- 皮手套
- 皮鞋
- 鈕扣

飾品類
- 各式眼鏡
- 髮夾
- 銀戒指
- 項鍊
- 耳環
- 領帶夾
- 緞帶（髮飾用）

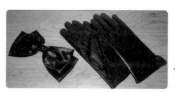

◀ 作畫資料用的
皮手套與領結

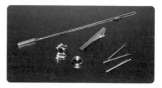

▶ 為了作畫資料而
收集的部分飾品

當然，我有時也會畫一些無從參考（現實中並不存在）的服裝。然而，即使是這種情況，服裝的素材
（例如布料或零件）也大多是現實中存在的，所以多收集資料並觀察實物，有助於提高作畫的品質。

02 研究服裝的結構

觀察實物時，我會深入研究服裝的結構，
例如縫線的位置、鈕扣數量、袖子的筒狀
結構粗細變化……等，了解這些結構，可
在描繪時進一步提升真實感。

我建議觀察實物來研究服裝結構，如果有
難度，也可以參考網站或是書籍和雜誌，
但是可能會找到錯誤的資料。舉例來說，
我在畫封面插畫的時候，曾經一度把背心
的前褶（front dart）形狀畫錯（➡ p.110）。

因此，如果時間充裕的話，建議事先畫好
服裝設定圖，同時研究服裝結構，以免在
正式繪製的時候才畫錯，又要費時修改。

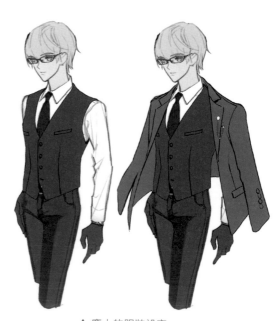

▲ 慶太的服裝設定

襯衫皺褶的畫法

封面插畫人物慶太所穿的服裝中，皺褶特別明顯的就是白襯衫。下面將以慶太的襯衫為例，解說如何添加
與描繪皺褶。細微皺褶所形成的陰影，畫法大多是和頭髮一樣，要透過精細的漸層色來表現。

01 用陰影表現襯衫的皺褶

繪製投射陰影

我用畫好底色的狀態來示範皺褶的畫法。在「襯衫 _ 底色」
圖層上方新增「襯衫 _ 陰影 1」圖層，設定為剪裁遮色片。
接著使用 [厚塗平筆]，描繪手臂、頭部、外套、背心投射
在襯衫上的陰影。陰影色請比照白髮的上色技巧 (➡p.94)，
使用帶點藍色的灰色。

襯衫・陰影 1
#9d94a4

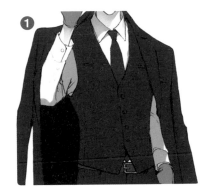

在袖子上描繪細微的陰影 ❷

新增「襯衫 _ 陰影 2」圖層，並設定為剪裁遮色片。襯衫的
右邊袖子不僅有許多皺褶，而且這是靠近臉部的重點部位。
使用 [厚塗平筆] 或 [素描鉛筆]，用 [吸管] 工具一邊吸取
中間色，一邊仔細地描繪出皺褶的陰影。為了表現棉織品的
質感，可隨時調整筆壓，並搭配用設定成透明色的 [噴槍
(柔軟)] 或 [模糊] 工具，替陰影營造柔和的漸層。

用深色陰影表現立體感 ❸

新增「襯衫 _ 陰影 3」圖層，並設定為剪裁遮色片，然後用
[素描鉛筆] 描繪更暗的陰影部分。為了凸顯出深色陰影，
這裡是使用接近無彩色的灰色。

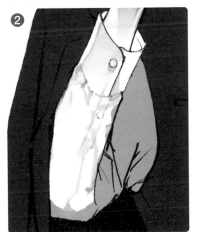

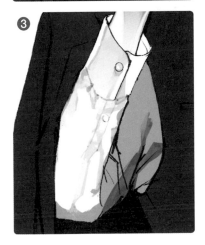

02 合併圖層後再添加細微的皺褶

描繪白襯衫上的細微皺褶 ❹

完成其他部位的上色後，將圖層合併（「人物_合併1」圖層）。新增「襯衫_修飾」圖層，用[素描鉛筆]或[圓筆]來描繪更細微的陰影與皺褶。

這邊要注意一點，如果將襯衫畫滿皺褶，會給人邋遢的印象。因此，我只會在袖子上描繪隨手臂的動作而產生的皺褶，而在胸前的區域幾乎不畫任何皺褶，藉此營造輕重變化。質地較硬的袖口和衣領，也一樣不畫皺褶。

這邊我是直接用筆刷畫出皺褶，如果你覺得皺褶的形狀很難畫，也可以先畫出皺褶的線稿再上色。

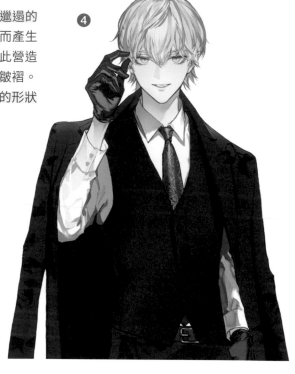

▲ 沒有畫皺褶的線稿

▲ 有畫出皺褶的線稿

03 繪製袖口的鈕扣

接著我簡單介紹一下鈕扣的畫法。我會先在其他的圖層畫好右邊袖子的其中一顆鈕扣，再使用它複製出第2顆。

替鈕扣上底色 ❺

新增「襯衫_(鈕扣)」資料夾，然後在資料夾中新增「鈕扣（襯衫）_底色」圖層。接著在「襯衫_修飾」圖層中已經畫好的鈕扣陰影上面，替鈕扣疊上底色。

描繪鈕扣 ❻

新增「鈕扣（襯衫）_陰影・亮光」圖層，用[圓筆]描繪鈕扣的細節。

複製 & 貼上鈕扣 ❼

把「鈕扣（襯衫）_底色」圖層與「鈕扣（襯衫）_陰影・亮光」圖層合併（「襯衫_鈕扣1」圖層），複製出（「襯衫_鈕扣2」圖層）。接著移動「襯衫_鈕扣2」圖層中的鈕扣位置，即可完成第2顆鈕扣。

西裝的質感與皺褶的畫法

封面插畫中慶太所穿的，是稱為「英倫風格（British Style）」的西裝，特徵是厚實的布料、硬挺的剪裁。這一節我就以這種西裝為例來解說布料質感與皺褶的表現方式。為了表現布料的厚實質感，我刻意將皺褶的數量控制在最低限度，並且在布料的重疊處加入銳利、強烈的投射陰影。

01 表現西裝背心的厚布質感

繪製大片漸層陰影❶

右圖是一件質地厚實的羊毛背心。採用貼身的圓筒狀剪裁，幾乎不會產生皺摺。

我用畫好底色的狀態來示範。首先在「背心＿底色」圖層的上方新增設定成剪裁遮色片的「背心＿陰影1」圖層，用［噴槍（柔軟）］畫上大範圍的陰影，以表現柔和的立體感。

背心·陰影1
#000000

繪製背心和手臂的投射陰影 ❷

新增「背心＿陰影2」圖層，並設定為剪裁遮色片，描繪出西裝外套、接縫處、手臂的投射陰影。這裡要用［圓筆］或［套索塗抹］工具，畫出邊界清晰的陰影。在腰部的區域，畫出身體曲線形成的小皺褶。注意手臂的投射陰影會隨著身體的圓形弧度而呈現漸層，所以我用［套索選擇］選取陰影的輪廓，然後用［噴槍（柔軟）］在選擇範圍內上色。

▲ 用［套索選擇］建立選擇範圍，然後用［噴槍（柔軟）］描繪手臂的投射陰影，創造漸層效果

仔細描繪皺褶直到滿意為止 ❸

合併圖層（「人物_合併1」圖層），
在上面新增「背心_修飾1」圖層並
設定為剪裁遮色片。描繪這種不容易
產生皺褶的素材，反而需要添加一點
皺褶來表現布的質感。皺褶處的形狀
經過我多次修改後，最後總共新增了
4個圖層（「背心_修飾1～4」圖層）。

請注意背心與外套內襯的交界區域，
這邊本來應該會偏暗，為了凸顯背心
的輪廓，我刻意畫得亮一點。

▲ 背心與外套內襯
的交界區域

添加布料光澤來表現立體感 ❹

第1次合併圖層後（「人物_合併1」圖層），新增混合
模式為［濾色］的「背心・外套_亮光」圖層，並設定
為剪裁遮色片。使用淡灰色的［噴槍（柔軟）］加亮背心
與外套的上半部，製造漸層光澤效果。

添加鈕扣並修正「前褶」的作畫失誤 ❺

比照襯衫袖口的鈕扣（➡p.108），把在其他圖層畫好的
鈕扣複製、配置到背心上（「背心_鈕扣1～4」圖層）。

在第2次合併圖層後（「人物_合併2」圖層），我發現
我把前褶（Front dart，位於背心胸前處的捏褶暗線，
是讓布料貼合腰部的立體剪裁）形狀畫錯了。修正前的
前褶是延伸到胸前口袋，正確的位置應該畫到胸下。

請新增設定為剪裁遮色片的「前褶_修正」圖層，用
［吸管］工具吸取周圍的顏色，然後用筆刷覆蓋縫線，
以修正縫線的形狀。

▲ 黃色示意處為經過修飾的部分

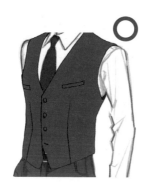 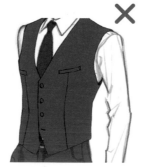

▲ 背心的前褶。左邊是正確畫法，右邊是 NG 畫法

02 注意每一面的陰影來表現西裝褲的立體感

製作摺線與褲襠的皺褶 ❶～❸

西裝褲和背心一樣是羊毛布料，但褲子的皺褶會比背心稍微多了一些。首先請在「西裝褲_底色」圖層上方新增「西裝褲_陰影」圖層，並設定為剪裁遮色片。

西裝褲前面有兩條中褶線（Center Crease），這是為了讓腿看起來更立體的摺線。為了表現褶線所造成的立體變化，在此用［厚塗平筆］塗抹大範圍的陰影。

在褲襠附近的區域，為了讓髖關節方便活動，會添加多餘的布料，這會產生大的水平皺褶。請用［素描鉛筆］描繪出這些水平皺褶線條。

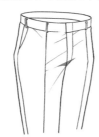

▲ 西裝褲的皺褶。髖關節附近會產生大量水平皺褶

將圖層合併（「人物_合併1」圖層），然後再新增「西裝褲_修飾」）圖層❷，並設定為剪裁遮色片。替❶畫好的皺褶與陰影添加細節。

疊上一個混合模式為［濾色］(不透明度50%)的圖層。用深灰色的［噴槍（柔軟）］加亮褲子的表面。接著用設定成透明色的［噴槍（柔軟）］製作漸層，到此西裝褲的描繪工作就完成了（「西裝褲_亮光」❸）。

 西裝褲・亮光
#36353a

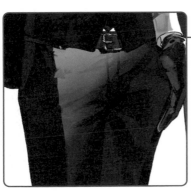

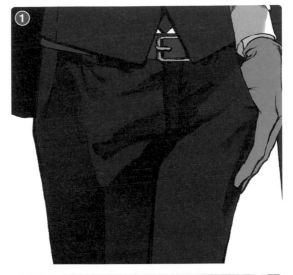

04 領帶的畫法

封面插畫中的慶太繫著一條領帶，這條領帶上的花紋稱為「佩斯利花紋 (Paisley)」，這是一種繡著花草、雪花等元素，以複雜曲線組成的花紋，也有人稱為變形蟲圖案。用繪圖軟體繪製時，只要善用複製＆貼上功能，搭配 [自由變形] 等工具，即可在短時間內為領帶添加細緻的佩斯利花紋。

01 添加亮光與陰影來表現領帶的立體感

表現領帶的立體感 ❶ ❷

在「領帶＿底色」圖層上新增設定為剪裁遮色片的「領帶＿亮光1」❶、「領帶＿陰影2」❷圖層，再用 [噴槍 (柔軟)] 如圖畫上漸層亮光，並且用 [素描鉛筆] 畫上陰影，表現領帶的立體感。

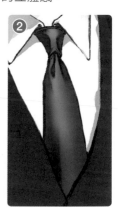

▶ 尚未描繪陰影和亮光的
純底色狀態

02 製作佩斯利花紋

結合手繪與複製＆貼上功能來製作花紋圖案 ❸〜❺

新增「領帶花紋」資料夾，用來描繪佩斯利花紋。請新增「領帶圖案1」圖層❸，首先使用 [圓筆] 在領帶上手繪出花紋的其中一個圖案 (如下圖)。接著將畫好的圖案複製，並且適度旋轉、改變大小來添加變化，配置在領帶上 (「領帶圖案2〜4」❹)。至於領結上的圖案，請用 [歪斜] 工具，順著皺褶的形狀扭曲變形。請再比照相同步驟繪製其他圖案，製作佩斯利花紋 (「領帶圖案5〜9」❺)。稍後會將複製出來的圖層設定為剪裁遮色片，所以這裡所畫的圖案即使超出領帶範圍也沒關係。

▲ 佩斯利花紋，建議的畫法是先畫內部的
藍色圖案、再來畫出外側的粉紅圖案、
最後畫內部的綠色圖案，會比較容易

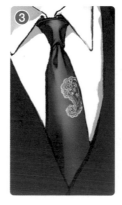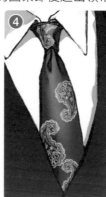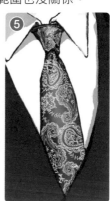

為佩斯利花紋添加立體感 ⑥ ⑦

把「領帶圖案 1」～「領帶圖案 9」的圖層合併後，重新命名為「領帶圖案 _ 合併」圖層。複製「領帶圖案 _ 合併」圖層，重新命名為「領帶圖案 _ 刺繡的陰影」圖層⑥，然後移至「領帶圖案 _ 合併」圖層的下方。請利用 [圖層顏色] 功能，或是疊上設定為剪裁遮色片的 [普通] 圖層後填色等方法，把圖案變更為黑色。再用 [選擇範圍] 工具選擇變成黑色的佩斯利花紋，再把位置錯開幾 px 左右，即可完成細緻刺繡的陰影。

請新增不透明度 75% 的 [普通] 圖層（「領帶 _ 陰影」⑦），用 [噴槍（柔軟）] 描繪出與領帶凹凸紋理相符的陰影。「領帶花紋」資料夾內的繪製到這邊就結束了。

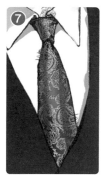

▶ 這是只顯示變成黑色的
圖案的狀態

03　把做好的佩斯利花紋貼上領帶

將圖案合併的圖層貼上並且加工描繪亮光 ⑧ ⑨

請複製⑥～⑦的作業圖層，然後合併（「領帶圖案 _ 合併」圖層⑧），移動到「領帶圖案 _ 陰影」圖層的上方，並設定為剪裁遮色片。這麼做即可讓超出領帶的圖案消失。

接著做最後的修飾，請新增不透明度 50% 的 [覆蓋] 圖層（「領帶圖案 _ 亮光 2」圖層⑨），用亮灰色的 [噴槍（柔軟）] 在領結附近描繪光澤，領帶部分就完成了。

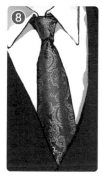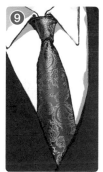

POINT　手繪風格的圖案素材與形狀精確的圖案素材

我的佩斯利花紋作法是先徒手描繪單一圖案素材，然後再複製貼上。如果你使用 [對稱尺規] 工具（➡ p.118）等，可製作出形狀更精確的圖案素材。

繪製厚塗風格的插畫時，如果線條太精確工整，會從塗色中浮出來，所以我覺得手繪圖案比較適合。不過，如果你是畫阿拉伯紋樣（Arabesque）之類精確對稱的花紋，形狀變形反而會很突兀。因此在需要這類花紋時，可搭配工具來製作精確的圖案。請根據你想畫的圖案，選擇最適合的製作方法。

▲ 貼入徒手描繪成　　▲ 貼入用工具製作
　的圖案素材　　　　　的圖案素材

05 皮手套的畫法

雖然皮手套在整個畫面中所佔的面積比其他服裝還小，但是只要仔細地描繪出彈性與光澤等質感，還是能釋放出強烈的存在感。這一節將以扶著眼鏡的右手皮手套為例，來解說表現這種皮革質感的技巧。當然，手勢的描繪能力也很重要。手勢的畫法可參照 p.79。

01 圖層合併前的描繪

**根據手的形狀描繪陰影 **

在「手套＿底色」圖層的上方新增設定為剪裁遮色片的「手套＿陰影 1」圖層，然後用［厚塗平筆］描繪大片陰影，再用［素描鉛筆］描繪細部的陰影。

▲ 手指伸展與彎曲時的皺褶差異。彎曲時會產生較多的皺褶。在封面插畫中，為了讓皮手套與相同色調的西裝有所區別，所以我刻意把皺褶畫得更誇張

02 圖層合併後的加工

添加皺褶與亮光來表現皮革的質感 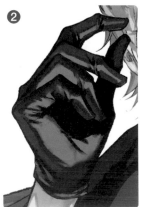～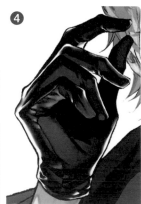

完成其他物件的上色後，請將人物的圖層合併（「人物＿合併 1」圖層）。接著新增「手套＿修飾 1」圖層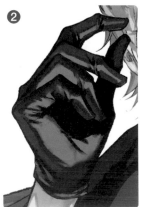，並設定為剪裁遮色片，然後用［圓筆］和［素描鉛筆］提升陰影的細節。建議將亮光與皺褶的陰影輪廓畫得更清晰，然後替其他陰影製作漸層，即可表現出皮革般的質感。

請新增一個混合模式［覆蓋］、不透明度 75% 的「手套＿明度調整」圖層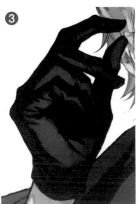，使用深灰色的［噴槍（柔軟）］上色，讓顏色變暗。

新增「手套＿修飾 2」圖層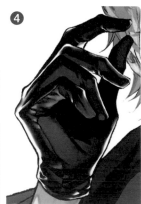，並設定為剪裁遮色片。用白色的［圓筆］描繪出強烈的反光，以表現出皮革的光澤感。描繪亮光時請思考光源的位置，然後以指尖隆起處與皺褶堆疊處為中心去描繪。我在輪廓也添加亮光，以強化皮手套的立體感。從光源位置來看，輪廓反光可能會有一點不自然，不過我最終仍以強化皮手套的外觀為優先考量。除此之外，我還有用［吸管］工具吸取中間色來追加微弱的亮光，同時也添加了縫線等細節。

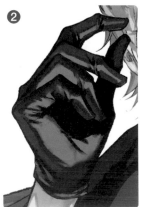
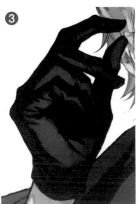
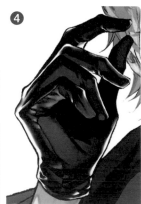

06 領針的畫法

領針 (Lapel Pin) 是別在西裝翻領上的飾品。在封面插畫中，領針讓正式的深灰色西裝看起來更加華麗。在描繪這類帶有鍊條的金屬飾品時，徒手畫可能會相當耗時，只要活用本書附錄檔案中的 [鎖鏈筆刷] (➡ p.142) 就能輕鬆描繪出來。

02 活用專用筆刷來描繪領針

繪製參考用的陰影並畫出固定扣 ❶ ❷

請在人物的繪製圖層上方新增「領針」資料夾，接下來將在此資料夾中描繪領針。

首先新增「領針（固定扣）＿底色」圖層❶，用 [圓筆] 描繪固定扣的底色（同時也是投射陰影）。在其上新增「領針（固定扣）＿陰影・亮光」圖層❷，並設定為剪裁遮色片。用 [圓筆] 畫出領針的固定扣，上面鑲的金屬和鑽石，只要誇大明暗對比，就能表現出相符的質感。

▶ 領針固定扣的設計

使用鎖鏈筆刷輕鬆描繪鎖鏈 ❸〜❺

在固定扣的圖層下方新增「領針＿投射陰影」圖層❸，用 [素描鉛筆] 描繪出領針的投射陰影。這個投射陰影將會作為畫鎖鏈時的參考。

在「領針＿投射陰影」圖層的上方新增「領針（鎖鏈）」圖層❹，然後沿著該投射陰影用 [鎖鏈筆刷](➡ p.142) 描繪出鎖鏈。接著請複製此圖層，執行『編輯／將輝度變為透明度』命令，將白色的上色區域變成透明的線稿（「領針（鎖鏈）＿線稿」圖層❺）。

描繪鎖鏈的陰影與亮光 ❻ ❼

在❹與❺之間新增設定為剪裁遮色片的「領針（鎖鏈）_
陰影」圖層❻，用［套索塗抹］工具替鎖鏈填入深灰色。
接著在圖層上方新增設定為剪裁遮色片的「領針（鎖鏈）_
亮光」圖層❼，再用［圓筆］描繪白色與灰色的亮光。

合併圖層後使用自由變形工具調整形狀 ❽ ❾

請將「領針_投射陰影」以外的圖層合併（「領針_合併」
圖層❽）。我有點在意鎖鏈的形狀，所以用［自由變形］
稍微調整了形狀。如果同時選取「領針_投射陰影」圖層
與「領針_合併」圖層，然後使用［自由變形］，就可以
將領針連同領針的投射陰影一起變形。

請新增混合模式為［加亮顏色（發光）］的「領針_亮光」
圖層❾，並設定為剪裁遮色片。用白色的［噴槍（柔軟）］
添加亮光，到此領針就完成了。

▶ 使用［自由變形］
工具變形前的領針
（黃色示意處）

▶ 黃色示意處就是
經過修飾的部分

眼鏡的基本畫法

眼鏡是配戴在眼睛周圍，這是臉部的重點區域，因此眼鏡可說是能大幅改變人物印象的配件。眼鏡的鏡框與鏡片有各式各樣的材質，根據材質的選擇，即可表現出各種不同的印象。眼鏡可以同時拓展人物與質感的表現手法，可說是非常適合厚塗技法的絕佳配件。

01 眼鏡的基本結構與經典的鏡框樣式

如上所述，眼鏡是很適合用厚塗技法來描繪的物品。為了精細地描繪出眼鏡的每個部分，我會先以本書封面插畫中慶太所戴的眼鏡為例，解說眼鏡的基本結構。同時也會介紹幾種經典的鏡框設計。

眼鏡的基本結構

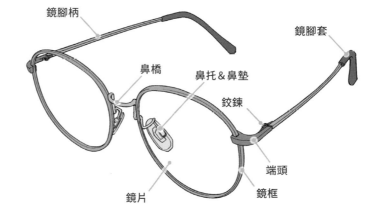

鏡片
會依度數變換厚度的眼鏡鏡片

鏡框
用來固定鏡片的框架

鼻橋
連接左右鏡框的零件

鼻托&鼻墊
從兩側夾住鼻子並支撐眼鏡的零件

端頭
眼鏡兩端連接鏡框與鏡腳柄的零件

鉸鍊
連接鏡腳柄與端頭的零件

鏡腳柄
從端頭延伸到耳朵的零件

鏡腳套
包覆鏡腳柄靠近耳朵處的零件

眼鏡鏡框的經典款式類型

圓形
圓框眼鏡中最接近圓形的鏡框

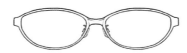

橢圓形
橢圓形的小型鏡框

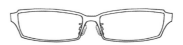

方形
橫長形的矩形鏡框

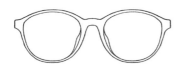

波士頓
帶有圓弧的倒三角形鏡框

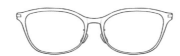

威靈頓
帶有一些圓角的倒梯形鏡框

淚滴形
形狀如同淚滴垂掛的水滴形鏡框

02 描繪鏡框

下面將以本書封面插畫為例來解說眼鏡的畫法。由於封面人物採用正面構圖而且距離有稍微拉遠，所以我盡量減少細節的描繪，力求簡單表現。雖然簡單，但是卻充分運用了眼鏡上色的基本技巧。

搭配工具畫出左右對稱的鏡框 ❶ ❷

在「人物」圖層上新增「眼鏡」資料夾，以下都是在這個資料夾中描繪眼鏡。

新增設定為［底稿］圖層（➡p.37）的「眼鏡_草稿」圖層，粗略地描繪鏡框形狀❶。

我畫鏡框時並沒有先畫線稿，而是直接用筆刷畫鏡框，再選取該底色來描繪輪廓線。

在「眼鏡_底色」圖層的上方新增「眼鏡（鏡框）_底色」圖層❷。由於這幅畫是採用正面構圖，所以先用［對稱尺規］工具拉出對稱軸，再用［圓筆］描繪鏡框。接著繼續用設定成透明色的筆刷擦除，或用［歪斜］工具扭曲變形，細心修整成眼鏡的形狀。

眼鏡（鏡框）·底色
#3a3a3a

> **POINT** **用［對稱尺規］繪製左右對稱的線條**
>
> ［對稱尺規］是［尺規］工具內的輔助工具之一，可以用來繪製對稱圖形或線條。使用尺規拉出軸線後，只在其中一側畫出線條或圖形，另一側就會自動畫出與之對稱的線條或圖形。［對稱尺規］與其他［尺規］工具不同，它只是把手繪的描線對稱複製，所以畫好的東西不會浮動。此工具很適合用來繪製左右對稱的圖案或素材，或是正面構圖的眼鏡等工業製品。
>
>
>
>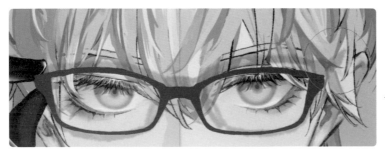
>
> ◀ 對稱尺規的軸線穿過慶太臉部中央。如果在畫面的右側畫圖，左側也會自動（以對稱的狀態）畫出來

使用工具製作線稿 ❸

在「眼鏡_底色」圖層的上方新增「眼鏡_線稿」圖層❸。選取「眼鏡（鏡框）_底色」圖層的選擇範圍，把描繪色設定為黑色。接著請執行『編輯／選擇範圍鑲邊』命令，開啟設定交談窗，點選「在內側描繪」選項、設定線的粗細為 1px 後按下「OK」鈕製作邊線，即可快速建立眼鏡的線稿。

▲[選擇範圍鑲邊]的設定交談窗

▲ 上圖是暫時隱藏「眼鏡（鏡框）_底色」圖層的狀態，
單獨顯示「眼鏡_線稿」圖層的狀態以便檢視

在鏡框上分別塗上兩種亮光 ❹

在「眼鏡_底色」圖層的上方新增「眼鏡（鏡框）_亮光」圖層❹，設定為剪裁遮色片。使用［噴槍（柔軟）］或［厚塗平筆］，先從大面積的漸層亮光開始描繪。目前將光源設定在畫面的左上方，所以會在畫面的右側形成亮光。接著用描繪色為白色的［圓筆］，在鏡框邊緣與輪廓處添加強烈的反光。

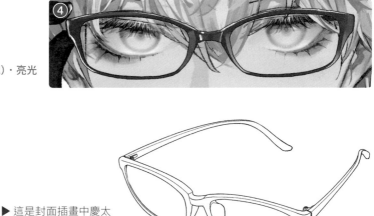

眼鏡（鏡框）· 亮光
#ffffff

▶ 這是封面插畫中慶太
所佩戴的眼鏡全貌

替鏡框繪製陰影 ❺

在「眼鏡（鏡框）_亮光」圖層上方新增「眼鏡（鏡框）_陰影」圖層❺，並設定為剪裁遮色片。使用［噴槍（柔軟）］或［厚塗平筆］描繪陰影，進一步表現鏡框形狀的立體感。

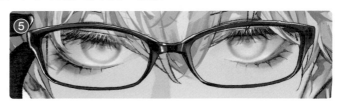

眼鏡（鏡框）· 陰影
#000000

03 繪製眼鏡的鏡片

鏡片的材質通常是透明的，會隨光線的照射方式而大幅改變外觀。因此，表現方式會依情況而異，不過基本上只要畫出以下所說明的 3 種亮光，就能表現出鏡片的透明質感。

建立替代底色的選取範圍 ❻

描繪鏡片時，是藉由重疊亮光來表現透明的材質，所以我沒有在鏡片內塗底色。不過為了方便描繪亮光，還是要先把鏡片的選擇範圍儲存起來（➡ p.29）。

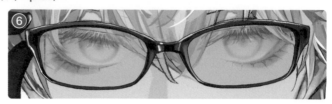

繪製光源的反光 ❼

請在「眼鏡（鏡框）_ 底色」圖層的下方，新增用來替鏡片上色的「眼鏡（鏡片）_ 亮光 1」圖層 ❼。首先要繪製畫面左上光源的反光。用 [厚塗平筆] 在鏡片左側描繪大片的亮光，再用設定成透明色的 [素描鉛筆] 調整形狀。最後將圖層的不透明度設定為 50%，即可呈現穿透鏡片的反光質感。

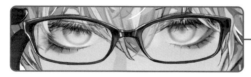

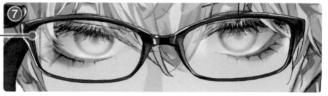

▲ 黃色示意處為經過修飾的部分

眼鏡（鏡片）・亮光1
#ffffff

描繪鏡片輪廓的白邊 ❽

鏡片邊緣和鏡框連接的部分，研磨方式和光滑的鏡面是不同的，通常是呈現白色霧面質感。替鏡片的輪廓像鑲邊一樣畫出這個白色邊緣，可讓鏡框與鏡片的交界更清晰，更加凸顯鏡片的存在感。請在「眼鏡（鏡片）_ 亮光 1」圖層上方新增「眼鏡（鏡片）_ 亮光 2」圖層 ❽（不必設定剪裁遮色片）。比照製作鏡框線稿的方式，替輪廓描繪白色的亮光。

請叫出前面儲存的鏡片選擇範圍，將描繪色設定為白色，然後執行『編輯／選擇範圍鑲邊』命令並套用，即可將鏡片的邊緣變成白色。

鏡片的邊緣

鏡面

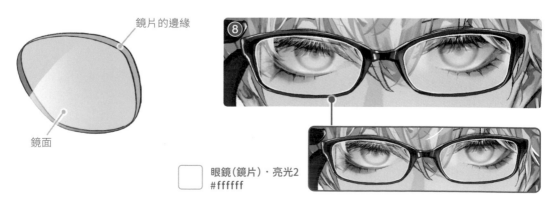

眼鏡（鏡片）・亮光2
#ffffff

用添加色調的亮光來表現鏡片的質感 ❾

幾乎所有眼鏡的鏡片都會鍍上防反光的鍍膜，因此具有容易反射綠光的性質。因此，鏡片的亮光，通常會變成帶點藍綠色調的顏色（順帶一提，如果是抗藍光鏡片，則會因為容易反射藍光而變成帶點藍色的顏色）。利用 [線性光源] 圖層，即可表現帶有這種色調的亮光。

請在「眼鏡（鏡片）_ 亮光 1」圖層的下方，新增混合模式為 [線性光源] 的「眼鏡（鏡片）_ 亮光 3」圖層 ❾（不必設定剪裁遮色片）。用亮綠色的 [噴槍（柔軟）]，在鏡片的右上角與左下角局部上色，再把描繪色變更為透明色來柔化填色。最後將圖層的不透明度變更為 50%，就完成帶有淡綠色亮光的鏡片。

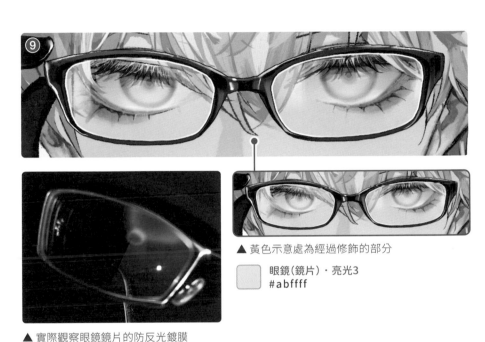

▲ 黃色示意處為經過修飾的部分

眼鏡（鏡片）・亮光3
#abffff

▲ 實際觀察眼鏡鏡片的防反光鍍膜

POINT 用 [線性光源] 圖層表現遊彩效果

寶石或玻璃之類的材質，表面常出現遊彩效果（Play-of-color，材質表面的結晶層狀構造使光線漫射，而呈現如同彩虹般多彩的狀態）。

本例就用 [線性光源] 圖層表現這種效果。[線性光源] 兼具 [線性加深] 與 [加亮顏色] 兩種效果，當合成色的明度高會變亮，當合成色的明度低則會變暗，可藉此提高顯色度。雖然用途很廣，我通常是用來添加色調。

▶ 原始插畫

▶ 用 [線性光源] 圖層替整幅畫填入彩虹色的例子

各種眼鏡的表現方式

以下將介紹與眼鏡相關的各種表現手法，以及特殊材質的眼鏡畫法，包括眼鏡鏡片的成像變形、鏡面鏡片及彩色鏡片等特殊鏡片的畫法、透明鏡框及玳瑁鏡框等個性化素材的畫法。

01 製作鏡片中的成像變形效果

眼鏡鏡片通常都會帶有一點凹凸變化，因此當你透過鏡片去看東西時，就會覺得影像有點變形。描繪眼鏡時如果能加入這種變形描繪，即可呈現更逼真的效果。

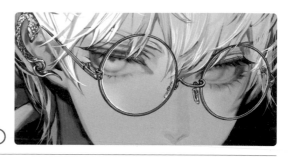

可參考範例檔案

建立鏡片的選擇範圍 ❶

首先描繪出尚未變形的部分（描繪時別忘了將眼鏡與人物的描繪圖層分開）。接著建立左眼鏡片內側的選擇範圍並儲存（如果在上色時已經有儲存選擇範圍，請沿用即可）。

使用已儲存的選擇範圍來選取鏡片的內側，請保持選取狀態，切換到人物的描繪圖層，將選擇範圍內的影像往水平方向錯開。

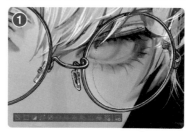

複製已選擇的部分 ❷

橫向錯開選擇範圍之後，請將選擇範圍複製再貼上，即可建立被鏡片輪廓裁切的人物描繪圖層。

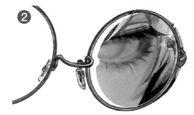

移動已複製的選擇範圍 ❸

選取步驟❷的圖層的描繪部分，然後用［移動］工具移動選擇範圍，變形的影像就製作完成了。

在本例中，我只有變形慶太左邊的眼睛。這是因為他的右眼有不少部分露在眼鏡外面，如果變形反而會顯得有點詭異。此外像是封面插畫這種正面構圖也要注意，如果變形可能會讓臉的輪廓變成奇怪的形狀而顯得有點詭異。因此，是否有必要添加變形的描繪，這點請自行斟酌。

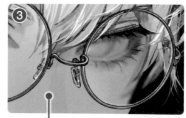

▲ 替範例中的右眼　　▲ 遠視鏡片會讓
　添加變形的例子　　　影像膨脹變形

02 製作鏡面鏡片的反射效果

鏡面鏡片就是添加了鏡面塗層的鏡片，因此會有如同鏡子般清晰的反射影像，常用於太陽眼鏡。以下解說如何將影像貼入鏡片，藉此模擬鏡面反射的效果。

可參考範例檔案

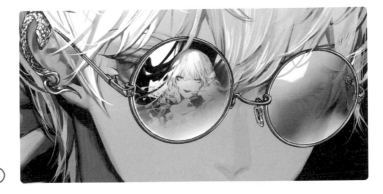

改變鏡片的顏色 ❶

首先示範替前一頁的眼鏡加入鏡面鏡片。鏡面鏡片通常用於太陽眼鏡，在鏡面之下是黑色的鏡片，所以先變更鏡片的顏色。請在眼鏡的描繪圖層上方新增〔色彩增值〕圖層（不透明度設定為 85%），設定為剪裁遮色片，然後把鏡片填入黑色。

填入鏡面的主色 ❷

新增〔普通〕圖層，並設定為剪裁遮色片。使用〔噴槍（柔軟）〕替鏡片塗上灰色來當作鏡面的主色，然後使用設定成透明色的〔噴槍（柔軟）〕製作漸層，營造鏡面效果。

貼入反射影像 ❸

新增〔普通〕圖層，選取要用作反射影像的插畫，然後用複製貼上功能貼到鏡片上。有需要的話，也可以用〔自由變形〕傾斜，或是用〔歪斜〕工具將反射影像變形（本例為了清楚地呈現反射的人物，刻意不添加歪斜效果）。之後再用〔加亮顏色（發光）〕圖層描繪反光，用〔普通〕圖層描繪亮光，反射效果就完成了。

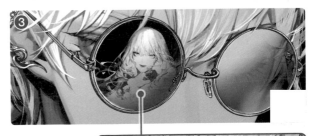

▶ 暫時解除剪裁遮色片，以便觀察反射影像位置的示意圖

▶ 右圖是根據鏡片曲度使用〔歪斜〕工具將反射影像變形後的例子。請自行評估要追求逼真的效果，或是要清楚地呈現反射的影像，分別選擇適合的加工方式

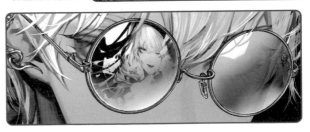

03 描繪藍色鏡片的耀眼光澤

把鏡片變成彩色鏡片，這種效果其實很容易製作，還能大幅改變眼鏡給人的印象，是投資報酬率很高的實用技巧。以下示範藍色鏡片的製作方法。

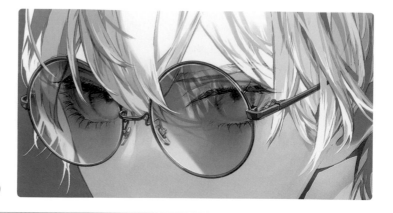

可參考範例檔案

用 [色彩增值] 圖層改變鏡片的色調 ❶
要改變鏡片的顏色，是使用疊色時較容易預測顏色變化的 [色彩增值] 圖層。在鏡片的描繪圖層上面新增一個 [色彩增值] 圖層（不透明度 85%），並設定為剪裁遮色片，然後替整個鏡片填入藍色。

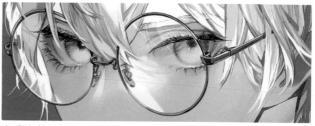
▲ 彩色鏡片加工前的插畫

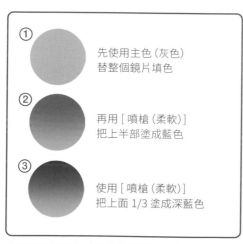

① 先使用主色（灰色）替整個鏡片填色

② 再用 [噴槍（柔軟）] 把上半部塗成藍色

③ 使用 [噴槍（柔軟）] 把上面 1/3 塗成深藍色

▲ 改變鏡片顏色並且製作漸層效果的方法

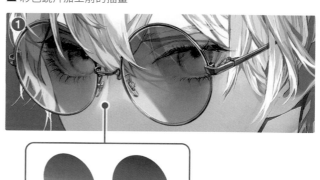

◀ 暫時把圖層不透明度調整為 100%，藉此強調上色處的示意圖

添加稜鏡效果般的閃耀光澤 ❷
新增 [加亮顏色（發光）] 圖層，設定為剪裁遮色片。先用多個降低彩度的顏色交織成亮光，再用設定成透明色的筆刷擦除上色部分，即可製作出兼具清晰與漸層兩種效果的稜鏡效果亮光。

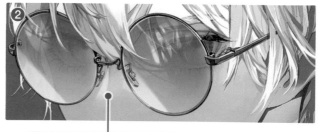

◀ 暫時把圖層不透明度調整為 100%，藉此強調上色處的示意圖

04 描繪橘色鏡片的漸層光澤

使用［色彩增值］圖層來改變顏色的優點，就是比較容易預測色調的變化（正如我多次提到的）但是也容易讓顏色變暗沉。因此，想要把鏡片顏色變成暖色系的亮橘色時，我會改用［線性光源］圖層。

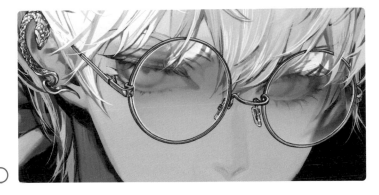

可參考範例檔案

用［色彩增值］圖層改變鏡片的色調 ❶

首先把鏡片的顏色變更為橘色。為了不讓鏡片的顏色在整個畫面中顯得突兀，先用色調補償圖層［色調曲線］把整體變成稍微帶點暖色系的色調。接著疊上［色彩增值］圖層（不透明度 100%），替鏡片填入橘色。

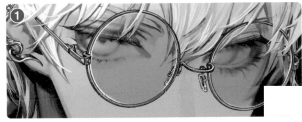

用［線性光源］圖層製作漸層色 ❷

如同 p.121 所說，眼鏡的鏡片有防反光的鍍膜加工，所以通常會帶一點藍綠色調。請疊上不透明度 30% 的［線性光源］圖層來描繪藍色漸層色，以表現藍色調的反光。

▶ 暫時把不透明度改成 100%，藉此強調上色位置的示意圖

讓漸層自然融合 ❸

目前的漸層色感覺太過強烈，所以疊上［線性光源］圖層（不透明度 15%），然後再替整個鏡片填入黃色。

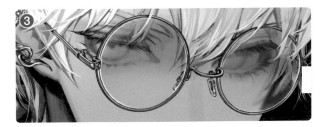

描繪亮光 ❹

新增［加亮顏色（發光）］圖層（不透明度 75%），在鏡框的上半部，用淡淡的奶油色描繪亮光。透過［加亮顏色（發光）］圖層，即可表現閃耀的亮光。
接著新增［普通］圖層（不透明度 50%），在鏡片的輪廓周圍用白色的［噴槍（柔軟）］稍微加亮，橘色鏡片就完成了。

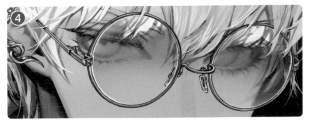

05 透明鏡框的畫法

要表現透明鏡框的透亮感，需要
多做點不一樣的上色步驟。透過
精心描繪的亮光與陰影，以表現
鏡框的透亮感。

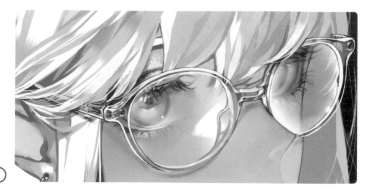

可參考範例檔案

先描繪線稿並用 [覆蓋] 圖層上底色 ❶
先描繪鏡框的線稿，為了表現出鏡框的透明質感，
請使用不透明度 75% 的 [覆蓋] 圖層來上底色。
將整體填入黑色，然後用設定成透明色的 [噴槍
（柔軟）] 在畫面左側的端頭周圍塗抹來營造漸層。

▶ 為了方便辨識，
將混合模式暫時
改成 [普通]，
（不透明度 100%）
的示意圖

繪製亮光以表現立體感 ❷
新增 [普通] 圖層，使用白色的 [圓筆] 或是 [素描
鉛筆] 替鏡框整體描繪亮光。描繪時，請一邊思考
鏡框的形狀與光源的位置一邊讓明亮的部分變白，
藉此表現立體感。

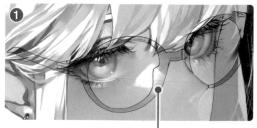

使用 [色彩增值] 圖層繪製陰影 ❸
請疊上 [色彩增值] 圖層來描繪陰影。在描繪透明
鏡框這類透明的素材時，請注意陰影是以穿透程度
（穿透後的物體看起來是否變暗）來表現。在這幅
插畫中，透明鏡框的後面是人物的皮膚，所以用
[吸管] 工具吸取皮膚的陰影色來畫陰影。此外，
在鏡框與皮膚接觸的地方也畫上陰影，就能表現出
鏡框配戴在臉上的感覺。

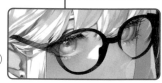

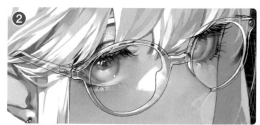

替鏡框添加細部修飾 ❹
新增 [普通] 圖層，參考目前畫好的亮光與陰影，
描繪出更精細的陰影與亮光。本例我刻意在輪廓的
部分畫上更明顯的亮光與深色陰影，可讓透明鏡框
的存在感更強烈。

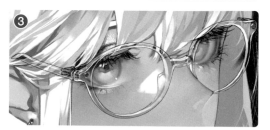

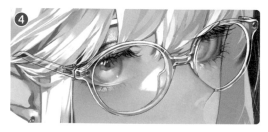

擦掉局部的線稿 ❺

如果鏡框的輪廓線都是均一的線條，會削弱透明的質感，所以要擦掉局部的線稿。已經畫了深色陰影的部分，陰影本身就有輪廓線的功能，所以主要是擦除深色陰影的部分。反之，如果是擦掉畫有強烈亮光的線稿，亮光會與白色肌膚及白髮融為一體而削弱視覺印象，所以白色線稿要保留。

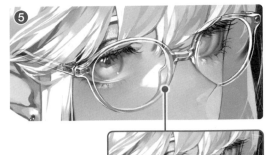

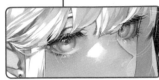

▶ 把線稿塗上
黃色來強調
的示意圖

描繪鏡片上的亮光 ❻

疊上［線性光源］與［加亮顏色（發光）］圖層，用［噴槍（柔軟）］描繪白色漸層。為了表現透明感，可以稍微降低圖層的不透明度。之前也多次提過，眼鏡的鏡片會形成帶有藍綠色的反光，不過在這裡為了強調白色的印象，就沒有畫出藍綠色的反光。

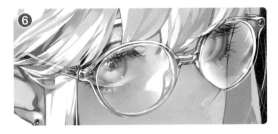

［06］ 玳瑁鏡框的畫法

玳瑁鏡框是以玳瑁（海龜的一種）的龜殼當作鏡框的素材，曾經是很流行的樣式 ※。玳瑁鏡框這種特殊花紋，是在半透明的紅黃色中夾帶著深褐色的斑點，以下就說明這種花紋的描繪技巧。

`可參考範例檔案`

繪製鏡框的底色 ❶

先將整副鏡框塗上深褐色底色。你或許會覺得顏色有點深，不過之後會用［覆蓋］圖層加亮，所以顏色深也沒有關係。

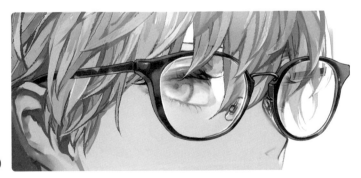

繪製玳瑁圖案 ❷

新增［普通］圖層，並設定為剪裁遮色片。然後如圖描繪玳瑁鏡框的紅黃色花紋（花紋的畫法可參考下一頁）。

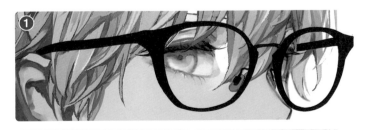

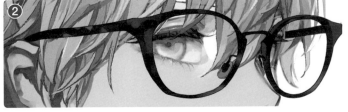

※ 玳瑁（海龜）目前是瀕臨絕種的國際保育類動物，所以很少用於鏡框的原料。市面上常見的玳瑁花紋鏡框大多為塑膠仿製品。

使用 [覆蓋] 圖層將顏色變亮 ❸

新增一個 [覆蓋] 圖層並設定為剪裁遮色片。將整體填入灰色,讓顏色變亮。接下來請用黃色塗抹受光的區域,表現玳瑁材質的閃亮光澤。

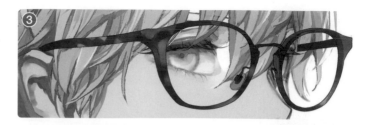

用 [加亮顏色(發光)] 圖層展現透明感 ❹

新增一個 [加亮顏色(發光)] 圖層,並設定為剪裁遮色片。添加強烈的亮光,並且在邊框等處塗上黃色。

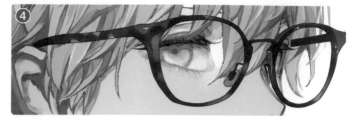

用 [濾色] 圖層增添立體感 ❺

新增一個 [濾色] 圖層,用添加玳瑁褐色調的灰色來描繪亮光,以增添立體感。最後再修飾細節,鏡框的插畫就完成了。

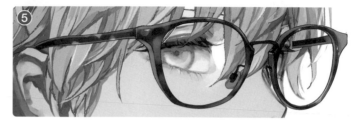

POINT 玳瑁花紋的畫法

玳瑁花紋的特色是在橘色的半透明結晶中交雜著深褐色斑點,以下解說這種花紋的畫法。

使用 [厚塗平筆] 等筆刷畫出矩形

使用 [歪斜] 工具(順時針旋轉),將矩形變形

▲ 這是描繪花紋時的共通步驟

▲ 先用深褐色上底色

▲ 使用 [厚塗平筆],再用黃褐色描繪圖案

▲ 疊上 [覆蓋] 圖層,再用黑色描繪圖案

▲ 疊上 [加亮顏色(發光)] 圖層,在黃褐色的圖案上再疊上黃褐色,使其變亮

▲ 疊上 [濾色] 圖層,使用 [噴槍(柔軟)] 加上淡淡的亮光。也可用 [普通] 圖層添加一點強烈的亮光

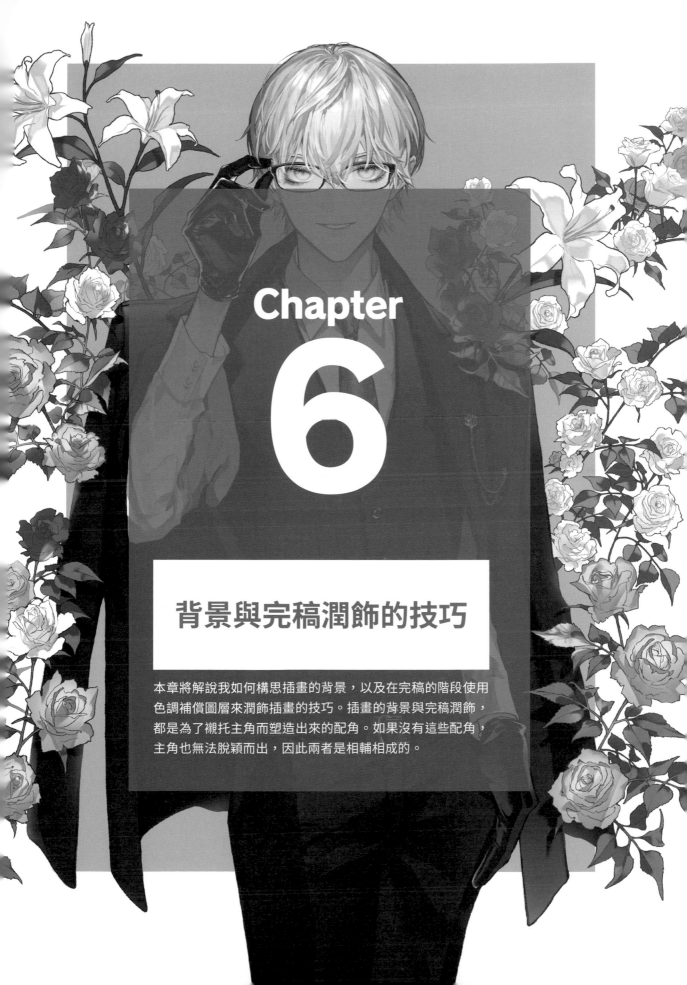

Chapter

6

背景與完稿潤飾的技巧

本章將解說我如何構思插畫的背景，以及在完稿的階段使用
色調補償圖層來潤飾插畫的技巧。插畫的背景與完稿潤飾，
都是為了襯托主角而塑造出來的配角。如果沒有這些配角，
主角也無法脫穎而出，因此兩者是相輔相成的。

01 背景的構思方法

我很少在插畫中仔細描繪背景。我設計本書的封面插畫時也是這樣，背景元素只有單色框格和慶太周圍的彩色花卉的簡單構成。以下我會說明我很少畫精緻背景的原因，以及用簡單背景來強化插畫印象的技巧。

01 我不深入刻劃背景的原因

我畫插畫的時候，幾乎不怎麼畫背景。因為我畫的都是精心描繪的厚塗人物插畫，如果連背景都畫得很精細，整張插畫的訊息量會過多，難以取得平衡。

就我而言，我畫插畫的目的是希望讓其他人看到我精心創作的原創角色。精緻描繪的背景，有可能會削弱人物的印象。因此，我大部分的插畫作品中，對背景的處理都是採取簡化的手法。

 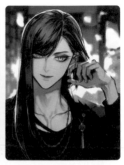

▲ 在這幅畫中，為了要凸顯人物，我只有用簡單的黑底當作背景

▲ 在這幅畫中，即使有畫出背景，我也刻意模糊處理而不畫細節

02 選擇凸顯白髮的背景

我經常創作像慶太這樣的白髮人物插畫，這時如果使用白色的背景，會讓白髮與背景同化，導致精心繪製的白髮無法凸顯。這個問題跟前面提到的精細背景一樣，都會因為背景而弱化角色人物的印象。

基於這個理由，我畫慶太時通常會使用黑色背景。只要搭配黑底的背景，不只是慶太的白髮，連他的白皙肌膚和銀色飾品，都能凸顯出來。

不過，本書的封面插畫是個特例。因為書名設計成黑色的文字，所以無法使用黑底的背景（➡ p.53）。為了凸顯出書名，最好使用接近白底的背景，但是這麼一來，慶太的印象就被削弱了。

因此，為了讓書名與慶太都能引人注目，我在白色背景上配置了灰色的矩形色塊。這樣不僅能夠襯托慶太的白髮和深灰色的西裝，也不會影響到書名。

像這樣使用單純的圖形當作背景，也是一種讓角色人物更出色的好用技巧（後續還可以在色調補償加工或是封面設計的階段將灰色色塊改成其他色調）。

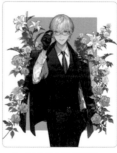

▲ 本書的封面插畫

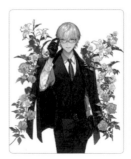 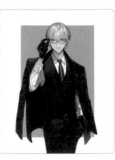

▲ 暫時隱藏灰色色塊的狀態。白髮和手套的亮光、白色花朵都被白底吞沒，無法凸顯

▲ 暫時隱藏全部花朵的狀態。可以看出即使只有加上灰色色塊，也是一幅完整的插畫

03 用花朵裝飾人物輪廓與邊框

這張插畫除了灰色色塊以外，還在人物的周圍添加了大量的百合與玫瑰等花朵作為背景。如同我在 p.53 解說過的，這是因為我想要用一些超出框架的元素來平衡插畫。將大量花朵圍繞著慶太配置，可以掩飾人物輪廓的單薄感。

這些花朵原本是很適合用厚塗技法仔細描繪的元素。不過，本例我只做了簡單的描繪。用來點綴輪廓與背景邊框所配置的大量花朵，如果畫得太精細，會讓畫面中的訊息量增加，而削弱了人物的印象。反過來說，如果是「慶太拿著一朵花」這種情境，那就必須把這朵花畫得很精緻，藉由提升存在感來讓插畫更吸引人。

▲ 暫時單獨顯示封面插畫背景的狀態。花朵是位於慶太背後的後景，與位於慶太前方的前景放在不同的圖層

POINT　藍色玫瑰的上色技法

封面插畫的玫瑰，雖然沒有多層次的厚塗，但在上色時有分別替暗部與亮部添加層次變化。這樣即使沒有畫太多細節，遠看時也會有逼真感。下面就以藍色玫瑰為例來解說上色方式。

▲ 以藍色玫瑰為例來解說上色步驟。首先塗上淺藍色底色。

▲ 新增一個圖層並設定為剪裁遮色片。使用 [噴槍 (柔軟)] 在花瓣的中間疊上亮色。

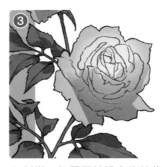

▲ 新增一個圖層並設定為剪裁遮色片。使用 [噴槍 (柔軟)] 描繪花瓣的投射陰影。

▲ 新增一個圖層並設定為剪裁遮色片。使用 [圓筆] 描繪細部的陰影。

▲ 合併圖層後，新增 [濾色] 圖層並設定為剪裁遮色片。用 [噴槍 (柔軟)] 添加反光。

▲ 新增一個 [加亮顏色 (發光)] 圖層並設定為剪裁遮色片。用 [厚塗平筆] 替葉片及花朵添加更亮的亮部，就完成了。

02 用色調補償圖層改變插畫的印象

善用色調補償圖層，可以一併改變整幅插畫的色相、彩度、對比。這是繪圖軟體特有的功能，可以用來修正上色後的顏色或亮度的偏差，提升插畫的品質，或是營造出與上色階段迥異的視覺印象。

01 使用色調補償圖層改變整張插畫的色彩平衡

在描繪的階段，我們幾乎都是用筆刷上色，經常會只顧著細部的描繪，而忽略了插畫整體的平衡。為了調整插畫整體的平衡，在最終的完稿階段，我會加上色調補償圖層（➡ p.43）來進行潤飾工作。

◀ 色調補償前

◀ 色調補償後

如同我在 p.42 說過的，我有針對自己的作畫習慣設定幾種常用的色調補償組合，包括把整體調亮、稍微加強對比、添加一些藍綠與紅紫色調。這是用來修正我在多次描繪後常出現的問題，包括插畫整體變暗、對比變得平淡、色調太過暗沉、厚塗容易發生的色偏等。

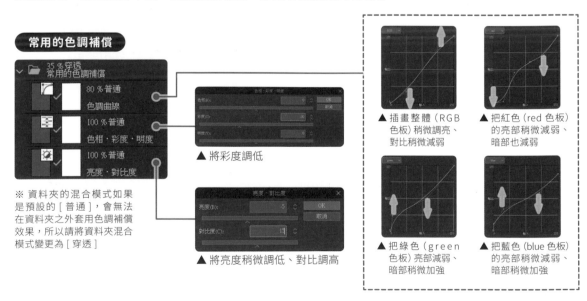

常用的色調補償

```
35％穿透
常用的色調補償
  80％普通
  色調曲線
  100％普通
  色相・彩度・明度
  100％普通
  亮度・對比度
```

※ 資料夾的混合模式如果是預設的 [普通]，會無法在資料夾之外套用色調補償效果，所以請將資料夾混合模式變更為 [穿透]

▲ 將彩度調低

▲ 將亮度稍微調低、對比調高

▲ 插畫整體（RGB 色板）稍微調亮、對比稍微減弱

▲ 把紅色（red 色板）的亮部稍微減弱、暗部也減弱

▲ 把綠色（green 色板）亮部減弱、暗部稍微加強

▲ 把藍色（blue 色板）的亮部稍微減弱、暗部稍微加強

不過，上面這幾個色調補償圖層，都是為了修正我個人的上色習慣而做的設定。我自己也不是非得套用這組設定，大多還是會再根據插畫個別情況再去做調整。各位讀者在參考這本書繪製插畫時，可以先試試看這組設定，之後也可以再根據自己的畫風與上色習慣去做調整。

02　使用色調補償圖層製作特殊照明效果

物體的顏色，會隨著受光狀態產生多樣的變化。因此，隨著照明與環境的差異，可能會呈現與物體固有色完全不同的色彩。

舉例來說，圖❶是在紅色照明下的慶太插畫。慶太的皮膚原本是接近白色調的，但是在這幅畫中，他的頭髮、皮膚、襯衫都變成接近粉紅色的色調。

那麼，該如何製作這種顏色會極端變化的特殊照明效果？第一種方法，是從一開始就先想好插畫的完成色調，然後從上色階段就在描繪色中添加這個顏色。舉例來說，想要營造紅色照明效果，則從一開始就使用添加紅色調的顏色去畫插畫中的每個元素。

不過，這個方法必須先明確想像出插畫完成的樣貌，藉此去反推描繪色。對入門者來說難度很高，一旦選錯顏色，插畫成果可能會與預想的結果完全不同。就我而言，這樣會無法使用事先登錄到色板中的基本色（➡ p.64）來上色，導致我上色要花更多時間。

因此，我是採用第二種方法：先忽略照明或環境影響，根據顏色面板中的基本色，畫成白光環境下的插畫，之後再使用色調補償圖層去變更或調整插畫的色調與明暗。

前面提到的圖❶，以及（與圖❶相反）改成藍色照明❸的插畫，都是我以圖❷的插畫為基礎，加上色調補償圖層來製作的。使用色調補償圖層來調整插畫色調，有以下這些優點：

- 上色時可以使用固有色或事先設定的基本色，避免選色困難
- 色調補償圖層中的數值或是設定可以反覆調整，比較容易表現想要的色調，失敗時也可以隨時重新調整

當然，色調補償圖層雖然是相當好用的功能，但是也並非萬能。前面提到的第一種方法，是從上色階段開始就嚴密計算描繪色，相較之下，第二種方法對顏色的控制比較隨性，這也是其缺點。舉例來說，如果是背景精細描繪、光源種類與數量較多的插畫，先用固有色上色再用色調補償一併改變顏色的做法，可能會很難讓插畫內的所有元素都變成理想的顏色。

不過就我而言，由於我大多是繪製以人物為主、元素相對單純的插畫，我認為利大於弊，所以大多會用色調補償圖層來調整。

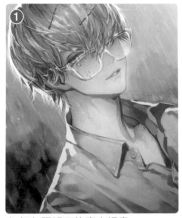

▲ 紅色照明下的慶太插畫

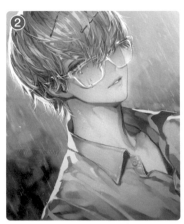

▲ 色調補償前的慶太插畫

▲ 調整色調補償圖層的設定，變更為藍色照明下的慶太插畫

03 使用色調補償圖層修飾封面插畫

封面插畫的完稿，我除了用色調補償圖層，還有使用 [顏色] 圖層（請參照下面的 POINT 專欄）。

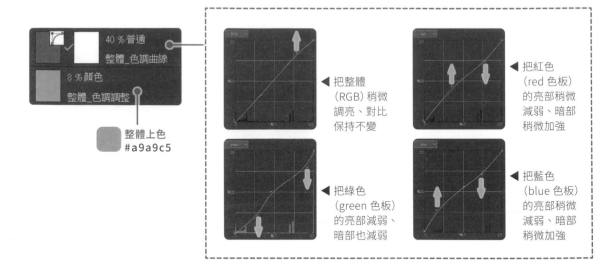

把整體（RGB）稍微調亮、對比保持不變

把紅色（red 色板）的亮部稍微減弱、暗部稍微加強

把綠色（green 色板）的亮部減弱、暗部也減弱

把藍色（blue 色板）的亮部稍微減弱、暗部稍微加強

整體上色 #a9a9c5

前面我只有用筆刷上色，西裝的黑色部分看起來有點單調，所以我先用 [色調曲線] 圖層調成帶有一些紅紫色的色調。接下來，為了讓背景的藍色花朵與人物自然融合，我再疊上一個 [顏色] 圖層（不透明度 8%），然後將圖層填滿灰藍色。

這些色調補償圖層，是在第 3 次合併圖層（「人物_合併 3」圖層）並且完成一些修飾工作之後才套用的。這是因為使用色調補償圖層改變過的插畫，會對最終的修飾帶來一些影響。我是在插畫完成約 90% 左右的時候才進行色調補償，然後再以顯示色調補償圖層的狀態去進行剩下 10% 的潤飾。

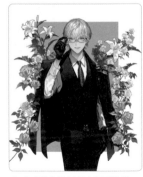

▲ 色調補償前的封面插畫

POINT 用 [顏色] 圖層改變色相與彩度

[顏色] 圖層的調整方式，是會維持描繪部分的明度（根據描繪色）去變更色相與明度的混合模式。簡言之這不會改變亮部，只會改變色調。

色調補償圖層雖然也可以改變色調，但如果想要只靠這個功能就調成理想的顏色，可能要對操作具備一定的熟悉程度。疊上 [顏色] 圖層之後替畫面整體填色的方法，因為可以從顏色面板挑選使用的顏色，所以比較容易調成想要的顏色。

不過，因為亮度會保持不變，所以這個方法對白色（#ffffff）及黑色（#000000）不會有影響。要改變白色或黑色時，請使用 [色調補償] 或 [色彩增值] 圖層。

▲ 原始插畫

▲ 疊上 [顏色] 圖層，並填入紅色和藍色的狀態

完成的插畫

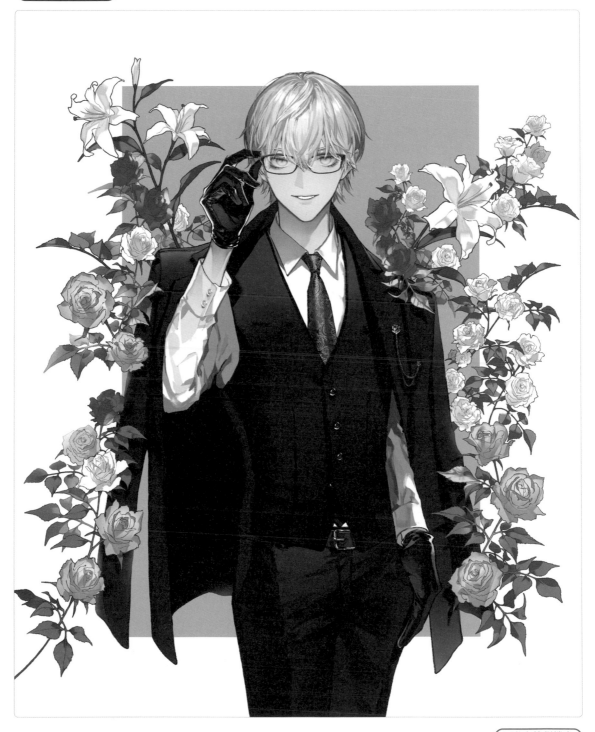

可參考範例檔案

04 用色調補償圖層製作不同風貌的插畫

以下我會試著製作幾種色調補償圖層，賦予封面插畫各種不同的風貌。根據完稿潤飾的不同做法，可以大膽地改變整幅插畫的視覺印象。以下各種變換色調的插畫，本書附錄中都有提供圖層合併前的 CLIP 原始檔（➡ p.142）。如果想了解各圖層的詳細內容，可下載這些 CLIP 檔案來參考。

薄荷綠色調

色調曲線
RGB：調亮並降低對比
R：加強暗部的紅色
G：減弱亮部的綠色
B：亮部和暗部的都加強藍色

色相・彩度・明度
色相：不變更數值
彩度：稍微調降數值
明度：稍微調降數值

亮度・對比度
亮部：不變更數值
對比：稍微調高數值

[顏色] 圖層
目前花朵（前景）的藍色有點搶眼，
所以填入灰色以降低彩度

[色彩增值] 圖層
冷色系的色調補償會讓慶太的膚色
變得太過冰冷，所以填入淡橘色，
變成暖一點的顏色

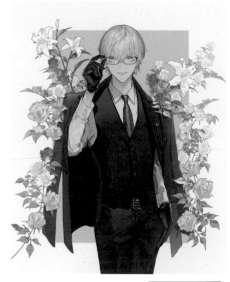

可參考範例檔案

薰衣草色調

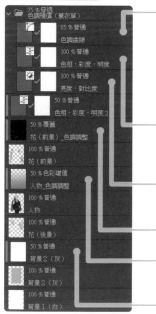

色調曲線
RGB：提高對比
R：稍微加強亮部的紅色，
　　稍微減弱暗部的紅色
G：減弱亮部的綠色，
　　加強暗部的綠色
B：加強亮部的藍色，
　　稍微減弱暗部的藍色

色相・彩度・明度
色相：不變更數值
彩度：調降數值
明度：不變更數值

亮度・對比度
亮部：稍微調降數值
對比：稍微調降數值

[覆蓋] 圖層
把背景的花調整成比較深的顏色

[色彩增值] 圖層
衣服的顏色看起來有點亮，
所以添加漸層使其變暗

[普通] 圖層
疊上白色（#ffffff）讓背景（灰）變亮

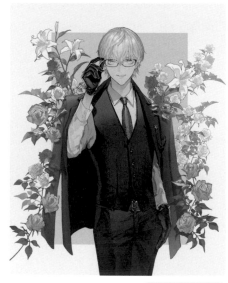

可參考範例檔案

復古懷舊色調

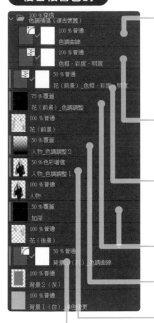

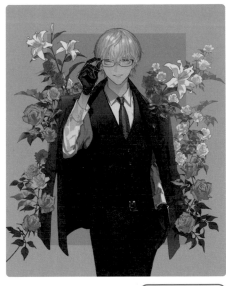

色調曲線
RGB：調暗並提高對比
R：加強亮部的紅色，
　　也加強暗部的紅色
G：不變更數值
B：稍微減弱亮部的藍色，
　　稍微加強暗部的藍色

色相・彩度・明度
色相：稍微調高數值
彩度：調降數值
明度：不變更數值

色相・彩度・明度 [花（前景）]
色相：不變更數值
彩度：調高數值
明度：調降數值

[覆蓋] 圖層
把背景的花調整成比較深的顏色

[覆蓋] 圖層
把人物的下半部變暗

[色彩增值] 圖層
複製人物圖層，變更為 [色彩增值]
模式。將不透明度設定為 50%，
讓人物的色調稍微變暗

色調曲線
把背景的灰色色塊稍微調亮

可參考範例檔案

POINT **用色調曲線調整色調的方法**

色調補償圖層的 [色調曲線]，可針對紅（Red）、綠（Green）、藍（Blue）色板進行個別調整
（可以從交談窗左上方的色板鈕切換顏色）。與調整亮度的 [RGB] 色調曲線（➡ p.43）相同，
右半部是調整亮部的區域，左半部則是調整暗部的區域。曲線愈靠近上面，顏色愈強，曲線
愈靠近下方，顏色愈弱（會更接近設定色補色的顏色）。

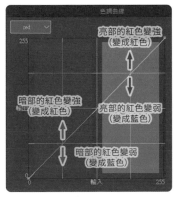

▲ 紅色（Red）曲線的操作方法

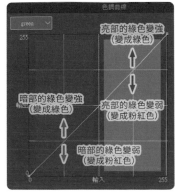

▲ 綠色（Green）曲線的操作方法

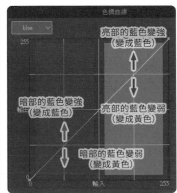

▲ 藍色（Blue）曲線的操作方法

03 利用疊色來製作差分圖

所謂的「差分」是指在人物角色插畫中，只保留基本元素或設定，更動一部分元素後，繪製成新的角色。在本書各章的範例中，你應該有注意到一位白髮女子，這個角色就是慶太的差分圖，這種手法在角色設計領域很常用。這一節我將以慶太的變身過程為例，來解說在插畫上疊色、製作成差分圖的技巧。

眼睛

把眼線加粗，睫毛也畫得又長又翹。瞳孔的眼珠與輪廓的顏色加深（整體填入藍色後再使用〔模糊〕工具塗抹），加上強烈的亮光。最後用〔加亮顏色（發光）〕圖層，在眼瞼等處添加強烈的亮光。

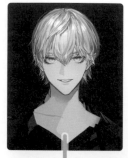

修改前

在開始製作差分圖前，為了容易疊色，我將臉以外的部分先填滿黑色。因為服裝也要修改，所以在原始插畫中我也先簡單繪製了胸口的部分

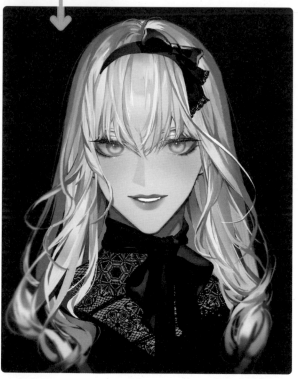

可參考範例檔案

頭髮

使用〔吸管〕工具吸取原本的髮色，然後用〔圓筆〕或〔素描鉛筆〕把原本的頭髮加長。

胸口的蕾絲

胸口蕾絲的描繪，我是用自製筆刷。這個筆刷我已發佈在 CLIP STUDIO ASSET 上（素材ID：1886831）。

完稿潤飾

完稿的潤飾是用〔模糊〕工具把畫面的邊框附近（主要是兩側長髮髮尾）變模糊。相較於中間清晰的臉龐，將邊緣變模糊可誘導觀眾的視線。

腮紅

使用〔噴槍（柔軟）〕在臉頰添加紅色。

嘴唇

嘴唇用〔厚塗平筆〕或〔素描鉛筆〕疊上深紅色之後，再用設定透明色的〔噴槍（柔軟）〕擦除，表現纖細的漸層。

讓插畫在社群平台上更好看的加工術② 完稿篇

接續我在 p.56 分享過的裁切技巧，這裡將解說完稿前的潤飾技巧。我將會使用色調補償圖層或是套用濾鏡效果來改變整張插畫的視覺印象。其中有一部分的濾鏡我是用 CLIP STUDIO PAINT EX 專用的外掛程式，外掛程式的購入及安裝，可透過「CLIP STUDIO」起始畫面的『服務／PLUGIN STORE』來取得（譯註：這是日文版才有的選項。中文版的使用者建議進入 CLIP STUDIO ASSETS 畫面，以關鍵字搜尋相關濾鏡來使用）。

 ## 將作品加工成充滿懷舊情懷的老照片風格 　可參考範例檔案

使用色調補償圖層改變色調 ❶
為了強調慶太穿的古典西裝的復古感，我在此進行了仿製成老照片的加工處理。首先使用色調補償圖層的 [色調曲線]，將整體調整成深棕色的色系。

添加「色差」效果 ❷
使用外掛程式 [色差] 濾鏡（色彩錯位效果，關鍵字為「色收差」）來加上色差效果。色差是指透過鏡頭看物體時，因光線折射率不同而引發的色彩錯位現象。雖然拍照或攝影時應該避免的現象，但是替插畫增添色差表現，可以衍生照片般的質感，添加真實感。

添加「浮雕」效果 ❸
使用外掛程式 [浮雕] 濾鏡（關鍵字為「浮雕」）。這是將圖像的負片（顏色反轉的狀態）與正片（原本的狀態）稍微錯開並加以重疊的濾鏡。此濾鏡與 [USM 銳化]（➡ p.45）同樣都是藉由強調邊界與線條來加強插畫的印象。

在人物周圍添加鏡頭的柔焦效果 ❹
插畫與照片不同，沒有所謂的焦距，任何距離的事物都可以畫得很清楚。但是如果刻意用 [模糊] 工具把插畫主體的周圍變模糊，就能賦予柔焦的效果。
人的眼珠和相機鏡頭是類似的構造，我們的視野其實在沒有對焦的範圍也會變模糊。柔焦效果不僅能讓插畫更自然，而且將周圍變模糊，可讓保持清晰狀態的人物看起來更醒目。

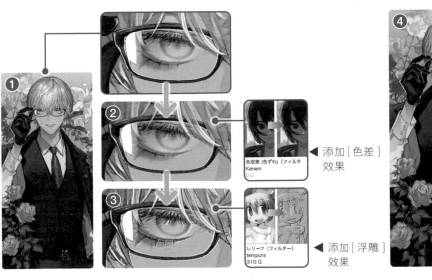

◀ 添加 [色差] 效果

◀ 添加 [浮雕] 效果

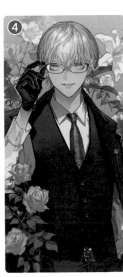

 ## 大膽強調背景的
白色來凸顯人物 可參考範例檔案

把背景色變更為白色 ❶

以人物為主的插畫，果然還是比較能在社群平台上獲得廣大的迴響。插畫的背景愈簡單，人物愈容易讓人留下深刻印象（➡ p.130），所以上傳到社群的插畫，我會用白色背景來凸顯人物。

首先為了讓觀眾的視線更容易聚焦在慶太身上，我先用［噴槍（柔軟）］把花朵變模糊，讓背景不要太過搶眼。

把藍色花朵的顏色變鮮豔 ❷

為了加強白色背景的印象，接著要把藍色花朵的顏色變鮮豔。疊上［覆蓋］圖層，像臨摹藍色花朵一樣塗上白色漸層。

改變人物的色調和白色背景做出區隔 ❸

慶太的白髮接近單色調，容易與白底的背景同化，削弱給人的印象。因此我使用色調補償圖層的［色調曲線］，添加了一點紅色調。

添加照片般的加工處理 ❹

比照上一頁的作法，使用［色差］與［浮雕］濾鏡替插畫添加照片般的效果，就完成了。

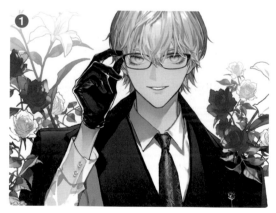

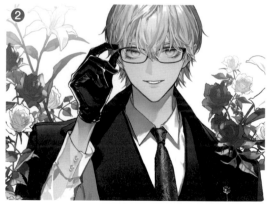

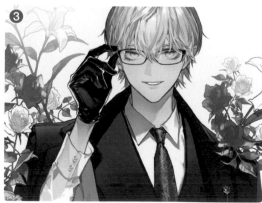

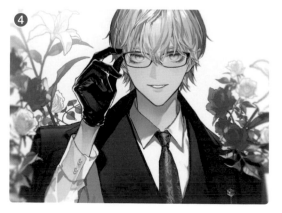

 運用照明與模糊表現遠近感 可參考範例檔案

用高斯模糊把後景變模糊 ❶

用於社群平台的人物插畫，為了讓觀眾透過手機上的小畫面也能對人物留下深刻印象，我通常會使用臉部特寫的構圖。不過，如果背景也畫得很簡單，缺乏遠近感，構圖可能會變得平淡。以下就介紹幾種加強遠近感的加工手法。將後景的花用 [高斯模糊] 變模糊，疊上不透明度 75% 的 [普通] 圖層，然後用 [噴槍 (柔軟)] 塗上淡灰色，即可讓前景與背景的質感有所差異。

在前景配置藍色玫瑰來表現立體感 ❷

彷彿要讓花朵突出畫面似的，如圖在覆蓋人物的位置配置藍色花朵。在畫面後方配置顏色較淡的花朵，畫面前方配置顏色較深的花朵，即可進一步強調遠近感。

運用逆光效果營造背後有光源的氣氛 ❸

疊上 [覆蓋] 圖層 (不透明度 85%)，在畫面整體填入黑色。接著使用 [漸層] 工具之一的 [漸層橡皮擦]，在剛剛的黑色中間製作大範圍的漸層。

把插畫主體慶太的臉變亮，畫面周圍變暗。如果調整用逆光拍攝的照片亮度，就可以形成這種亮度漸層。透過逆光的加工，給人一種慶太的背後有光源的感覺，即可強調空間的遠近感。

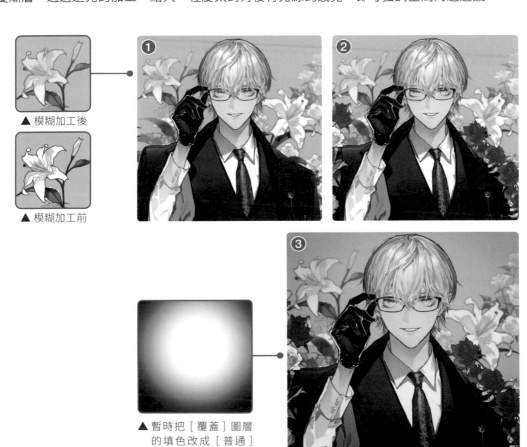

▲ 模糊加工後

▲ 模糊加工前

▲ 暫時把 [覆蓋] 圖層
　的填色改成 [普通]
　並加以強調的示意圖

範例插畫的繪製過程影片

本書的附錄中提供了 Chapter1、Chapter2 範例插畫的繪製過程影片,是原速播放(非縮時),並僅供線上觀看。你可以藉由這些影片來觀摩插畫的製作過程,並搭配本書學習。觀看之前請先確認以下的注意事項。下載網址與 QR 碼請參照 ➡ p.10、p.26。

Chapter 1、Chapter 2 **影片注意事項**

本書在編排時,為了方便閱讀,已經將繪圖步驟整理成簡單易懂的形式。不過在實際的插畫製作過程中,其實會經過一連串的摸索與反覆試驗。因此,影片中的流程可能會與書上有所不同。觀看影片時請注意以下幾點:

- ·觀看影片時,請參考「細部的筆觸」、「套用效果的範圍」等處。
- ·影片是作者親自拍攝的操作過程,因此是使用日文介面(中文字幕),圖層名稱或架構可能會與書上不同。
- ·為了讓讀者理解,影片中會盡可能標示出目前處理中的圖層編號,方便讀者與書上內容對照參考。
- ·圖層的不透明度等設定,在繪圖過程中會歷經多次調整。書上刊載的是最後完成的數值。
- ·繪圖過程中,會反覆進行圖層的複製、合併、刪除等作業。書上刊載的是整理完成的狀態。
- ·本書中省略了重要性較低的描繪過程與太過瑣碎的描繪步驟。
- ·本書為了讓繪製過程簡單化,繪製步驟可能會和影片有所不同。
- ·在影片中,可能會因為反覆地嘗試與摸索效果,而同時混用多種操作。請特別注意中文字幕的說明。
- ·書中的擷圖畫面與影片中的插畫可能會有差異。

下載附錄檔案

▶ 神慶特製筆刷

提供兩套作者原創的筆刷 [厚塗平筆]、[鎖鏈筆刷](SUT 檔,CLIP STUDIO PAINT PRO/EX 適用)。

▶ 花朵線稿素材

提供本書封面插畫的背景所使用的玫瑰花與百合花的線稿素材(去背 PNG 檔)。

▶ 範例插畫的 CLIP 格式檔案

附錄中提供 Chapter1(銀戒指)、Chapter2(Q 版人物)的範例插畫,以及 Chapter3 之後解說的本書封面插畫與部分範例插畫的原始檔(含圖層的 .clip 格式檔案)。如果是有提供範例檔案的插畫,在書上呈現時會加註 可參考範例檔案 的圖示。
另外請注意一點,範例 CLIP 檔內的圖層結構是整理或合併圖層後的結構,與書上的圖層結構可能會有差異。

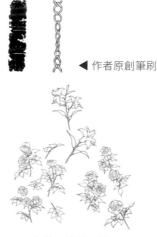

◀ 作者原創筆刷

▲ 花朵線稿素材

▲ 範例 CLIP 檔案

以上的附錄檔案,請讀者從下方的專屬網址下載並解壓縮使用。
範例檔案中包含 4 個資料夾:「厚塗神技 _ 原創筆刷」、「厚塗神技 _ 封面插畫」、「厚塗神技 _ 花朵素材」、「厚塗神技 _ 各章範例」。使用前請務必先閱讀資料夾中的「注意事項 .txt」檔案。

本書附錄的下載網址 https://www.flag.com.tw/DL.asp?F4594

結語

我由衷感謝讀到最後的各位讀者。如果本書能帶給你一點點幫助，我會非常開心。

各位對厚塗是抱持著什麼樣的想法呢？

「感覺好像很難」、「反覆重畫好像很麻煩」、「不知道我能不能學會」，也許有人會這麼想。

我在習慣厚塗之前，也經過無數次的失敗。直到現在，我還是認為自己必須持續精進。厚塗的上色過程中，時不時就要合併圖層，要從結果回推圖層結構與繪製流程其實並不容易，學習的門檻或許很高。正因為如此，我希望能以隨時可輕鬆拿在手上的「書本」形式來保存我的技法。

除此之外，還有一件事我沒有寫在書中，那就是除了插畫風格與技術之外的「持續畫畫的動機」。雖然偏離了本書的主旨，但是如果你願意聽我再多說一點，我將不勝感激。

你的畫是為了誰而畫？

繪畫是人與人的溝通橋樑。當它被繪者以外的人看到時，才算是首次發揮它的作用。

正因為如此，想要畫給「某人」看，就成了畫畫的一大動機。畫的時候好好想像對方的心情並想著「我希望讓這些人開心！」，應該就能畫出打動這些人的作品。

尤其是在現代，社群平台的流行，讓插畫更能傳達給不特定的多數人。只要將插畫作品發表在社群平台，甚至可能吸引到眾多意想不到的人，引發他人的共鳴。透過這些經驗的累積，或許能讓想看作品的人飛速增長，同時也能磨練出用作品取悅他人的技術。

像這樣能讓許多人開心，對於畫畫的人來說也是莫大的喜悅……。但是，如果畫畫變得只以取悅「某些人」為目的，我認為遲早會讓畫畫這件事情變得痛苦。至少對我來說，要我秉持著不求自我滿足、只要徹底利他的信念持續畫畫，這是絕對不可能的。果然，最終為了「自己」而畫的這項動機，對持續畫畫也是很重要的。

今後你或許也會在「我到底為了什麼而畫？」的路上迷失方向。這時候不妨先問問自己，現在是為了誰而畫。如果在這個時候，本書能成為你的助力，對我而言是無上的喜悅。

最後，我要對協助本書撰寫的各位，包括 J-NET 株式会社的坂下先生、SB Creative 株式會社的杉山先生、所有參與設計與影片製作的工作人員，以及購買本書的讀者們，致上最誠摯的謝意。期待有緣再相會。

神慶

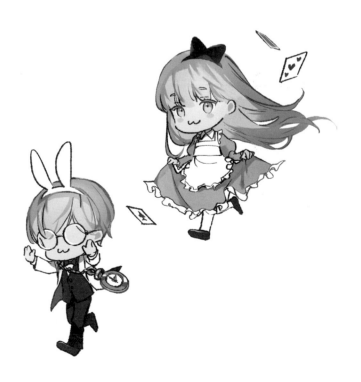

作者簡介

神慶 (じんけい)

插畫家。
在 Twitter（現已改名為 X）上發表了許多魅力十足的
美男子插畫，憑藉一系列以白髮男子「慶太」為主題
的插畫作品在社群上大受歡迎。目前也從事 VTuber
的角色設計與撰寫繪圖技法書等工作。

X：https://x.com/jinkei_bunny
pixiv：https://www.pixiv.net/users/40130971

日文版編輯團隊

■ 日文版封面設計
西垂水敦、松山千尋 (krran)

■ 日文版教學影片製作
伊藤孝一

■ 內文版面設計
西河璃子・下鳥怜奈 (J-NET 株式会社)

■ 編輯協力
西河璃子 (J-NET 株式会社)

■ 日文版企劃、編輯
坂下大樹 (J-NET 株式会社)
杉山聰

附錄檔案說明

本書的範例檔案（CLIP 檔）與作者的原創筆刷，已發佈到
網路上可供下載。詳情請參照 ➡ p.142。此外，還有提供
繪圖過程的影片，也請參閱 ➡ p.142 的注意事項。

附錄檔案下載網址
https://www.flag.com.tw/DL.asp?F4594